佛教美術全集 拾壹

韓國佛教美術

陳明華 ◆ 編著

藝術家 出版社

【目錄】

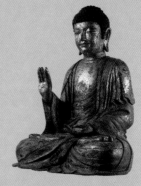

【序——韓國古代佛教雕刻小史】

感謝藝術家出版社此次所策劃的「佛教美術全集」，能將《韓國佛教美術》列入其中一卷，特別這是韓國佛教美術首次在貴國予以專書介紹，意義更非尋常。在我國為了探索韓國美術的源流與特徵，美術史學者都相當重視中國美術的研究，如筆者也是在盡覽日本歐美等地博物館所藏的諸多佛教雕刻之後，才逐漸發展出對韓國佛教雕刻研究的史觀。相對於韓國美術史學者的積極研究中國美術，似乎中國學者對韓國美術的研究有些疏忽，此現象亦如過去韓國文化影響日本，而忽略日本美術一般。不過最近的趨勢是大家已注意到透過對日本美術的研究，來解決韓國美術史上的問題，因此筆者相信貴國學者如能投注對韓國美術的關心，必然亦有助於中國美術的研究。

文化的傳播宛如水從高處往低處流的自然現象，但是傳播及影響並非是永遠處於從屬的關係，從收受影響的關係發展到克服模仿而衍生出自我的風格，美術史上的例子比比皆是。因此站在研究東洋佛教美術宏觀的視野，中國的學者有進一步探討韓國與日本美術的必要性。

在此書卷首，筆者擬對韓國古代佛教美術，作一概要論述。因為從三國開始至統一新羅時代約五百年間的佛教文化活動，是奠定韓國佛教美術非常重要的時期。

【三國時代佛像】

依文獻記載所述，高句麗與百濟王朝分別於西元三七二及三八四年接納佛教，古新羅則遲於五二八年才認可佛教的傳播。這是一般以佛教在三國的傳播，正式獲得王室的認定而言，但僅以此時間先後的觀點，

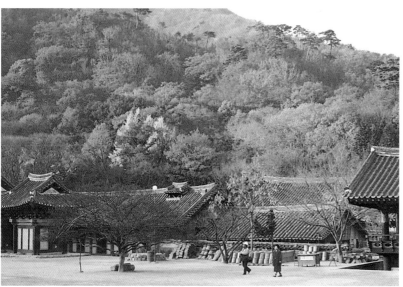

認為新羅王朝是晚於兩國一百五十年之後才接受佛教的想法並不是正確的。因為佛教初傳高句麗、百濟兩國時，均順利獲得王室的支持，而新羅佛教卻是經由民間開始擴散，後經異次頓殉教後才獲得王室予以認定，可以公開信仰。從佛像的起造及佛寺的建築時期來看，高句麗通溝長川一號古墳壁畫所呈現的是五世紀前後佛畫的特徵，而作為禮拜對象用的延嘉七年銘（五三九）金銅如來立像的出現，是在高句麗遷都平壞以後的事。高句麗在五世紀末創建規模宏偉的金剛寺院；百濟於六世紀初於熊津（公州）興建大通寺，目前所遺佛像也都為遷移扶餘（五三八）以後；新羅則在進入六世紀中葉以後，築建興輪、皇龍等大寺，

慶尚北道慶州佛國寺（上圖）
全羅南道松廣寺秋景（下圖）

及大型佛像的鑄造；因此正確的說，三國是在進入六世紀以後，才真正於平壤、扶餘、慶州等地開始佛剎的營建，例如高句麗的金剛寺，百濟的陵山里寺址，新羅的皇龍寺等護國佛寺的出現，反映出三國欲透過佛教，來鞏固中央集權的治國體制。可惜當時所建造的巨型金銅佛或塑造佛，現都已不存，只能藉由小體的金銅佛或石雕佛來分析當時的信仰內容與佛像樣式。

（1）多元變化的樣式

延嘉七年銘金銅如來立像，被視為是考察三國時期佛像樣式最重要的一尊佛像。依銘文內容，此像是由高句麗首都平壤的東寺信徒發願所造，有趣的是出土地卻是在新羅領域的慶尚南道宜寧；可知佛教初傳時，高句麗是以主導的地位自居，由其再傳播至其他兩國，佛像的樣式則反映出來自北魏的影響。現存朝鮮半島最早的佛像，即是接納北魏風格的金銅佛像，因此韓國佛像的製作應約在六世紀以後，與中國北魏、東魏、北齊、隋等時期盛行的樣式同時發展。（參見四六頁）

著名的金銅日月飾寶冠思惟像（國寶七十八號），與金銅三山冠半跏思惟像（國寶八十三號），是在中國影響之下，融合民族性與風土民情所發展出來具有獨特面貌，最能代表韓國的佛像。國寶七十八號思惟像帶有東魏佛像餘韻，但深奧的微笑，散發著生命力的動態，及完美的鑄造技法，說明了六世紀末的韓國佛像已尋覓出自我的圖像；國寶八十三號思惟像雖反映出北齊的樣式，但在軀體的表現上更為寫實；從這兩尊像看來，此時期已非全然模仿來自中國的樣式，而是經過不斷的摸索，精鍊出韓國佛像的風格。此兩尊像都高達一公尺，說明作為膜拜對象的功能，思惟像這種殊異的風格後亦影響至日本。（參見九八、九九頁）

在東亞地區，韓國是少數運用花崗岩雕像的國家。石雕佛因石材的堅硬，製作技術完全異於塑造佛的泥塑或金銅佛的脫蠟法，不易發揮精雕細琢的表現，故主要以形簡意賅，表現抽象形態的大型等身佛為主。自文獻記載中雖知韓國古代有木雕佛的存在，但並無作品存留，因此高麗與朝鮮時代的木雕佛，事實上延續的是三國及統一期石雕佛的技法，傾向於抽象的表現，不但與一般木雕佛多係組合完成，以寫實的手法呈現不同，也有別於日本木雕佛的寫實風貌。可見地區出產素材的異同，會影響到樣式的表現形態。例如百濟很早就選擇花崗岩石，作為造佛的材質，並且成功的將木塔的形式轉移成石塔，而高句麗就未曾發現有花崗岩石佛。

從六世紀末的泰安摩崖三尊佛的堅實穩重，與七世紀中葉瑞山三尊佛所顯現出的優雅洗練，說明在六世紀末百濟匠師石雕的技術已非常熟稔，進而帶動了七世紀中葉圓雕像的完成，如益山蓮洞里石佛坐像和井邑的石造如來立像。而在古新羅慶州一帶，我們發現了比百濟更為密集而且數量可觀的花崗岩石佛，如南山佛谷龕室的如來坐像、三花嶺彌勒三尊佛、仁旺如來坐像、松花山思惟像、拜里阿彌陀三尊像、芬皇寺模磚石塔的金剛力士像、斷石山摩崖彌勒三尊佛等的群像區域及包括年代說法不一的仙桃山阿彌陀大佛與軍威三尊石佛，筆者都推測應為古新羅七世紀中或末期之作。從這些石雕佛像的塑造技法看來，古新羅造佛的時期，並不比高句麗或百濟落後許多。尤其密集於慶州，更可見其以佛教治國的理念，誇示著強大的中央王權體制。（參見七二一八〇頁）

那麼高句麗、百濟、新羅三國佛像的異同究竟是甚麼呢？一般研究韓國佛像的日本學者，慣以三國時代通稱，不標示國名，韓國學者也甚少論及其差異點。三國之間雖有著同質的性格，但依其風土與民族性，實際上有不同的文化樣相，從古墳構造、金石文、金屬工藝、瓦磚、塔等，即可看出顯著的差異，因此筆者認為在佛像上也反映出了這種差異性。

高句麗美術表現了厚實的量感及有力的律動感，從古墳壁畫、廣開土大王碑文、金銅冠、瓦磚、延嘉七年銘如來立像等皆可感受到這樣的風格，以此特徵筆者以為金銅日月飾寶冠思惟像（國寶七十八號）應該是屬於高句麗樣式。

百濟雖然受到中國梁朝莫大影響，但在磚築墳或捧珠菩薩像方面，強烈的顯示出其獨特的創意，例如講究比例與均衡結構美學的石塔，武寧王陵誌石上優雅的書體、洗練的蓮花紋瓦當和山水紋磚瓦，都是其他兩國所未有，只有百濟才具有的特色。

而新羅古墳、金石文、瓦當、金屬工藝則呈現出稚拙的、鄉土的、厚重的、塊體的、矛盾的及未完成的造形特性，此特色亦表現在佛像上。

對於三國時代各國風格的加以比較，筆者以為是非常重要的研究課題，因為惟有追溯不同地域多元化的發展面貌，才能了解自高麗朝鮮以來韓國美術樣式形成的源頭。

(2)圖像和信仰

佛像因其禮拜的功能，隨著時代的變遷產生圖像的變化，並且反映出當時的信仰形態。因此佛像圖像學的研究，除了依賴文獻資料的解讀之外，佛像是最活生生的標本。

三國時代所出現的禪定印像，開啟了韓國雕刻史之嚆矢，其中又以高句麗禪定印像為最多，最早是在五世紀高句麗通溝長川一號墳壁畫出現的禪定印坐像佛畫，其他如傳黃州滑石禪定印像，平南元吾里禪定印像則為百濟早期的作品；古新羅南山佛谷龕室亦出現摩崖禪定印像，都是從五世紀至七世紀的禪定印像。中國禪定印像流行於五胡十六國時代，出土數量亦不少。漢城纛島出土的小形金銅禪定印像，即約為四世紀的中國佛像。可見初期佛像的傳來，多為中國當時盛行的佛像，但日本早期的佛像，則不見禪定印像，頗令人好奇。不過不管是在中國或韓國，為什麼早期佛像多為禪定印像，原因仍未明，一般以其為釋迦如來像的可能性最高。（參見二一○一二一二、三八、七三頁）

持與願施無畏印的立坐佛像也是初期流行的圖像，此手印因同時出現於釋迦如來、阿彌陀佛、彌勒如來，甚至於觀音菩薩而被稱為通印。如現存最古的延嘉七年銘金銅如來立像，泰安摩崖三尊像之阿彌陀如來、

紋樣繁複精緻的百濟磚瓦（上圖）
金製四葉形裝飾　長4cm　武寧王陵出土

斷石山摩崖彌勒三佛本尊像等皆持通印。此時期通印如來像的特徵為左手與願印的第四五指通常彎曲，而通印如來像亦只能從銘文或左右脇侍來判斷其尊名。

六世紀末至七世紀中葉，由於思惟像的出現與盛行，使得韓國佛像在東亞地區的表現非常出色。思惟像在中國最初以彌勒菩薩的脇侍現身，後在東魏北齊成為主尊，以僧像脇侍的三尊像形式出現。思惟像在韓國是高達一公尺，具有禮拜功能的獨尊像，如大家所熟知的金銅日月飾寶冠思惟像與金銅三山冠思惟像，此兩像影響及於日本，而有廣隆寺木造思惟像與中宮寺木造思惟像的誕生。思惟像在日本以彌勒菩薩稱之，但中國及韓國對其尊名則尚未確定。雖然在中國慣以思惟像為彌勒菩薩之脇侍，與彌勒有密切關係，但僅以此觀點而認為思惟像就是彌勒菩薩似有些牽強。思惟像原由太子像衍出，理應稱為釋迦菩薩，但迄今亦未發現有此用語。不過若以釋迦滅度後，彌勒下生為未來佛替代釋迦度化眾生而言，也有是彌勒菩薩的可能。總而言之，韓國思惟像在統一新羅期時達到顛峰期，如奉化石造思惟像經復元後，竟是高達二公尺五十的超大型巨像（或許就是丈六佛？），可見當時信仰之盛，但這之後思惟像又突然的絕跡，也令人百思不解。（參見一○一頁）

捧珠菩薩立像是三國佛像圖像中相當特殊的一例，分佈於百濟活動的區域，材質有金銅、蠟石、泥土、花崗石等，此類捧寶珠菩薩立像亦見於中國梁朝，無獨有偶，此像的變遷亦如同思惟像一般，是從觀音菩薩的脇侍開始後，漸漸發展為觀音菩薩獨尊像，於百濟大為盛行。如泰安摩崖三尊佛，便置捧珠觀音菩薩像於主尊位置，左右以藥師如來及阿彌陀如來脇侍，形成非常獨特的配置，可見當時觀音道場的人氣旺盛。百濟捧珠菩薩立像後傳入日本，影響了夢殿觀音的形成。（參見四二頁）

相對於百濟捧珠菩薩立像的流行，古新羅亦出現執寶珠的如來立像。此如來像多為身著右肩偏袒法衣，右手垂下持寶珠或蓮苞，左手呈施無畏印，尤其特別的是採三段屈曲的姿態。此樣式在東亞地區是相當罕見的，而在新羅領域內卻發現約有二十餘尊，可能是受到新羅的影響，在日本亦有一尊。有關此像的源由或尊名，並不清楚，雖有藥師如來的說法，但仍待更深入的考證。總之，由於此像僅在新羅流行，也反映出該地域特有的信仰形態。（參見五一頁）

綜合以上所述，從通印如來像的鑄造，阿彌陀信仰緊隨著釋迦信仰而漸次盛行，禪定印之後的大型思惟

像的出現，及觀音菩薩寶珠、蓮苞、淨瓶等多樣化的手持物，都說明了佛像樣式演變的編年史與其信仰有著密切的關係。

最後是新羅花郎與彌勒之間特殊的因緣關係。新羅花郎集團自稱為「龍華香徒」，崇敬自兜率天下生的彌勒，以其現身為花郎，賦予出世救濟眾生，護持國土的信念，達成統一志業的行誼，可看出彌勒信仰與新羅建立理想國之間力學的平衡點。眾所周知，彌勒信仰不但在新羅極為盛行，有關文獻記載亦相當豐富，在其他兩國亦有彌勒信仰流佈的痕跡，如百濟規模最大的彌勒寺所供奉之彌勒三尊，在東亞地區彌勒淨土信仰的盛行亦早在彌陀淨土信仰之前。

【統一新羅】

七世紀的朝鮮半島因新羅的征服諸國，形成新的統一國家局面。由於新羅融合高句麗、百濟文化，並積極接受大唐文化的傳遞，呈現出與三國時代截然不同的美術樣式，如有別於三國時期寺院的大規模化，統一後在慶州一帶所築建的四天王寺、感恩寺、望德寺、甘山寺等，所採用的是雙塔伽藍形制的建築格局。

而諸如佛國寺釋迦塔、陵墓護石的十二干支像與造型優美的梵鐘及供奉禪僧的浮屠等，都充分發揮出新羅獨特的美學，使得後世的高麗朝鮮一脈傳承迄今，因此八世紀中完成的新羅文化，可說是韓國美術文化的原始典範，在美術史上有其重要意義與地位。例如此時期盛行的降魔觸地印如來坐道像與智拳印毘盧舍那如來像，便是在東亞地區圖像較為特殊的韓國佛像。事實上，自進入八世紀以後新羅的佛教文化展開了活潑而雄壯的企圖心，這種情形也普遍發生於其他信仰佛教的亞洲國家，如在中國、日本、東南亞等國都有非常高漲的文化潮流，他們強而有力的經營拓展其自我風格的實現。

(1) 樣式的變化與中央集體樣式的確立

新羅結束與唐朝的戰事後，疆域大為擴張，為了強化其統治權，進入以王權為中心的新政治體制，而大舉佛事便是其鞏固王權的策略。建於西元六八〇年前後，為紀念完成統一大業的四天王寺木塔供奉的彩釉四天王浮雕像，首開了統一新羅佛教雕刻史之先導。可惜的是當時雖有諸如良志等名師，塑造許多佛像，但今僅殘留四天王像碎片。從其細緻有力的技法，可見受唐之影響，同時期雁鴨池出土的金銅三尊佛、金

銅菩薩像板佛及感恩寺金銅四天王像，也皆有唐風格。此種盛唐樣式一直延伸至七○六年鑄造的皇福寺金製阿彌陀如來像。（參見五二、五三、六一、七○、七一頁）

八世紀前半期具代表性的佛像是甘山寺彌勒、阿彌陀如來兩尊石佛。此兩像光背後的刻文記載由貴族金志誠發願所造。阿彌陀如來持通印，法衣貼體，平行的U字衣摺重覆垂下，軀體曲線畢露；彌勒菩薩特殊的三曲姿勢，裝飾華麗的裙襬，是即使在中國都少見的印度笈多王朝樣式。推測在進入八世紀以後，佛像的樣式除取自盛唐之外，也不排除直接從印度傳入。（參見八○、八一頁）

甘山寺石佛是象徵花崗石造像成熟時期的重要代表作，此時期造像技術的發達，說明了宗教思想與中央集權政治體制的融合互動，因而締造開鑿石窟庵的契機。原名石佛寺的石窟庵，因以石窟形式鑿建，故稱石窟庵，反比原名更為世人所知。石窟庵自西元七五一年起造，本尊降魔觸地印釋迦如來坐像推測應於七五五年左右已完成，周圍的雕像及建築陸續進行至七七五年峻工。全窟包括本尊像及鑿刻於壁面的金剛力士、四天王、菩薩、十大弟子、八部眾等應有四十尊像，但現存三十八尊。石窟庵歷經千餘年，仍保存得相當完整，是研究韓國佛像配置形制彌足珍貴的史料。本尊豐滿厚實，法衣輕薄如曹衣出水，以理想主義的表現手法顯現出優雅的崇高美。這種追求完美的理念，同樣也呈現在梵天、帝釋天、兩菩薩、十一面觀音菩薩的造型，而金剛力士、四天王、十大弟子所採用的卻是現實的寫實主義手法，在石窟庵，理想主義與寫實主義兩個截然不同的表現方式，能如此的融合共存於同一空間，令人讚賞，而其雕刻水準不但在韓國雕刻史上已達頂峰，在東亞地區也是無可取代的宗教聖像。（參見八二─八九頁）

鐵是八世紀間造像新興的素材，傳普願寺鐵造降魔觸地印如來像是足以媲美石窟庵本尊的作品，可見八世紀中在印度笈多樣式有力的影響之下，以中央集體定型化的樣式，迅速擴散至全國，直到九世紀以後，才因雕刻技術的突然退滯，中央樣式的主導權才逐漸消退，進而出現各地方多元的樣式，在佛像的編年史上形成混亂的現象。故八世紀以紀念碑形式鑿造的石窟庵是韓國佛雕史的重要里程碑，此時期嚴謹的形式要求、強調量感及追求內在生命力表現等的特性，在進入九世紀以後就漸殆盡不存，傾向為俗世的民藝表現。

(2) 圖像和信仰

統一新羅時代如同三國時代以阿彌陀如來、彌勒如來、藥師如來、觀音菩薩等為主流。其中以在東亞地區已普及流佈，稱念往生西方極樂淨土的阿彌陀淨土信仰，特別盛行於新羅。三國時期王族階層普遍信仰彌勒，但統一期阿彌陀信仰卻不分階層，得到廣大群眾的支持。此時期能代表韓國雕刻史流變的關鍵之作，該是降魔觸地印釋迦如來像與智拳印毘盧舍那如來像。八世紀初，慶州南山七佛庵已出現降魔觸地印釋迦如來摩崖三尊像，而最早的降魔觸地印釋迦如來獨尊像便是石窟庵的本尊像。自它出現以後，以其為範本的降魔觸地印釋迦如來像，流傳後世數量之多，不計其數。（參見七二頁）

那麼石窟庵本尊像所根據的信仰與教理究竟是甚麼呢？追求「無上正覺」的佛陀境界，是佛教修行者最終的目標，降魔觸地印像正是釋迦如來於菩提樹下正覺的成道像，自統一新羅以來塑造了相當多的成道像，反映出新羅人追求必定成道的堅毅信念。石窟庵本尊像，坐向東方，高以唐尺計為一丈一尺六寸，兩膝寬八尺八寸，肩寬六尺六寸，本尊像大小的計算與整體建築空間必然相關，而其數據又來自那裡？令人訝異的是，石窟庵本尊的手印、坐向、大小等與唐玄奘撰《大唐西域記》內詳述印度巡禮時經歷的釋迦成道處菩提伽耶大覺寺所安置的佛像竟是完全一致的。石窟庵本尊就是新羅根據此記載，在慶州吐含山所建立起的釋迦正覺像，說明了三國以來佛國土因緣思想的完成。石窟庵釋迦正覺像面向東方坐向的設計有其用意，即晨曦中從東海水平線昇起的宇宙光芒，照耀暗室剎那，象徵著釋迦真理之光除去眾生無明煩惱，當太陽之光與釋迦真理之光融合為一體，便是成就遍一切處圓滿的法身觀，釋迦真理光明遍照形式化所現的便是持智拳印的毘盧舍那如來身像，而此化身的象徵意義是來自於對《方廣大莊嚴經》及《華嚴經》的詮釋。

如此，韓國現存最古的慶南石南寺毘盧舍那佛（完成於七六六年），也應是得自於石窟庵本尊像（七五一—七五五）教理的啟示而誕生的。中國及日本都是約在九世紀出現著天衣、頭戴寶冠、寶髮垂肩、瓔珞環身的菩薩形智拳印金剛界大日如來，而石南寺的毘盧舍那佛，極可能是東洋年代最早的如來形毘盧舍那如來佛。雖然無法詳知其形成原因，但確定的是韓國的毘盧舍那佛並非來自密教，而是依據《華嚴經》而來的。從此時期出現的如來形智拳印毘盧舍那佛，與不見菩薩形智拳印毘盧舍那佛的事實，可知韓國和日本的佛教都不是以密教信仰為主流的國家。（參見六二頁）

因此統一時期並行著兩大信仰主力，一是親近民眾，藉由外在力量所能到達的往生淨土的他力信仰；另一是靠自覺的完全開悟，發心修行，圓成佛道的正覺自力信仰；也就是說除了祈福禳災以外，同時也重視

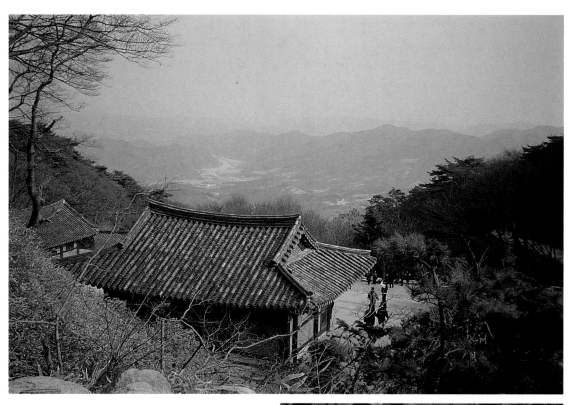

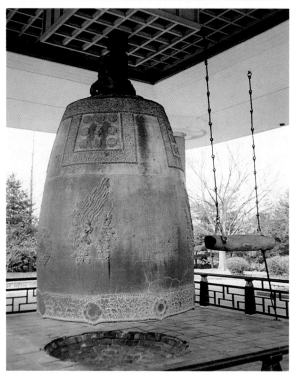

吐含山石窟庵一景（上圖）

新羅聖德王神鐘　八世紀　慶州博物館藏（下圖）

佛教本質思想的探索。

由毘盧舍那如來配置文殊、普賢菩薩脇侍的三尊佛，和降魔觸地印釋迦如來亦以文殊、普賢菩薩脇結合成釋迦三尊看來，可發現釋迦像與毘盧舍那佛的不二關係。這兩圖像自統一新羅以來不分時期的繼續出現，是在中國或日本所未見，僅在韓國才有的現象。可知八世紀以後的韓國佛教思想與圖像活動，已崛起一股新興的信仰體制，邁入另一個獨創圖像的階段。（筆者在此所說的獨創性圖像，乃是指依據華嚴思想成立的智拳印毘盧舍那如來，其智拳印圖像有可能是來自密教。）

然而八世紀中葉釋迦如來與毘盧舍那像的出現，雖樹立了韓國佛教在教理或信仰上的獨立性，卻在進入九世紀後面臨衰竭的命運。韓國古代佛教史在石窟庵前後有明顯的樣相變化，即八世紀後半所確立的定型化圖像與信仰，僅活躍在半世紀間並擴散至全國，後終不免疲乏衰退。然降魔觸地印成道像在後世的普及，卻是不爭的事實，如藥師如來亦取其姿態，朝鮮時期依據《法華經》所繪的〈靈山會上圖〉本尊亦採取此圖像。（參見一二〇—一二四頁）

總之，韓國佛像原型的浮現，是奠定在石窟庵本尊樣式、圖像、信仰、教理的完成之後。不管這以後韓國佛教如何的變遷，在教理或造形美術的表現上，所依據的正是此時所留下的典範，如同八世紀完成的聖德王神鐘，形態極致優雅，成為後世所有梵鐘所推崇的典範一般。新羅人以其追求成道的強烈意志，給後人留下了豐富的造形藝術與精神象徵，其經過一次精進提鍊而出的樣式，成為永垂後世典範的事實，正也反映出韓國民族性及其獨特的文化氣質。（陳明華 譯）

韓國國立慶州博物館館長

姜友邦

【佛像概說】

佛教美術是以宗教信仰為基礎，透過雕像彩繪等的形式，來闡述佛法的深厚義理；然它最吸引人、令人驚嘆不已的，卻是其所呈現的視覺圖像世界，能深刻的釋放出人類平凡生命中不朽的智慧與精神，完成所追尋的理想境地。自喻為迎向晨曦的國家——大韓民族，位於亞洲東北部的朝鮮半島，過去千餘年以來，佛教曾活躍在這寧謐神秘但持續動盪的東方國度裡，而隨其信仰的發展，深植於斯的力量，所凝聚的宗教體驗，完成了璀璨耀目的佛教藝術。

韓國的文化，雖然是以其本島的土著信仰為基礎，融合西伯利亞、佛教和儒教文化所形成，但不可否認，佛教文化是其中非常重要的根源之一。日本學者柳宗悅曾說過，韓國美術的特色是信仰、生活、美術三者合一不可分離的，也就是說所有的美術品幾乎皆因信仰或生活所需而誕生。故欲知韓國美術，不能不先了解佛教美術。翻開韓國美術史，可以發現佛教美術占了相當多而且重要的篇幅；佛教美術不但是韓國美術的根源，也是韓國美術的精華。過去，韓國因地緣上的關係，與中國文化脈絡相連，也曾是中國與日本之間的文化橋樑，但因對它的不甚瞭解與印象模糊，感覺既親切又陌生。故今日當我們探索韓國佛教美術之際，不應視其為一種地域性文化的呈現，或是附屬於中國文化之下的旁支；惟有尊重瞭解其特有的風格與廣泛而深刻的

金製冠飾　公州市武寧王陵
出土　百濟

【自中國傳來樣式的影響與接納】

影響，才能有助於架構佛教藝術在中國和東亞地區發展的體系和全貌。

(1) 最初有關佛像傳入的記載

佛教傳入韓國之前，韓民族所信奉的是天、地等自然神祇崇拜及其開國始祖的本土信仰。佛教傳入以後，對原有信仰產生了相當大的變化，也影響了政治、文化、經濟的發展，特別是因佛教信仰所產生的文化活動。韓國佛像

骨製神像　高 5cm，寬 4.3cm
新石器時代　國立漢城大學博物館藏

19

的出現，一般認為是在三國時期佛教的傳入以後，三國之中高句麗是最早接觸到佛教的國家，據《三國史記》記載，高句麗小獸林王二年（三七二），中國的秦王苻堅派遣使節及沙門順道，贈送佛經和佛像到高句麗，之後三七四年高句麗王為安置來度化之僧侶，創建肖門、伊弗蘭兩寺，為海東佛法之始。百濟則在枕流王元年（三八四），印度沙門摩羅難陀，自東晉孝武帝時來境內度化以後接納佛法，諸王「以土木為神像，率百官祭之」、「穿金以建珥堂、鑿玉以立寶塔」，可知隨著佛教的播散，開始築建佛寺安置佛像，造塔供奉舍利。三國之中新羅雖較兩國稍遲至一世紀後，才於法興王十五年（五二八）自梁獲得信奉佛教許可，但後來佛教的發展卻最為蓬勃興盛。（附表一）

(2) 中國樣式的傳來與接納

朝鮮半島出土年代最早的佛像，是一九五九年在漢城市（seoul）纛島所發現的〈金銅佛坐像〉，此像高僅五公分左右，非常小巧；佛身著通肩法衣，手持禪定印端坐於方形台座上，台座左右兩側各以獅子裝飾，與推測為中國中土最早的金銅佛像〈後趙建武四年金銅佛〉（三三八），都是屬於四世紀至五世紀間北魏流行的佛像樣式。此像可能是百濟仿造的中國佛像，亦有可能是透過當時與北魏密切往來的高句麗所作，而後傳入百濟活動的漢江流域，但韓國美術史學者金元龍則認為外來（中國）的佛像可能性較高，推測當時隨著佛教的傳入，自造像已十分發達的中國，傳來不少這種小型且便於攜帶的金屬製佛像。從這尊約為四世紀的小佛像，到有確實紀年銘，也是目前所知最早的韓國佛像〈延嘉七年銘金銅如來立像〉（五三九）的出現，之間雖隔著一段不算短的無佛像空白期，但其間仍有不少與佛教有關的文物出土，

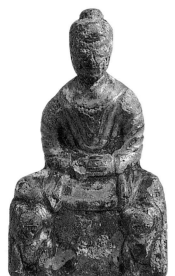

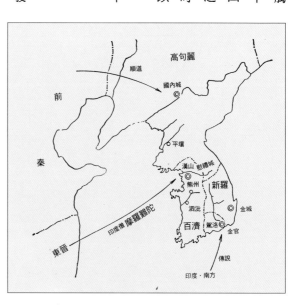

如廣開土大王碑文、高句麗瓦磚、古墳壁畫、冠飾等。以〈延嘉七年銘金銅如來立像〉已具有韓國佛像的格局看來，這近百餘年應是韓國佛像的醞釀時期，一方面以來自中國的小金銅佛像，作為佛像打造的主要依據，另一方面中國風格的佛像樣式也很快被內化，形成具有本土民族風格與地方特色的作品。

朝鮮半島現有為數不少的禪定印如來佛像，如六世紀高句麗〈金銅禪定印如來坐像〉，高出的圓形肉髻，頭部向前微俯冥想，持禪定印的雙手，看起

金銅禪定印如來坐像　高8.8cm　高句麗（六世紀）　韓國私人收藏（上圖）

纛島金銅佛坐像　1959年發現於漢城市纛島　高5cm　三國時代　韓國國立中央博物館藏（右頁左圖）

附表一　佛教傳入朝鮮半島路線圖（右頁右圖）

來略大，但裳懸座流垂而下的衣摺，飄逸變化，給人華麗的感覺；或百濟〈軍守里滑石如來坐像〉，高僅十三·五公分，如來面龐圓胖，雙眸稍掩俯視，微笑浮現，著U字型領的法衣，下襬垂下成裳懸坐，衣著線條柔和不生硬，有百濟純樸拙趣的風貌。（參見三八頁）

【韓國佛教雕刻的發展】

(1)三國時代——造像的成立

從公元初至七世紀的朝鮮半島，高句麗、百濟、新羅三國鼎立，分據北、中、南區域，相互之間不斷發生紛爭和戰事，史稱三國時代。三國之中的高句麗，崛起於紀元前一、二世紀鴨綠江以北渾江流域，據有鴨綠江北岸通溝，繼續往遼東進出。西元三一三年漢於樂浪設郡，高句麗亦受到樂浪文化薰染，後在平壤設都，疆域到達滿州、漢江等流域。高句麗因國土的幾次遷移及地理環境的影響，早與中原華北地區有積極的接觸，受到中國文化的影響頗深，是三國之中漢文化相當高的國家。四世紀初佛教最初傳入的國家，便是高句麗，但後來興盛的程度卻遠不如百濟新羅兩國，主要是在七世紀以後，榮留王自唐請傳道教，佛教遂被道教所取代。也因為如此，在百濟新羅的佛教到達顛峰，大量的鑿建佛像與石窟的同時，高句麗則仍固守在金銅佛的鑄造。

高句麗佛像因受限於出土佛像的稀少，故佛像風格的歸納頗為不易。一般以為受到中國北朝的影響超過南朝，但事實上，高句麗與南朝在建築、繪畫上也有相當的交流，因此很難判斷受到何種風尚影響較深。現存佛像中，似

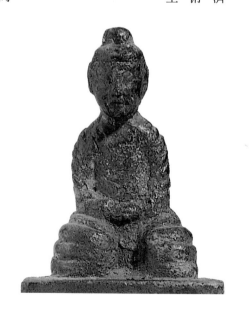

金銅製禪定印坐像　扶餘新里出土　高 10.2cm
百濟　韓國國立扶餘博物館藏

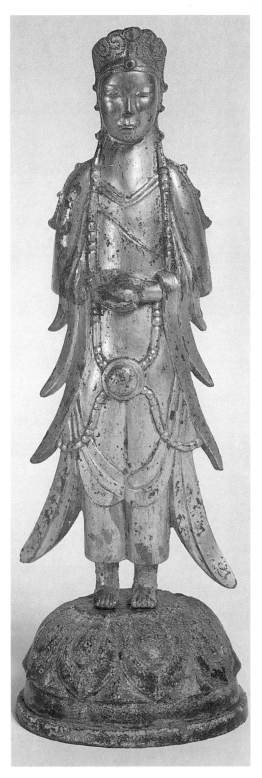

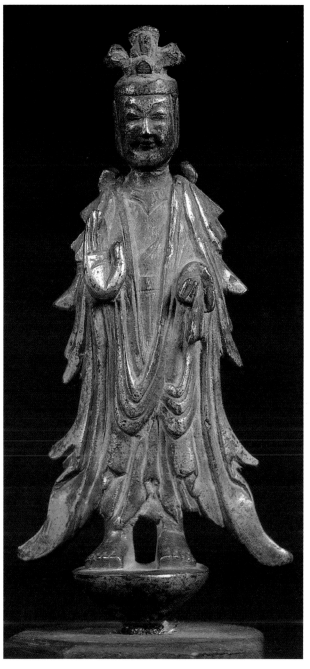

金銅菩薩立像　高 15.1cm　三國時代（六世紀）
韓國國立中央博物館藏　（寶物 333 號）（上圖）

金銅菩薩立像　高 22.5cm　三國時代（六世紀）
韓國澗松美術館藏　（寶物 285 號）（左圖）

平以唇厚鼻隆、目長頤豐，強調流動線形，自然清新的北魏樣式，獲得了高句麗相當的呼應，使其中國味最為濃厚，且又影響了百濟和新羅。

百濟佛教美術的發展，集中於聖王遷都泗沘城後的扶餘時期（五三八—六六○），歷經一百二十年，是佛教最興盛的時期。此時百濟暫擺脫高句麗武力侵略的威脅，國勢漸趨安定。在外交上，主動與中國南朝梁等諸國交好，並試圖與北朝各國發展關係。如為梁武帝於熊州建「大通寺」，遣使至梁，聲請佛書、醫工、畫師等，或造丈六佛像為天下眾生祈福祝禱。從當時武寧

金銅觀音菩薩立像　慶尚北道善山出土　高 34cm　百濟（七世紀）　韓國國立中央博物館藏　（國寶 183 號）

癸酉銘全氏阿彌陀佛三尊石像　高 40.3cm　百濟　韓國國立中央博物館
藏　（國寶 106 號）（上圖）
癸酉銘全氏阿彌陀佛三尊石像側面（左圖）

王陵內部棺墎壁磚莊嚴的蓮華紋及諸多出土遺物中，可見百濟人對佛教的信仰之深及梁佛教文化在百濟所產生的影響。此外，為了對抗新羅，百濟積極與日本進行交流，互換使者。如贈日本欽明王青銅鍍金佛像，遣送禪師、造佛（寺）匠師至日本皇室，在佛教文化的傳遞上起了作用，也影響了飛鳥時代的佛像雕刻。

百濟時期佛教美術的重要發展是石雕佛像的出現，石材的使用可能是來自北齊北周以來，盛行以白大理石造像的風氣。早期扶餘一帶出土軟石質的小型蠟石佛像頗多，而後則發展成大規模的花崗石摩崖像、石窟、造像碑等，成為佛教雕刻史進化的一個重要分水嶺。

新羅是三國之中最晚收受佛教的國家，其傳遞過程也異於其他兩國。以高句麗與百濟而言，佛教傳入以後，均順利獲得王室的認同，而後由上而下，傳佈至民間；而新羅卻是佛教在民間普遍流佈，得到很好的發展後，王室為鞏固王權，收攬民心，才於法興王十五年（五二八）自梁朝正式認可佛教，也因如此新羅自法興、真興王以後，佛教便出現如日中天的旺盛氣勢，王室篤信佛教，國王嬪妃所取的名字都帶有佛教色彩，甚而晚年出家為僧；或派遣僧侶至中國取經，回國傳道說法；或從百濟請來工匠，修建興輪、皇龍、芬皇等氣勢宏偉的大寺，促成佛像的起造非常蓬勃發展。特別是隨著彌勒信仰的盛行，半跏思惟像的獨特殊勝，完美無懈可及，不但成為韓國佛像的代表之作，也確立了其在世界雕刻史的一席之地。

歸納起來，三國時期的佛像有以下特徵：如來多為立像和坐像，佛身修長，面貌清秀，細眉杏眼，溫和靜謐，面帶感人至深的微笑；或著通肩法衣，衣層厚重，下襬垂褶左右反覆對稱，如魚鰭波浪般展開裳懸座式；台座

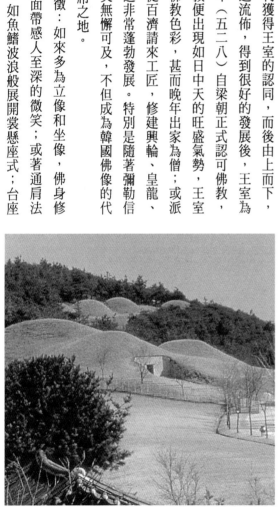

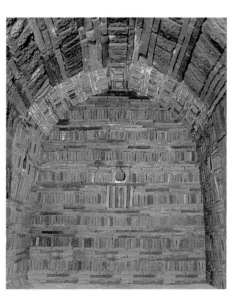

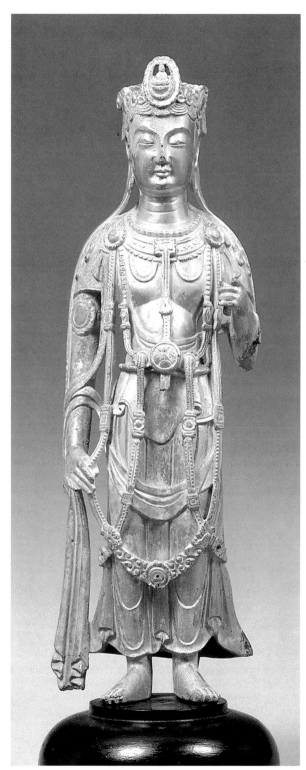

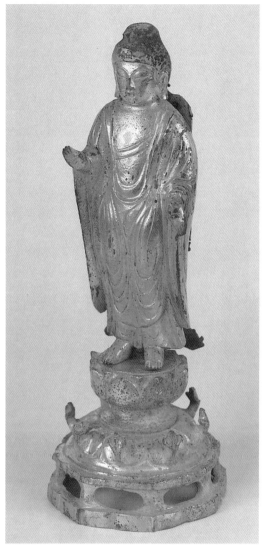

金銅如來立像　高 25.4cm　新羅
韓國湖巖美術館藏（上圖）
金銅觀音菩薩立像　慶尚北道善山出土
高 32cm　新羅（七世紀）　韓國國立中央博物
館藏　（國寶 184 號）（左圖）
百濟武寧王陵磚築墓室內部構造（右頁右圖）
韓國忠清道公州市宋山里一帶，是三國時期百
濟的文化中心所在地，圖為百濟武寧王陵古墳
區。（右頁左圖）

多為蓮華座，光背以飾火焰紋的舟形或寶珠形為主。而菩薩的天衣通常以Ｘ形的交叉狀出現，三國末期，則出現中國齊周豐腴圓渾的式樣，並開始鑿造石窟龕室。

現存的三國佛像多為六世紀以後作品，呈現南北朝、東西魏、齊周、隋等多元樣式，因此在區分佛像的製造地時頗有盲點，例如一九三七年於平壤廢寺遺址發掘的〈元吾里菩薩立像〉，面相豐圓，手腳修長，法衣厚重，帔巾自腹下交叉成反轉狀，下襬如波紋展開，北魏風格歷歷可見，應為高句麗佛像，但藹然可親的笑容，樸拙的線條，卻又容易讓人誤以為是百濟的佛像。

(2) 統一新羅時代——佛像樣式的定型化與完成

西元六六八年新羅合併伽耶諸國，征服百濟、高句麗，建立了朝鮮半島上首次出現的統一國家，由於國土與族群的統合，展現了文化交融的新契機。

新羅雖以武力征服三國，但文武王尊佛教為國教，擇居於新羅始祖朴赫居世定都的慶州，前後歷經五十六代國王，開創了佛教的黃金時期，這種例子在世界歷史上也是極為少見。俗話說「不到慶州，不知新羅，知了新羅，才知韓國」，至今在這千年古都周邊區域，仍分布著相當可觀的佛教遺址，如密集的王陵古墳、通度寺、海印寺、松廣寺、佛國寺、石窟庵、斷石山神仙寺石窟，及南山一帶的摩崖佛等，彷彿是一座露天的博物館。慶州可說是新羅人一手所建立起的理想佛國淨土，在這片土地上，新羅人的信仰與生活已融為一體，處處展現出他們對宗教與生命共同體的體驗和讚頌。例如佛國寺大雄殿、極樂殿、毘盧殿的伽藍配置，象徵著新羅人的理想佛國，那就是由《法華經》釋迦牟尼的娑婆世界、《無量壽經》阿彌陀佛的極樂世界，及《華嚴經》毘盧舍那佛的蓮華藏世界所組成的彼岸世界。

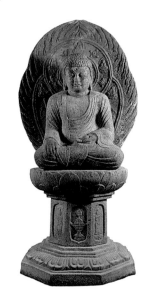

藥師如來坐像　慶州南山三陵谷　高 340cm（含台座）　統一新羅時代　韓國國立中央博物館藏（右圖）

金銅菩薩立像　高 56cm　新羅　韓國湖巖美術館藏　（國寶 129號）（左頁圖）

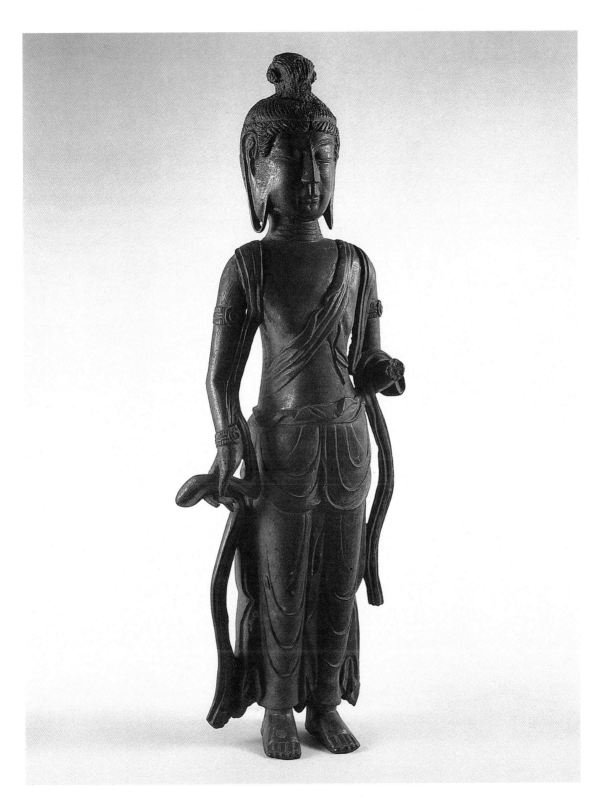

初期新羅佛像的發展雖受到高句麗百濟的影響，但為完成其統一三國的志業，因此在政治外交上與隋、唐維持相當密切的關係，故也反映出北齊、北周、隋、初唐等複合的樣式。進入八世紀中葉以後，佛像逐漸展露出本土的風格，景德王在位時是統一新羅佛教藝術的重要時期，此時芬皇寺的藥師如來、皇龍寺的大鐘、慶州佛國寺、石窟庵等皆陸續竣工；而面積達四萬餘坪，號稱新羅最大的皇龍寺，前後歷經九十餘年完工，寺內鑄造丈六釋迦佛像和九層木塔，成為新羅鎮國之寶。近年來皇龍寺遺寺址發掘出土的遺物，多達九千五百餘件，其中精湛的造像技藝，令人讚嘆，可見當時佛教藝術的極致發達，充分表現出韓國獨特的風格與美感。

此時期佛像的特徵為肉髻短小、螺髮增多，三國時代的微笑表情漸被端莊容顏所取代，頸出現三道，法衣多為右肩偏袒，衣紋捨棄對稱的形式，自由流暢，蓮華台座露出，手印隨著佛像種類而不同，但降魔觸地印增多，佛像軀體豐滿，表現出柔美的官能感，菩薩胸前天衣不再以X形交叉，裝身具繁複華麗。

(3) 高麗朝鮮時代——佛像的衰退不振

高麗因有諸王的護法，佛教仍持續興盛的局面，如太祖王建，即位後建叢林、設禪院、造佛修塔，寺廟幾至三千五百餘所；光宗時，禪宗、天台、華嚴、唯識等宗教派團並行，尊崇高僧為國之王師，名僧因而輩出，佛教極其鼎盛。但由於禪宗講究現世的頓悟修行，多效法僧師言行舉止，不重佛像的膜拜，因此記錄禪僧事略的浮屠或塔碑的建造興起，佛像逐漸演變為俗世化的圖像而日趨式微。雖然蒙古人侵時帶來的喇嘛教，使得高麗佛像有過短暫復甦的契機，但終不敵佛畫方興未艾取代的形勢。

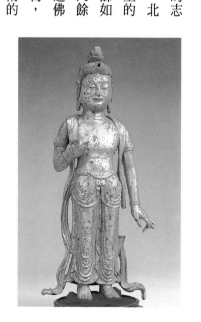

金銅菩薩立像　高 34cm　統一新羅時代（八世紀）　韓國釜山市立博物館藏　（國寶 200 號）（右圖）
實相寺鐵造如來坐像（局部）　全羅北道南原　高 269cm　統一新羅時代（九世紀）　（寶物 41 號）（左頁圖）

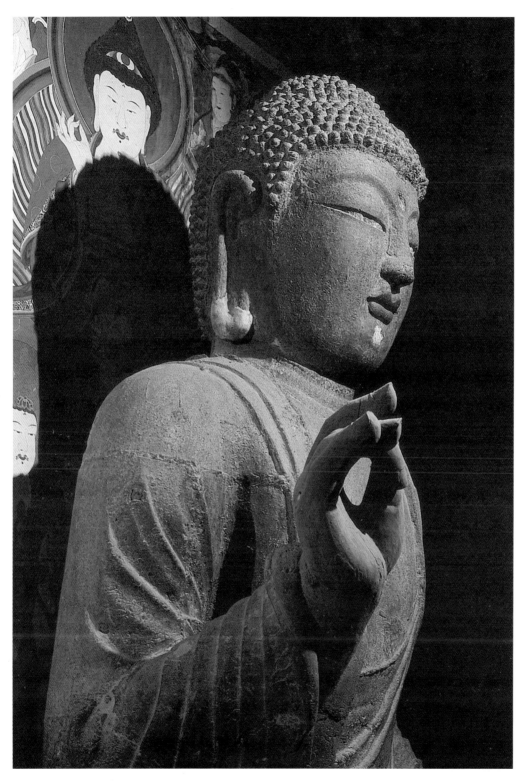

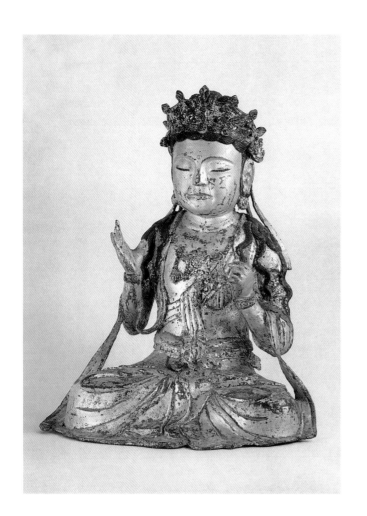

高麗佛像以蒙古的入侵，即十三世紀左右劃分為前後期，前期繼承統一新羅的自然主義，有不少大型的鐵製佛及石雕佛像，如高達十八公尺的〈灌燭寺石造觀音菩薩立像〉，創下了韓國最高石雕佛像的記錄。後期則受到宋、元喇嘛教的影響，偏向塑佛、木佛、金銅佛等的鑄造，因鑄造技術的退化與材料的短絀，佛像呈現出衰退的圖式化現象。

朝鮮佛像初期有京畿道水鍾寺石塔發現的金銅佛，後期以大乘寺、南長寺普光殿、實相寺藥水庵的木刻佛像為代表。

金銅菩薩坐像　高 38cm　朝鮮時代（十五世紀）　韓國湖巖
美術館藏（上圖）

灌燭寺石造觀音菩薩立像　忠清南道論山　高 1812cm　高麗
時代（十世紀）　（寶物 218 號）（右圖）

浮石寺如來坐像　慶尚北道榮州　高 278cm　高麗時代
（國寶 45 號）（左頁圖）

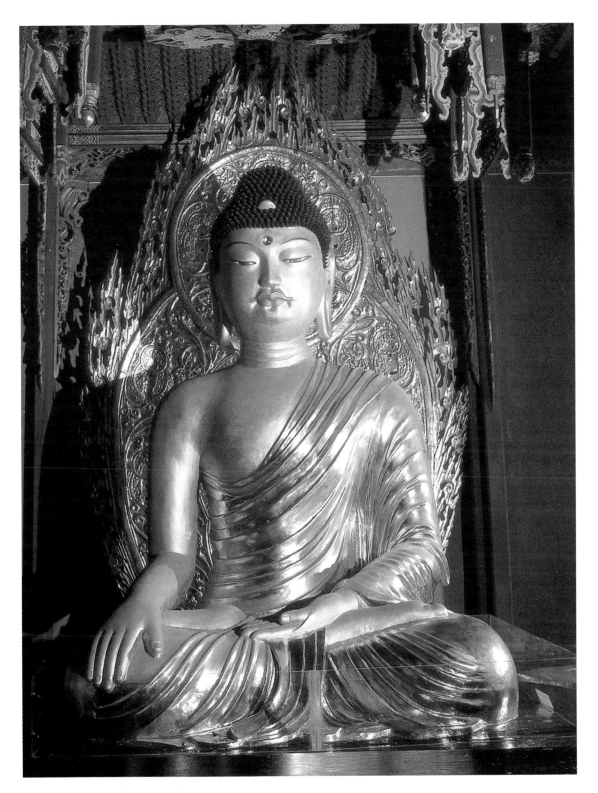

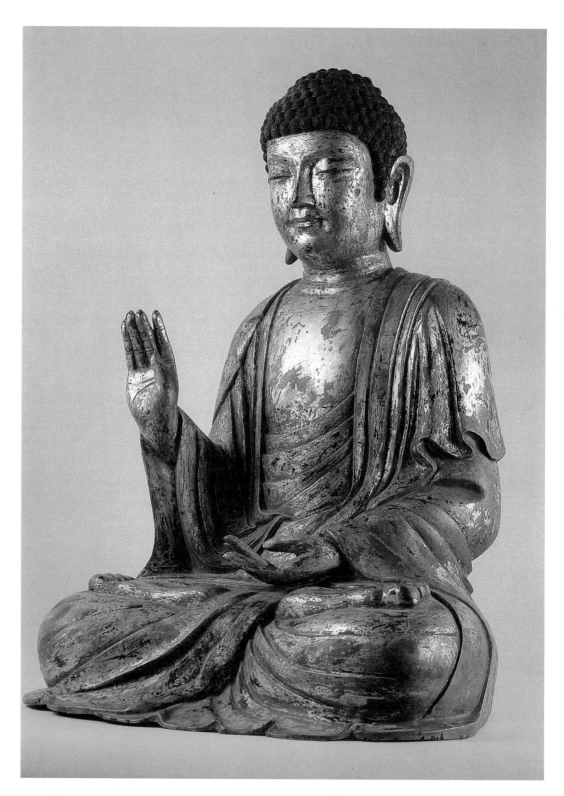

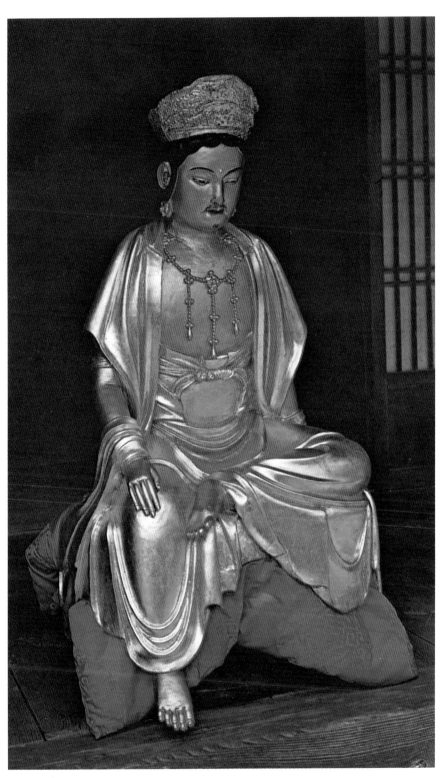

祇林寺乾漆菩薩坐像
慶尚北道月城
高 91cm 朝鮮時代
（1510）（寶物415
號）（左圖）
金銅如來坐像
高 65cm 高麗時代
韓國湖巖美術館藏
（右頁圖）

【圓融與和諧的審美觀】

佛像圖像的發展與其信仰的盛行、機能性有著密切關係，而作為禮拜對象，雖然有既定儀軌，不過隨著流傳各地，在原有的圖像之外，必然也與地域性的文化特質及民族審美觀融合，發展出屬於該地特有的風格。以韓國的佛像而言，除傳承約定的圖像之外，同時亦反映出信仰的形態和民族審美的意識。特別是自七世紀以後，陸續出現不少獨特的樣式，例如百濟捧珠觀音菩薩像的出現、〈瑞山摩崖三尊像〉以捧珠觀音菩薩及彌勒思惟像來脇侍主尊佛、〈泰安摩崖三尊像〉捧珠菩薩被放置在中央主尊的位置、新羅二段屈曲姿態的如來立像，或是思惟獨尊像等，都是在其他地區所少見的。

以同一類型的佛像來說，韓國佛像也顯示出與中國及日本佛像的不同之處。如百濟扶餘軍守里〈如來坐像〉，此像的源頭，應來自龍門石窟北魏時期的如來像，但百濟〈如來坐像〉法衣下襬波浪皺摺的部分，卻異於雲岡石佛繁複的裝飾，也不同於同時期日本飛鳥時代的〈金銅釋迦如來三尊像〉中主尊佛法衣的工整分明，它不經意自然下垂的裙襬，及有意無意省略細部的處理，雖然缺少了中日民族所講究的精雕細琢，但卻有一股粗野樸素的美感。

以技術表現的層面來說，韓國佛像不管是採用雕刻或是鑄造的方法，通常在最後修飾的階段，不若中日兩國對作品完成度的力求完璧無瑕，而是以一種不經意的手法，留下意猶未盡的餘韻。這種對技法的「無關心性」，與形體的「非整齊性」，崇尚「無技巧的技巧」的寫照，充分反映出其率直灑脫

釋迦牟尼佛坐像　龍門石窟賓陽中洞西壁　北魏

寒松寺石造菩薩坐像　高 92.4cm　高麗時代（十世紀）　韓國國立中央博物館藏　（國寶 124 號）

如來坐像　扶餘軍守里出土　滑石　高 13.5cm　百濟（六世紀）　韓國國立中央博物館藏　（國寶 329 號）

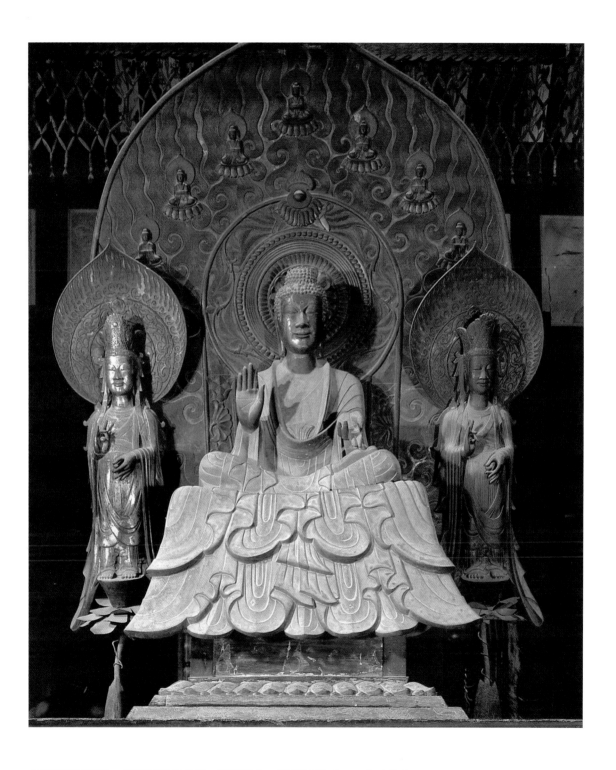

金銅釋迦三尊像　奈良法隆寺金堂　銅造鍍金　主尊高86.4cm，左脇侍高92cm，右脇侍高93.9cm
飛鳥時代（623）

的民族性格與內涵。例如〈三陽洞金銅觀音菩薩立像〉與陽平〈金銅如來立像〉，在形體、衣飾、瓔珞的處理上，技法相當簡略，大而化之，但特有的天真爛漫神情，流露出圓融統一的和諧。

現今日本法隆寺藏有兩尊〈木造觀世音菩薩立像〉，其材質、圖像等都非常的雷同，然仍能區分出一尊是日本佛像，另一尊則是韓國佛像，其中最重要的依據便是韓國觀世音菩薩所顯露出接近人間溫和自然的神情，這是在日本佛像中較為少見的。又被譽為「永恒的百濟微笑」——〈瑞山摩崖三尊佛〉，釋迦如來如童顏般燦然的微笑，和日本飛鳥時代四十八體佛中的〈金銅如來立像〉，蕭然木訥的神情相比，更將其民族古拙簡恬的審美意識表現無遺。

韓民族的審美觀，來自其愛好自然、崇尚無偽樸實，追求自然主義的民族性格，反映於佛像的美學，便是一種宇宙與人間、天與地、陰與陽的圓融與調合的觀照，而這也正如同韓國美學家高裕燮所說：

　自隱約處散發出優雅，
　諦觀單一色彩，生而得來的寂照和寧靜，
　自由奔放中，生而得來的幽默和生動，
　技術未完中，生而得來的悠閒和脫達！

不妨仔細品味這幾句話，或許能對高句麗的精緻神采、百濟的均衡簡約、新羅的抽象量感等各有所長的佛像之美，會有更深刻的感受與體認！

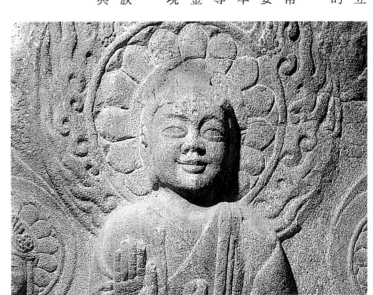

瑞山摩崖三尊佛主尊
釋迦如來面部特寫

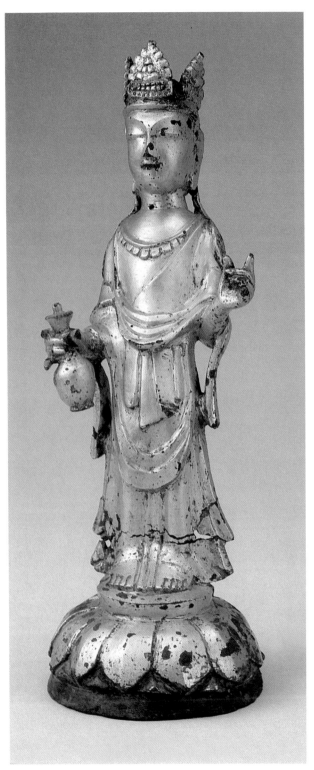

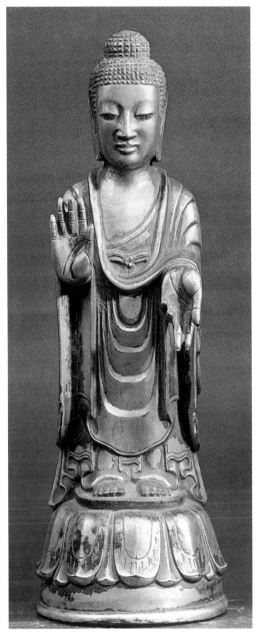

金銅如來立像　銅鑄鍍金　高 34.4cm　飛鳥時代（七世紀前半）　東京國立博物館藏（法隆寺獻納寶物 149 號）（上圖）

三陽洞金銅觀音菩薩立像　高 20.3cm　高句麗
韓國國立中央博物館藏　（國寶 127 號）（左圖）

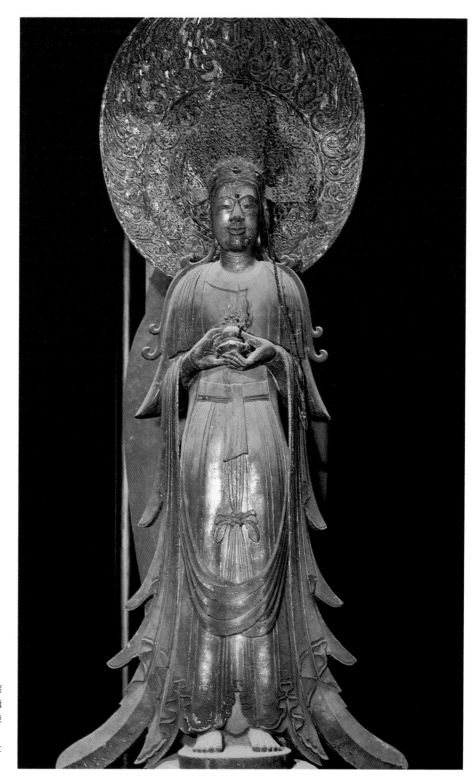

救世觀世音菩薩
立像　奈良法隆
寺夢殿　木造漆
箔　高 197cm
飛鳥時代（七世
紀前半）

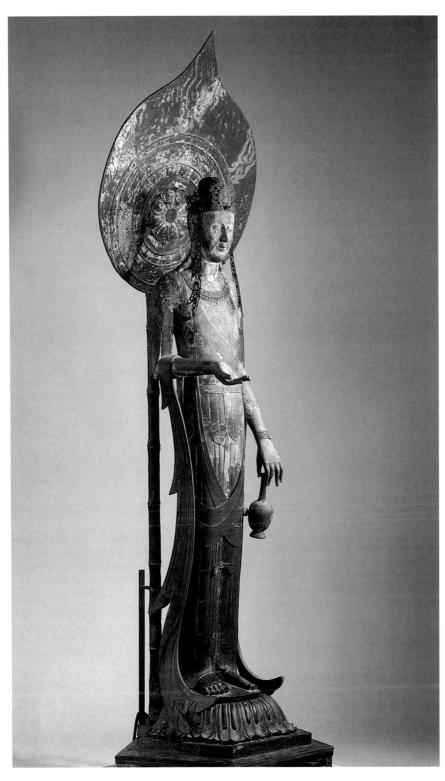

百濟觀世音菩薩
立像　奈良法隆
寺大寶藏殿
木造彩色
高 209cm
飛鳥——白鳳時代
（七世紀中期）

【韓國佛像之美】

【金銅·鐵佛像】

金銅佛像是指表面施以鎏金處理的銅或青銅製佛像。佛像加以鍍金,固然能增添佛像的莊嚴威儀,但最主要的還是受到佛造像「三十二吉相,八十種好」的影響;不論是全身金碧輝煌,宛如微妙金色的「金色相」,或是四方散發著一丈長光輝的「丈光相」,都是借用黃金材質的特徵,實現「金身永恆」理想身相的願望。金銅佛像在印度起源較早,迦膩色迦王(Kanishka)舍利器器蓋上的三尊像,是現所知年代最久的金銅佛像;而從殷商時期的青銅器物也可知中國金屬鑄造的技術很早就發達,現存早期金銅佛像,均為三、四世紀以後遺品,韓國金銅佛像的肇始也應約在這以後,至遲不晚於六世紀。其中三國至統一新羅時期,主要以小型的如來、菩薩像為主,大型的鐵製佛像,則盛行於高麗時期。

三國如來像有釋迦如來、彌勒、藥師、無量壽像(阿彌陀佛)、方位佛、千佛等,毘盧舍那佛則稍後出現於統一新羅,至九世紀中葉以後開始大量鑄造。如來像以獨尊或是三尊出現,三尊多為「一光三尊」形式,即主尊兩側配置脇侍菩薩,後有寬闊舟形通身大光背,光背後刻雕銘文,如國立扶餘博物館藏高句麗〈鄭智遠銘金銅如來三尊立像〉即為典型一例。三國時期如來像,除了藥師如來佛手持藥盒以外,手印幾乎皆為與願印與施無畏印,光從外形很難分別出名號。

鄭智遠銘金銅
如來三尊立像
高8.5cm
三國時代
韓國國立扶餘
博物館藏
(寶物196號)
(右圖)
青銅如來佛頭
祇林寺　高20cm
統一新羅時代
(九世紀)
韓國國立慶州博
物館藏(左圖)

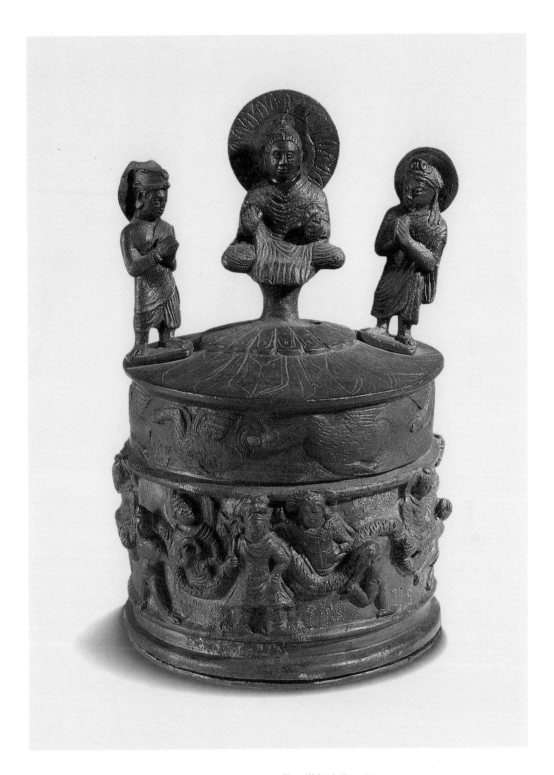

迦膩色迦王舍利器　印度　銅造　高 19.7cm　西元二世紀中期　帕夏瓦博物館藏

(1) 延嘉七年銘金銅如來立像

現存的高句麗佛像並不多，主要舊寺遺址及佛像集中在平壤一帶，因此這尊出土地在新羅慶州的〈延嘉七年銘金銅如來立像〉，格外引人注目。此像是目前所知年代最久的一尊佛像，據舟形光背後刻銘文：「延嘉七年歲在己未高麗國樂良／東寺主敬弟子僧演師徒卌人共／造賢劫千佛流布第二十九回現義／佛比丘法穎所供養」，可知約在高句麗遷都平壤後百年，千佛信仰流行的當時，高句麗首都平壤東寺信徒等人於延嘉七年（五三九）發願所造。

此像佛面清瘦，細眉閉目，持施無畏與願印，通肩法衣厚實，飄逸向上的衣角，帶有動感。傾前的光背上勾畫火焰紋線條，隨意而有拙趣，忠實的反映出北魏清雅勁獸的風格。台座與佛身一體成型的鑄造方式相當特別，圓形台座下緣較寬，簡單無紋，但細長飽滿的六瓣單蓮，使得整尊佛像穩重又安定。

(2) 辛卯銘金銅無量壽三尊佛

一九三〇年黃海道出土的〈辛卯銘金銅無量壽三尊佛〉是目前所知最早的阿彌陀佛像，阿彌陀佛又稱「無量壽佛」、「無量光佛」，是主宰西方極樂淨土，立四十八願救濟眾生的佛。《觀無量壽經》謂：「於諸佛中，光明最尊為第一，見此光者，免一切苦。」故只要時常心裡想著阿彌陀佛，不斷念佛名，死後就能往生極樂淨土。阿彌陀信仰於七世紀末統一新羅時期開始流行，上自王室貴族下至庶民，不分階層普遍信仰，因而在佛教美術中發展成重要主流。有關阿彌陀信仰的發生，初期並無確實的文字記載，但〈辛卯銘金銅無量壽三尊佛〉的出現，說明了阿彌陀信仰在三國時代已經存在的事實。此像舟形光背後面，以六朝楷書體刻有：「景四年在辛卯比丘道／頯共

延嘉七年銘金銅如來立像　高 16.2cm
高句麗（六世紀）　韓國國立中央博物
館藏　（國寶 119 號）（左圖）
延嘉七年銘金銅如來立像（背面）
（右圖）
癸未銘金銅三尊佛　高 17.5cm
高句麗（七世紀）　韓國澗松美術館藏
（國寶 72 號）（左頁圖）

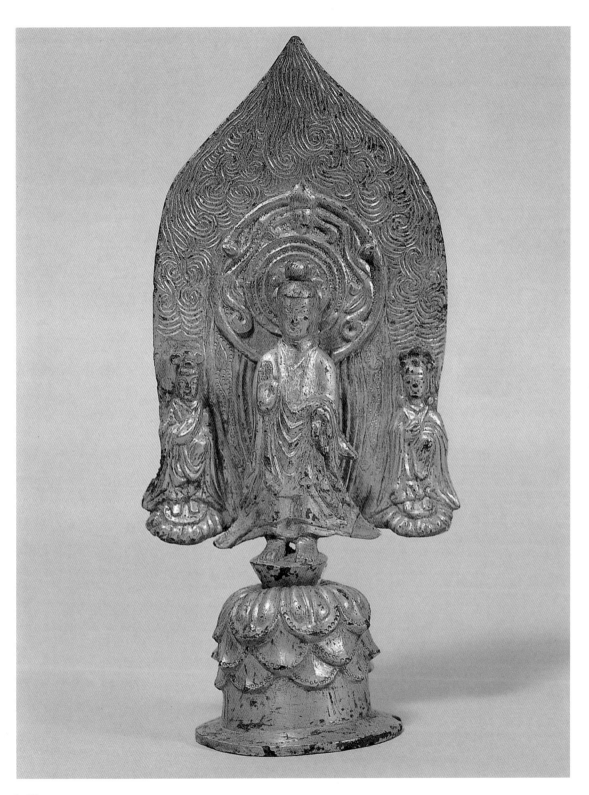

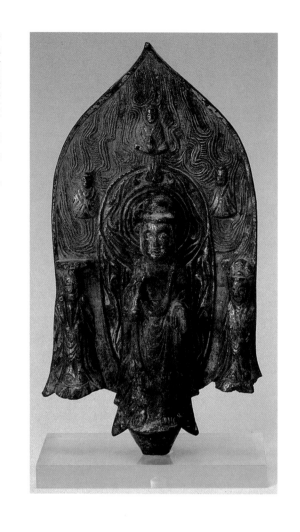

諸善知識那婁／賤奴阿王阿㨱五人／共造無量壽像一軀／願亡師父母生生心中常／值諸佛善知識等值／遇彌勒所願如是／願共生一處見佛聞法」等六十七字銘文，內容具實，銘文字體工整。依銘文所示當為高句麗平原王（五七一）時期，為祈求往生西方極樂世界，由五名發願者所共同製作，可知約在六世紀間，阿彌陀西方淨土思想已在高句麗流傳，民眾以結社造佛的方式來表達他們對信仰的至誠心願。

以「阿彌陀佛」名號多在隋唐以後出現，北魏時期皆以「無量壽佛」稱之看來，此像與北魏佛像有密切關連，不過造無量壽佛像身，祈願卻為彌勒佛，也暗示了彌勒佛與無量壽佛淨土思想的關連性，因此本像在佛教美術史的研究上，提供了相當珍貴的圖像資料。

此阿彌陀佛三尊佛，左右配侍頭戴寶冠、持手印的菩薩；本尊髮作高髻，面相橢圓，寬額豐頤，大耳垂肩，目光凝視，細肩體型短小，身著通肩袈

辛卯銘金銅無量壽三尊佛像　1930年黃海道出土　高15.5cm　高句麗（六世紀）　韓國私人收藏（國寶85號）

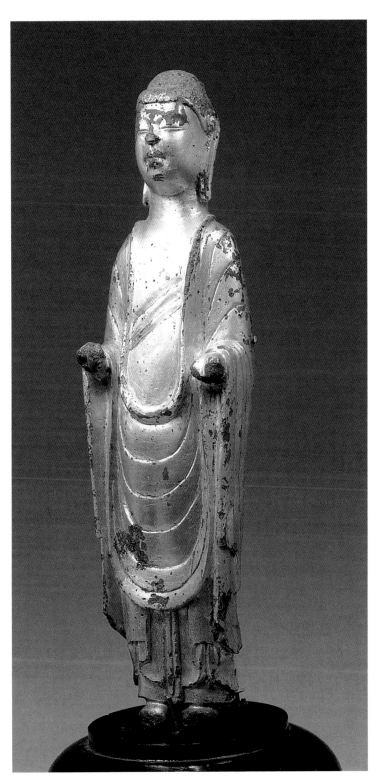

裟，衣紋簡潔，兩袖自腰下呈斜線狀展開。原應有台座，現已無存，頭光或身光部分以寶珠忍冬草和忍冬唐草紋飾刻劃分明，並搭配外圍稜角銳利的幾何圖形火焰紋，圓熟洗練，可以說是高句麗佛像傑作。

(3) 金銅如來立像

三國時代迄統一新羅時期的獨尊如來立像頗多，這種單體佛像的鑄造多出自民間工匠之手，因此能有自由發揮的空間和具有濃厚的俗世情調。江原道陽平出土的高句麗〈金銅如來立像〉，風格匠心獨具，從佛頭或佛身，甚至

金銅如來立像　江原道陽平出土
高30cm　高句麗（六―七世紀）
韓國國立中央博物館藏
（國寶186號）

是法衣的線紋上，可見作者巧妙運用圓弧線條的創意，整體上表現出幾何的橢圓形線條之美，使得這尊不到三十公分的佛像，展現出仰之彌高的莊嚴法相，這種形體簡約單純的美感，是高句麗追隨隋代佛像的極致表現。而〈善山金銅如來立像〉，著通肩U型的法衣，縮腰挺腹，衣紋輕薄貼體，隨著軀體的肌理流瀉而下。圓通的肉髻螺髮密佈，雙目微闔，長鼻細唇，飽滿瑰麗，佛陀慈悲喜捨，昭然若揭。

(4)金銅二曲如來立像

如來佛像的姿勢一般來說，以直立或坐像為原則，但〈金銅二曲如來立像〉、〈宿水寺金銅二曲如來立像〉，卻出現只有在菩薩像才可見的二段屈曲式姿態。〈金銅二曲如來立像〉如同一般如來像，頭形方正，寬額豐腮，面如童稚，著偏袒右肩法衣，但特別的是腰身束腹堅實，顯現出曲線的動態。以其左手持施無畏印，右手姆指與中指微彎，捧著蓮苞或寶珠形的持物，可能是藥師如來像。

此二曲如來像惟獨分布於新羅慶州一帶，現約有二十尊左右，不僅高句麗、百濟，即使鄰近的中國日本都未曾出現過此類型的佛像，因此其圖像來自何處，就更令人好奇。雖然在南印度笈多王朝秣菟羅曾出現過類似三段彎曲的如來像，卻未有像新羅二曲如來立像，右手一定捧蓮苞或寶珠的情形。

(5)雁鴨池金銅如來三尊佛

一九七五年間慶州古蹟發掘調查團，從傳為新羅文武王所建的東宮御花園雁鴨池中，挖出了一萬八千多件遺物；其中此金銅三尊板佛像，是極具代表性的統一新羅時期佛像。雁鴨池是以人工挖浚的大湖，周圍遍植各種奇花異卉，湖邊的臨海殿是新羅國王宴饗臣子與外國使者的地方。本三尊像主尊佛

蠟石製小立像　全高約14cm　統一新羅時代（八—九世紀）　韓國湖巖美術館藏（右圖）

金銅二曲如來立像　高31cm　新羅　韓國國立中央博物館藏（左頁右圖）

善山金銅如來立像　慶尚北道善山出土　高40.3cm
新羅（八世紀）　韓國國立中央博物館藏
（國寶182號）（左頁左圖）

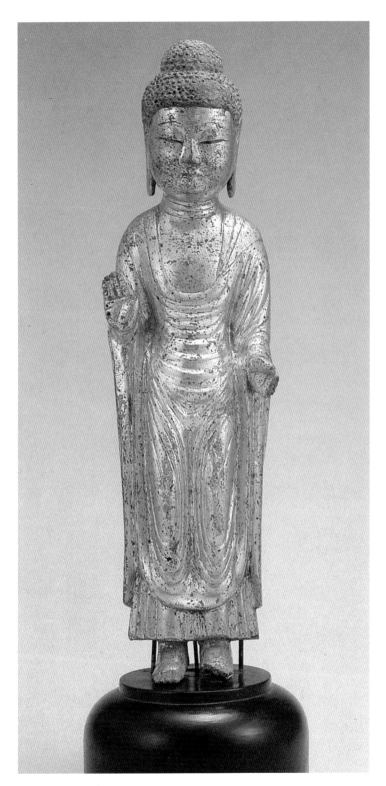

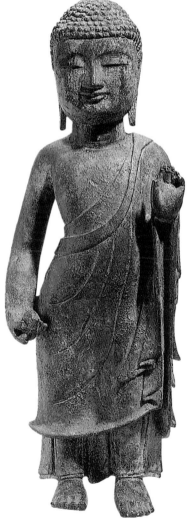

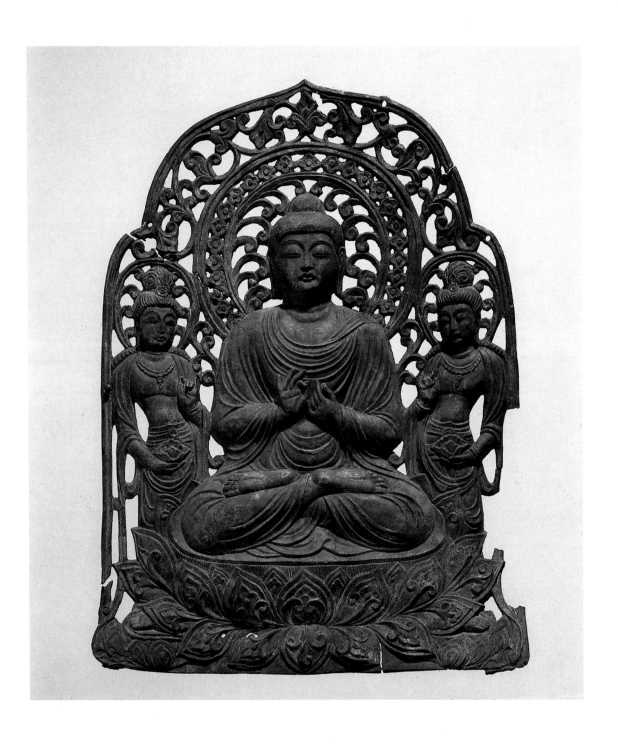

金銅如來三尊佛像　慶尚北道慶州雁鴨池出土　高 27cm，寬 20.5cm　統一新羅時代（八世紀）
韓國國立慶州博物館藏

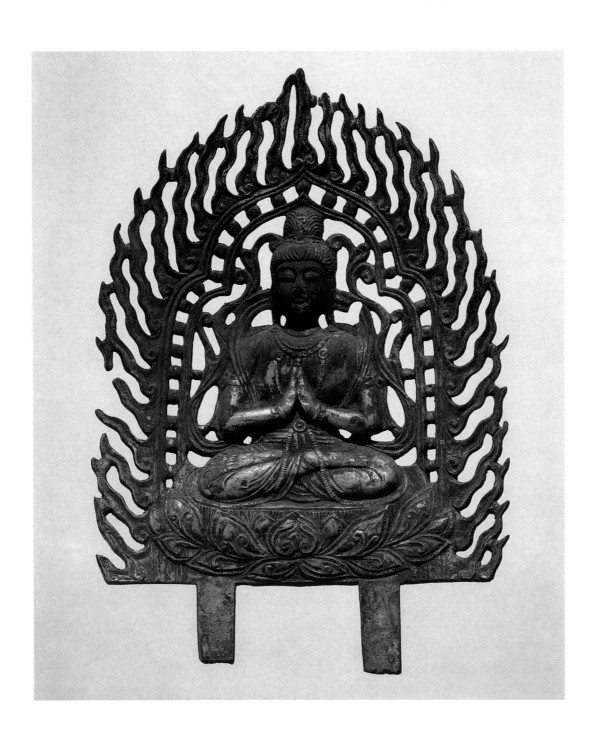

金銅菩薩坐像 慶尚北道慶州雁鴨池出土 高 23.6cm 統一新羅時代（八世紀） 韓國國立慶州博物館藏

結跏趺坐於蓮華台座，身軀比例適中，胸體魁碩豐厚，衣紋平整均勻；圓滿的臉龐上，眼、鼻、嘴刻劃分明，氣宇雄渾，是典型的新羅佛像表情；兩菩薩左右對稱，面向主尊，扭腰曲體，婀娜多姿。此像厚度不過二公分，以「脫蠟法」鑄造，故紋理精密細緻，流麗銳勁，有別於七、八世紀中國或日本平安時期所流行的「押出法」。由於本主尊像與同時期法隆寺壁畫第六號〈阿彌陀淨土圖〉的圖像頗為相似，推測應是阿彌陀三尊像。

造，是之前所未有的形式，從光背周圍分布的釘孔，可以看得出是便於安置在龕室的設計。而光背台座連成一體的鑄

(6) 藥師如來像

韓國藥師信仰約始於六五〇年左右，造像則在八世紀時最為盛行，依經典《佛說藥師如來本願經》謂藥師如來為菩薩時曾發過十二大願，立誓拯救眾生，這十二願為光明普照、隨意成辦、施無盡物、安立大乘、具戒清淨、諸根具足、除病安樂、轉女成男、安立正見、除難解脫、飽食安樂、美衣滿足願等。因此藥師如來一般是一手持藥缽或藥丸的法相；石雕像以持降魔觸地印坐像為主，金銅佛像多為持說法印的立像。

栢栗寺〈青銅如來立像〉是少見大型的金銅佛像，據《三國遺事》記載，統一新羅景德王時（七五五）曾鑄造重達三十萬六千七百斤重的芬皇寺藥師如來像，可見當時鑄造大型金銅佛像的風氣。此像與佛國寺的〈金銅毘盧舍那佛坐像〉、〈金銅阿彌陀如來坐像〉並稱為統一新羅三大金銅佛像。三尊佛像的製作年代，與石窟庵本尊塑造的時期相近，除了手印以外，臉型、表情、衣飾等都非常相似。本佛像原應有鍍金，現已剝落，頭部螺髮密佈，臉形方正，長耳垂下，彎月柳眉直達鼻根，表情磊落雄偉，是神態莊嚴的大直

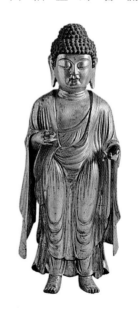

金銅藥師如來立像　高37cm　八世紀　韓國國立中央博物館藏

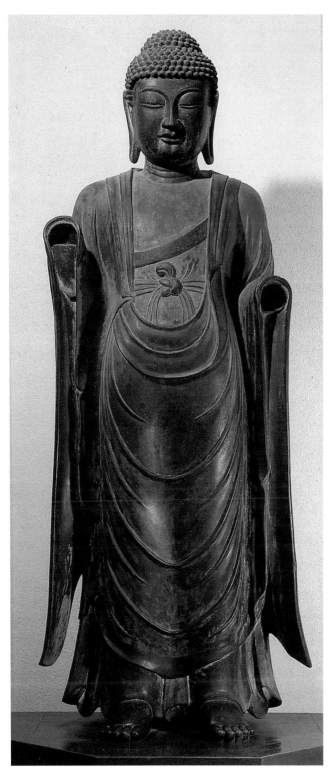

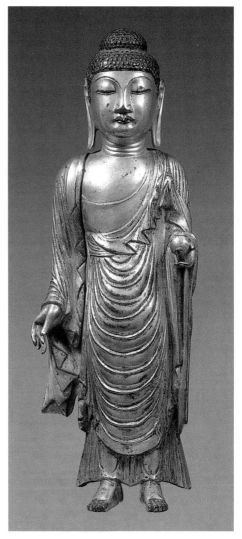

金銅藥師如來立像　高 29.6cm
統一新羅時代（八世紀）
韓國國立中央博物館藏　（寶物 328 號）
（上圖）

栢栗寺青銅如來立像　高 179cm
統一新羅時代（八世紀）
韓國國立慶州博物館藏　（國寶 28 號）
（左圖）

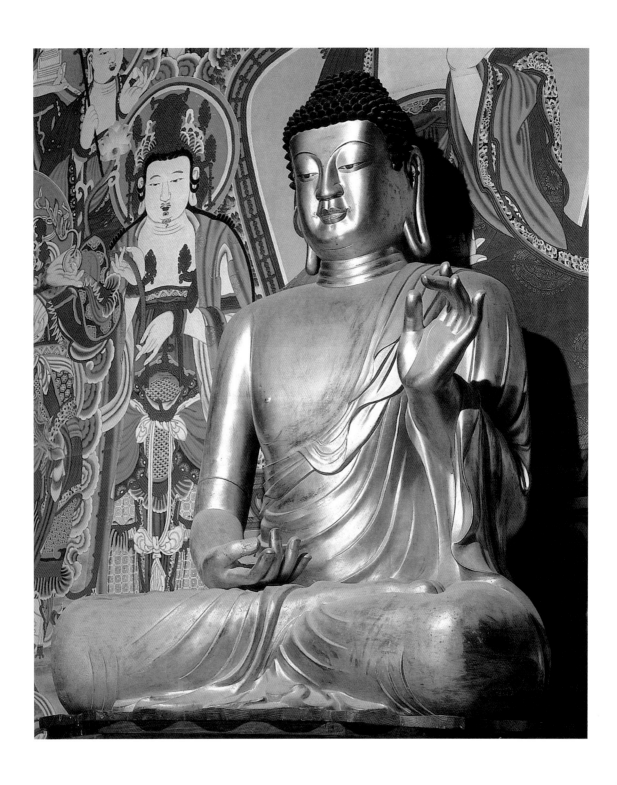

佛國寺金銅阿彌陀如來坐像　慶尚北道慶州　高 166cm　統一新羅時代（八世紀）　（國寶 27 號）

人生因藝術而豐富，藝術因人生而發光

藝術家書友回函卡

感謝您購買本書，這一小張回函卡將建立起您與本社之間的橋樑。您的意見是本社未來出版更多好書的參考，及提供您最新出版資訊和各項服務的依據。為了加強對您的服務，請將此卡傳真（02）3317096・3932012或郵寄擲回本社（免貼郵票）。

您購買的書名：＿＿＿＿＿＿＿＿＿ 叢書代碼：＿＿＿＿

購買書店：＿＿＿＿ 市（縣）＿＿＿＿＿ 書店

姓名：＿＿＿＿＿＿ 性別：1.□男 2.□女

年齡： 1.□20歲以下 2.□20歲～25歲 3.□25歲～30歲
 4.□30歲～35歲 5.□35歲～50歲 6.□50歲以上

學歷： 1.□高中以下（含高中） 2.□大專 3.□大專以上

職業： 1.□學生 2.□資訊業 3.□工 4.□商 5.□服務業
 6.□軍警公教 7.□自由業 8.□其它

您從何處得知本書：
 1.□逛書店 2.□報紙雜誌報導 3.□廣告書訊
 4.□親友介紹 5.□其它

購買理由：
 1.□作者知名度 2.□封面吸引 3.□價格合理
 4.□書名吸引 5.□朋友推薦 6.□其它

對本書意見（請填代號1.滿意 2.尚可 3.再改進）
內容＿＿＿ 封面＿＿＿ 編排＿＿＿ 紙張印刷＿＿＿

建議：＿＿＿＿＿＿＿＿＿＿＿＿＿＿＿＿＿＿

您對本社叢書：1.□經常買 2.□偶而買 3.□初次購買

您是藝術家雜誌：
1.□目前訂戶 2.□曾經訂戶 3.□曾零買 4.□非讀者

您希望本社能出版哪一類的美術書籍？

通訊處：

台北市１００重慶南路一段１４７號６樓

藝術家雜誌社　收

市　　　　　路　　　段　巷　弄　號　樓

縣　　鄉鎮

　　　市區　　街

姓名：

　　　　　電話：

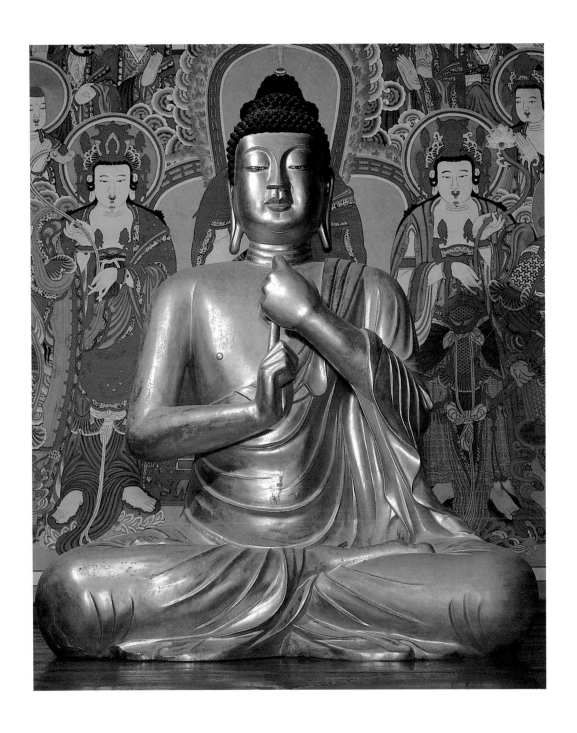

佛國寺金銅毘盧舍那佛坐像　慶尚北道慶州　高 177cm　統一新羅時代（八世紀）　（國寶 26 號）

身相。佛身比例均稱，挺腹傾身，衣紋流暢簡化，下垂曳地，刻劃出健碩身軀的量感，雙手現殘缺不全，可能是左手持藥瓶，右手持施無畏印的藥師如來，堪稱是金銅佛像中優秀的作品。

現美國波士頓博物館藏統一新羅〈金銅藥師如來立像〉，除光背遺失以外，其他部分尚稱完好，是一尊典型的藥師如來像，佛像素髮高髻，臉龐圓融豐潤，神情沉靜，著通肩法衣，衣摺自胸部傾瀉而下，重疊有層次，全身比例均勻妥切，光輝燦然，有大唐之風格；相對於佛像的簡約明快，高聳的兩段蓮華台座，精緻斑斕，是統一新羅少見的華麗風格。

(7) 皇福寺金製如來像

慶州天馬塚、金冠塚等古墳曾出土大量黃金腰佩、金冠等裝身飾品；鑄造皇龍寺丈六三尊佛像時，大手筆耗費了黃金兩萬三百三十四分，由此可知，新羅人不但對黃金獨有所鍾，而且在黃金材質的運用與鑄鍊技術也到達很高

金銅藥師如來立像　高30cm　統一新羅時代　美國波士頓博物館藏（上圖）

長谷寺藥師如來坐像　忠清南道青陽　高88cm　高麗時代（十四世紀）（寶物337號）（左頁圖）

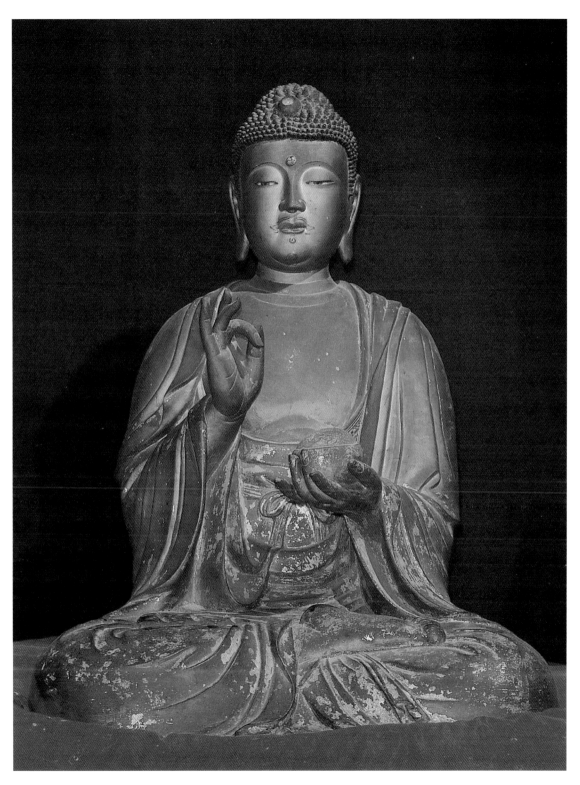

水準。〈金製如來立像〉及〈金製如來坐像〉是金銅佛像中的真金之作，發現於慶州皇福寺址三層石塔的金銅舍利函，兩佛像先後於六九二年、七〇六年時被納入石塔內的舍利函中，這也是韓國舍利裝嚴具中納入佛像的首例。〈金製如來立像〉厚度僅一公分，融合三國末期與統一初期的風格，將「脫蠟法」精密鑄造的特徵發揮得淋漓盡致，頭像背後火燄紋鑄造的頭光，則是進入統一新羅以後出現的新形式，與日本飛鳥時代佛像光背有密切的關連性。〈金製如來坐像〉為阿彌陀佛像，素髮高髻，採結跏趺坐姿，右手持施無畏印，頭身光以蓮華為中心，周圍飾以忍冬唐草紋及火焰紋。頭部比例顯得稍大，頸部以下及手腳部分縮小，這是八世紀以後佛像的特徵之一。兩佛像都以純金鑄造，金色斑斕，薄巧華美，是象徵新羅金銅佛像高超鑄造技術的代表作。

⑻ 毘盧舍那佛坐像

毘盧舍那佛來自梵語（Vairocana），為光輝普照，光明遍照之意，是華嚴宗寺院供奉的主尊佛，也是大乘佛教中，釋迦牟尼佛以法身、報身、應身三種不同身傳法的法身佛。所謂「法身佛」，就是一切的佛法、佛理，永存於佛本身，而其「身」即是「法」，其「法」即是「身」。

一般所知，中國毘盧舍那佛像約出於九世紀之後，與密教有關。但在密教並非很發達的韓國，竟然出現了可能是東亞地區最早持智拳印的〈石南寺毘盧舍那如來像〉（七六六），的確令許多人感到訝異。此像的出土，使得智拳印毘盧舍那佛像的年代往上推溯，可能更早發生在中國之前，這或許與韓國很早就接觸《華嚴經》、禪宗、《梵網經》等思想有密切關連。

韓國毘盧舍那佛像開始流行於九世紀，持續至朝鮮，主要以如來形毘盧舍

金製如來坐像（局部）　慶尚北道慶州皇福寺址出土
高 12.1cm　統一新羅時代　韓國國立中央博物館藏
（國寶 79 號）

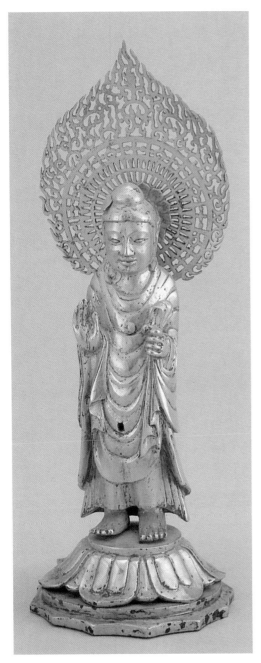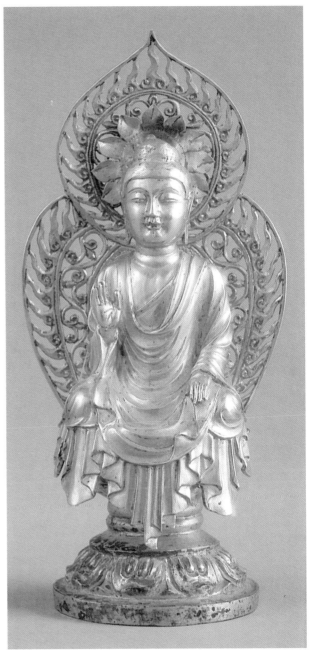

金製如來立像　慶尚北道慶州皇福寺址出土　高13.7cm　統一新羅時代　韓國國立中央博物館藏
（國寶80號）（左圖）

金製如來坐像　慶尚北道慶州皇福寺址出土　高12.1cm　統一新羅時代　韓國國立中央博物館藏
（國寶79號）（右圖）

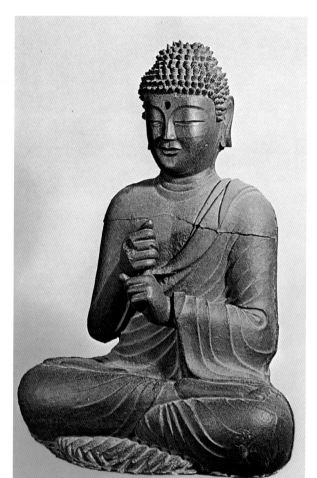

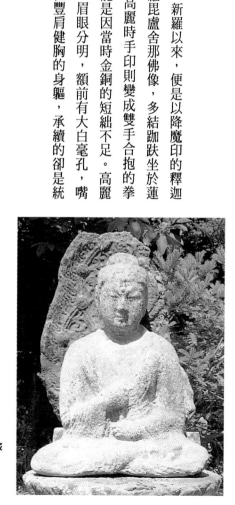

那佛為主。可以說，韓國佛教雕刻史自統一新羅以來，便是以降魔印的釋迦成道像和智拳印的毘盧舍那佛為主流。新羅毘盧舍那像，多結跏趺坐於蓮華台上，持右手握住左手食指的智拳印；高麗時手印則變成雙手合抱的拳印，並出現以鐵材鑄像。鐵的被使用，可能是因當時金銅的短絀不足。高麗〈鐵造毘盧舍那佛坐像〉，此像螺髮銳利，眉眼分明，額前有大白毫孔，嘴角浮現的微笑，顯現出高麗佛像的特徵，但豐肩健胸的身軀，承續的卻是統一新羅樣式。

(9) **觀音菩薩像**

菩薩像是象徵大乘佛教菩提薩埵（Bodhisattva）的圖像，是「以智上求菩

鐵造毘盧舍那佛坐像　高112cm　高麗時代　韓國國立中央博物館藏
（上圖）

石南寺毘盧舍那如來像　慶尚南道　高103cm　統一新羅時代
（右圖）

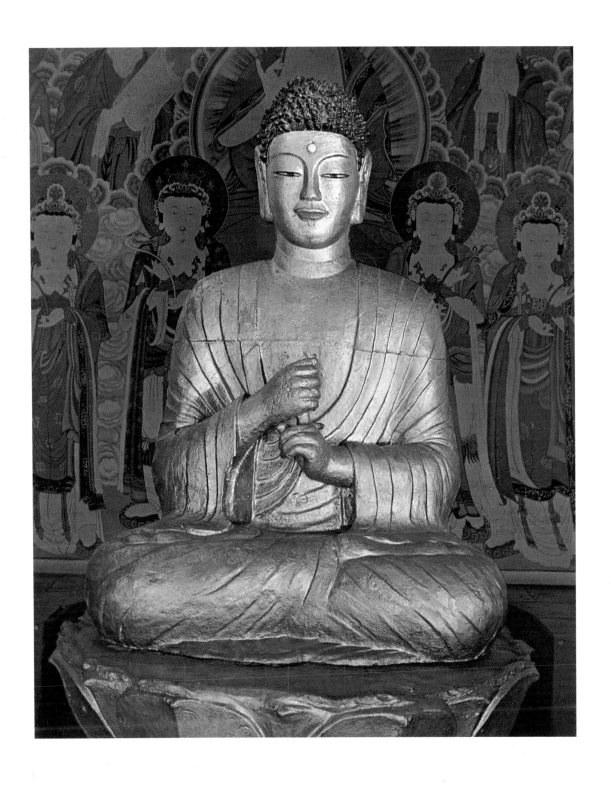

到彼岸寺鐵造毘盧舍那如來坐像　江原道鐵原　高91cm　統一新羅時代（865）（國寶63號）

提，用悲下救眾生」的修行道。由於菩薩慈悲為懷教化眾生的精神，比佛陀更具親和力，因此普遍受到大眾所信仰，也是在佛教藝術中變化最豐富的題材。韓國菩薩像以文殊、普賢、觀音、大勢至、彌勒像等大菩薩像為主，密宗類的菩薩像較為少見。除了因信仰盛行，有單體獨像以外，大部分菩薩以脇侍身份出現，韓國菩薩在衣飾、手印或持物部分，比較能自由發揮而有變化。

自《法華經》傳入以後，觀音成為最早深入民間的菩薩信仰，但早期的百濟觀音菩薩圖像特徵並不顯著。三國末期隨著阿彌陀三尊佛的盛行，才逐漸出現戴有化佛寶冠的觀音菩薩像，及獨立的菩薩像。〈軍守里金銅菩薩立像〉為現存百濟最早的菩薩像，臉龐圓渾，五官清楚，頭戴寶冠，寶繒飄帶垂肩，造型相當誇張，手足豐滿，露出典型的「百濟式微笑」，服飾與〈元吾里菩薩立像〉相似，天衣呈X形交叉狀，可能是三尊像中的脇侍觀音菩薩像。

而〈金銅觀菩薩立像〉，頭戴三面冠，肉髻高出，兩鬢髮絲及肩，天衣單薄，緊貼浮凸苗條的軀體，瓔珞自肩垂下及膝，在胸及腹部以蓮華圓盤相扣，右手兩指輕拈天衣，左手持淨瓶，蓮華台座六面鏤空留有眼象，屏氣凝神之中，散發著一股慈悲為懷的觀照，與所知的觀音像已非常接近；至於〈公州金銅觀音菩薩立像〉、〈窺嚴面金銅觀音菩薩立像〉和〈善山金銅觀音菩薩立像〉等觀音像的表徵就非常明顯，且富有變化，如出現削肩細腰，下半身加長，天衣靈巧輕薄、臂釧、腕釧、連珠紋等多樣的形態，可見百濟匠師大膽追求新形象的精神與風尚。

元吾里菩薩立像　泥塑　高17cm　高句麗　韓國國立中央博物館藏（右圖）

金銅觀音菩薩立像　高15.2cm　百濟　韓國私人收藏（國寶128號）（左頁右圖）

軍守里金銅菩薩立像　扶餘軍守里廢寺址出土　高11.5cm　百濟　韓國國立中央博物館藏　（寶物330號）（左頁左圖）

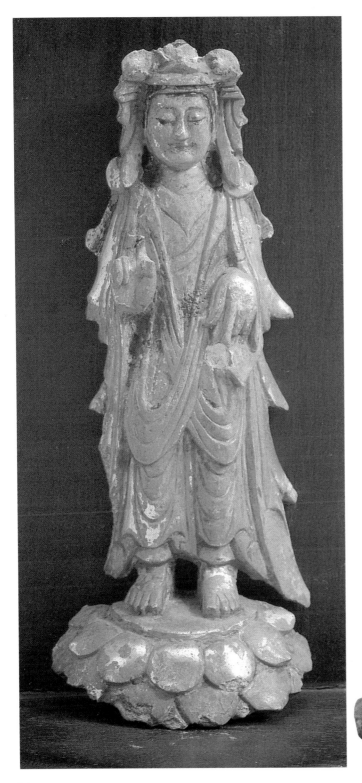

⑽金銅菩薩三尊像

　一般三尊像的形式，普遍以如來佛為主尊，菩薩脇侍為原則。因此湖巖美術館藏高句麗〈金銅菩薩三尊像〉，將觀音菩薩視為主尊，左右以僧像脇侍，是相當特殊的例子。六世紀中以來的大乘佛教，以彌勒、觀音等大菩薩為信仰核心，故以觀音菩薩為主尊佛出現的三尊像，想必是受到當時觀音信仰盛行影響所致。

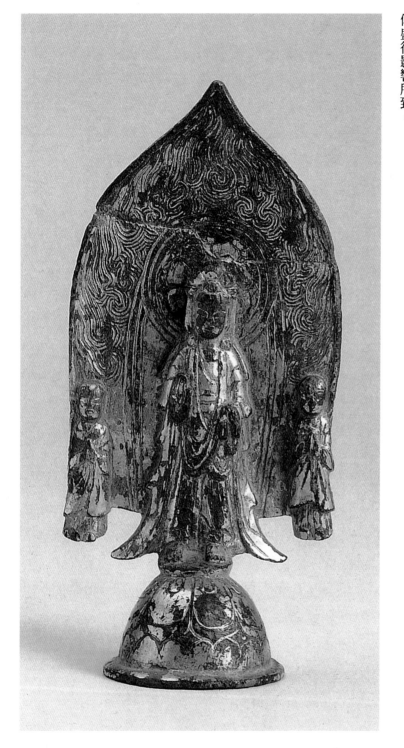

金銅菩薩三尊像　　高8.8cm　　高句麗　　韓國湖巖美術館藏　（國寶134號）

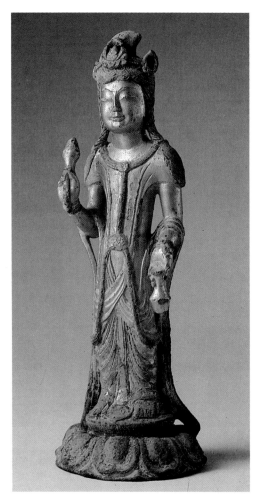

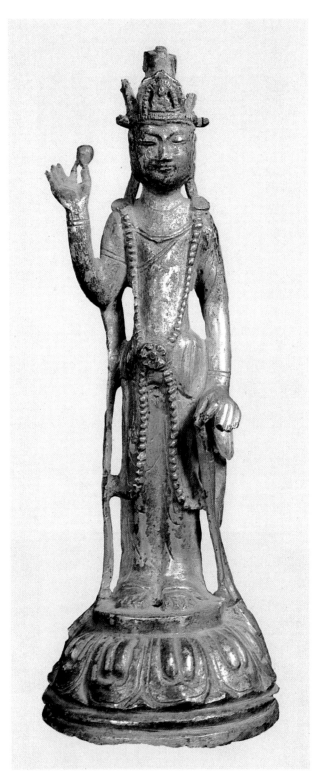

公州金銅觀音菩薩立像　高25cm　百濟　韓國
國立公州博物館藏　（國寶247號）（上圖）
窺巖面金銅觀音菩薩立像　扶餘出土
高21.1cm　百濟（七世紀）　韓國國立中央博物
館藏　（寶物195號）（左圖）

觀音菩薩一般以寶冠上的化佛，或手持淨瓶作為其主要圖像特徵，但七世紀之前，韓國觀音菩薩像呈現出雙手捧寶珠，或手無持物等多樣化的圖像形態。此菩薩三尊像，佛像、光背、台座三體一鑄成型，體積雖小，但不失精巧端莊。主尊面容婉雅，手無持物，呈施無畏與願印，肩搭帔帛自胸前交叉，裳衣下襬處向上飄揚，生動有致。而覆鉢形台座正面淺雕如高句麗古墳壁畫所見的蓮華紋、舟形光背流暢的火焰紋，則富有律動感。

(11) 地藏菩薩像

地藏原是印度神話中婆羅門教（Brahman）的大地之神，後被佛教納入信仰體制。據佛經故事記載，地藏是釋迦牟尼佛入滅以後，到彌勒佛出世前的無佛期出現的菩薩，祂受釋迦牟尼之囑咐，要盡度六道眾生，使其脫離痛苦。

地藏信仰雖源自印度，但當地少有地藏的描繪，傳入中國、韓國、日本以後卻發展出相當多的地藏圖像。

中國的地藏圖像或地獄變，多出於唐以後，如龍門石窟的地藏造像銘多集中於七世紀左右。朝鮮半島自三國時期傳入地藏信仰以後，以新羅信仰最盛，以迄高麗繼續不斷，從高麗所遺不少的地藏像，或真表律師為修持懺法，甚而毀身等，都說明了韓國地藏信仰的淵源深遠。也難怪宋以後有關地藏菩薩的出身，都說他是新羅王族，姓金名喬覺，出家後於唐玄宗時航海來到中國，居安徽九華山數十年，苦行修煉，募化建寺，廣收信徒，使九華山成為地藏菩薩顯靈說法的著名道場。

佛經出現的菩薩，祂受釋迦牟尼之囑咐，要盡度六道眾生，使其脫離痛苦，即可見一斑。《三國遺事》中有不少關於地藏信仰的記載，如圓光法師為開曉愚迷，於皇龍寺道場設置「占察寶」，宣揚懺悔思想；新羅民間流行的「占察法會」，誦讀地藏經並供奉地藏像；或真表律師為修持懺法，甚而毀身等，都說明了韓國地

地藏菩薩一般現出家相，作比丘裝束，結跏趺坐，一手持錫杖，示愛護眾生戒修精嚴；一手持如意寶珠，示欲使眾生之願滿足。至於頭相的描繪，有聲聞比丘形與頭巾形之分，聲聞比丘形地藏大都分布於中國中原及日本等地，頭巾形地藏則見於中亞敦煌壁畫與高麗地藏菩薩圖。

傳說中最早的韓國地藏像，是於敏達天皇六年（五七七）由百濟威德王進獻日本，法隆寺東御殿奉置高二尺五寸的〈三殊勝地藏尊〉，所謂的「三殊勝」是指此像有三項特殊之處：第一、它是日本最初的地藏像；第二、所用

禪雲寺金銅地藏菩薩坐像　高麗末期　（寶物280號）（上圖）
金銅阿彌陀三尊像　　高21.5cm　　高麗時代　韓國東國大學博物館藏　阿彌陀佛兩旁脅侍為觀音與地藏菩薩。（右頁左圖）
脅侍主尊的地藏菩薩　金銅阿彌陀三尊像局部（右頁右圖）

的是高貴罕見的赤栴檀木；；第三、是有關此像塑造的特殊緣起，據說是地藏

菩薩因感受百濟聖王的慈悲，而化身為佛匠所塑造。

而目前韓國現存最早的地藏像，是在慶州石窟庵本尊佛左側第四龕室的地

藏菩薩像，此像圓頂無髮，面目肅然，結跏趺坐，左手持寶珠現僧侶相貌，

與我們所熟悉的地藏形象吻合，可知約在六世紀末時，地藏造像已頗為普

及。

地藏菩薩像除了獨尊的形式以外，也為阿彌陀脅侍，東國大學博物館藏

〈金銅阿彌陀三尊像〉，即是以阿彌陀為主尊，觀音、地藏菩薩脅侍，三尊

像皆結跏趺坐，地藏頭戴風帽，雙手捧寶珠。高麗以後地藏菩薩主要出現於

佛畫之中，佛像較少，現禪雲寺〈金銅地藏菩薩坐像〉算是高麗末期端雅風

尚的代表作，此像頭戴巾帛，法相端正溫和，姿勢穩重，自然之中見其內

斂；左手持法輪，以示拯救陷於六道輪迴的眾生；衣紋俐落明快，及瓔珞腕

釧的精緻妝點，為此像增添不少高雅氣度。

⑿四天王像

四天王原是屬於古印度婆羅門教和各種外道崇拜對象的八部眾，後來佛教

將其吸收，成為守護佛陀的護法神。四天王隨著佛教傳入韓國以後，與本土

的方位神思想結合，被塑造成手持寶物或利器的武士像，置於法堂前院或是

雕於佛塔基壇部四面。統一新羅〈四天王寺彩釉四天王像〉（六七九）為現

今韓國存世最早的四天王像，也是少見的天王壓坐雙惡鬼的坐像，出土時破

碎殘缺，修復後僅有下身部分較為完整，其圖像與僅間隔三年鑄造的〈感恩

寺金銅四天王舍利函〉風格頗接近。感恩寺原是新羅神文王，為紀念完成三

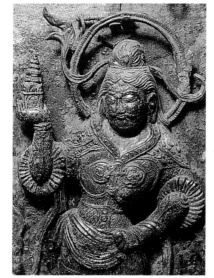

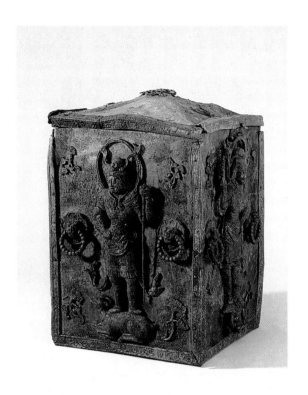

國統一大業的文武王所建立之護國寺院。傳說文武王臨終之際，囑咐若將其遺體依佛教儀式火化，骨灰散入東海，便能變成海龍，永遠護衛國土。〈感恩寺金銅四天王舍利函〉是寺中西塔所發現金銅舍利函，外觀浮鑄的四天王像。四天王像，各為東持國天王——腳踩羊隻、持長刀；西廣目天王——持金剛杵；南增長天王——持火燄寶珠；北多聞天王——腳踩餓鬼、持寶塔；西廣目天王及南增長天王因足下部分已損毀，無法辨認為何物。這四天王像象徵著捍衛國土的神將，戴寶冠披盔甲，肩當胸甲或腹帶等的裝飾精巧細緻。特別是以幻想的寫實手法表現的惡鬼，非常生動傳神。從四天王皆為域外人士相貌及服飾看來，應是汲取西域佛像風格的新表現形式。

金銅四天王舍利函　感恩寺石塔出土　統一新羅時代（684）　韓國國立中央博物館藏（上圖）

四天王寺彩釉四天王像統一新羅時代（679）　韓國國立中央博物館藏（下圖）

感恩寺金銅四天王舍利函—廣目天王（右頁右圖）

感恩寺金銅四天王舍利函—多聞天王（右頁左圖）

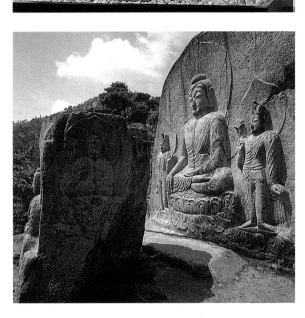

〈摩崖‧石窟佛像〉

　　韓國石雕佛像始於百濟新羅時期，主要以單體石雕佛、摩崖佛或石窟佛像為主，分布在朝鮮半島中南部、公州、扶餘及慶州一帶。摩崖佛是在山崖或石壁磨平崖壁，淺雕佛像，供人在露天之下朝拜或觀瞻，石窟則有較深廣的龕室，能讓信徒禮懺修行。韓國地質多為堅硬的花崗岩，由於先天環境的限制與挑戰，造就了其鑿造石雕像的卓越技術，雖然無法與中國或西域地區，沙石灰岩地質大規模的石窟相提並論，但仍具有特色。

⑴瑞山摩崖三尊佛

癸酉銘三尊千佛碑像　高 91cm　百濟
（673）　韓國國立公州博物館藏
（國寶 108 號）（上圖）

七佛庵寺址佛像　慶尚北道慶州南山
烽火谷　高 266cm　統一新羅時代
（寶物 200 號）（左圖）

南山塔谷摩崖四面佛　慶尚北道慶州　高 145cm　統一新羅時代　（寶物201號）

〈瑞山摩崖三尊佛〉、〈泰安摩崖三尊佛〉、〈禮山四方佛〉是百濟三大摩崖佛。矗立於風光秀麗的忠清道伽耶山峰的〈瑞山摩崖三尊佛〉，是在一塊高約二・八〇公尺的絕壁上，雕刻主尊佛（釋迦）立像、彌勒思惟像及觀音菩薩像，三尊像都顯得非常隨意活潑。在《法華經》中，所謂的「授記三尊佛」，原以釋迦為主尊，彌勒與羯羅菩薩為左右脇侍的組合，但在此觀音菩薩取代了羯羅菩薩，可見在《法華經》思想盛行的當時，彌勒和觀音都受到相當的景仰。〈瑞山摩崖三尊佛〉這種異形配置方式，與〈泰安摩崖三尊佛〉將觀音菩薩像視為主尊的情形一樣，都是非常特殊的三尊像形式。此摩崖像佛與菩薩都有蓮華火燄紋頭光，主尊佛持施無畏與願手印，法衣簡單流暢，帶有東魏、北齊的風格，特別如孩童般所露出的燦然一笑，深叩人心；捧持寶珠的觀音菩薩一如〈泰安摩崖三尊佛〉，婉雅俊逸，慈悲喜捨；而左侍的半跏思惟像，自在優雅，散發出感人至深的情愫，此摩崖三尊像誇耀了七世紀百濟高超的石雕技術。

(2) 泰安摩崖三尊佛

登上忠清南道白花山山頂後，便可看到利用碩大如屏風的巨石，鑿刻出龕室形的〈泰安摩崖三尊佛〉。此摩崖像組合殊異，中央主尊為頭戴化身佛寶冠，手捧寶珠的觀音菩薩立像，左右脇侍為藥師如來及阿彌陀佛。手捧寶珠的觀音菩薩像，在中國南朝梁佛像遺有幾例，而百濟的金銅佛及石雕佛則發現不少；日本可能受到百濟影響，飛鳥、白鳳時期亦有捧寶珠的觀音菩薩像。此菩薩像的特徵為頭戴山形寶冠，肩搭帔帛，帔巾於腹下成X形交叉，接近六、七世百濟菩薩像樣式。兩側的如來像素髮小髻，著通肩法衣，面容含笑，體格壯碩雍容，其中藥師如來是背後則自頸部垂下，至腰間成U形，其中藥師如來是

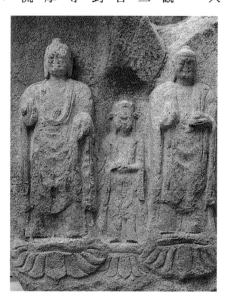

泰安摩崖三尊佛　忠清南道瑞山　左像高255cm，中像高133cm，右像高242cm　百濟　（六世紀）（寶物432號）（右圖）

瑞山摩崖三尊佛　忠清南道瑞山　本尊佛高280cm百濟（七世紀）（國寶84號）（左頁圖）

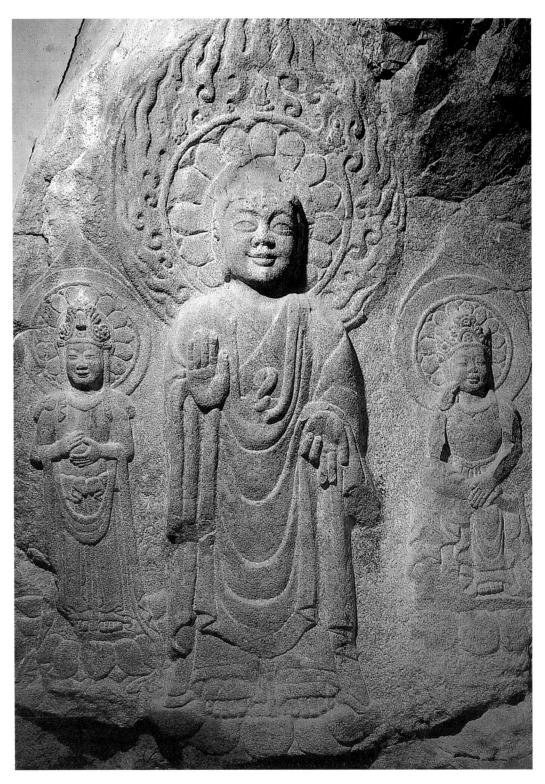

三國時期惟一出土的石雕像。三尊佛像足下原都有覆蓮形台座，現則埋入地底。〈泰安摩崖三尊佛〉形體上主尊像小，脅侍像大，打破一般脅侍菩薩身長不大於主尊佛的慣例，同時由V形構圖所產生的視覺印象，有深遠的空間效果。此摩崖三尊像所臨近的泰安半島，周圍環繞蔓延的海岸線，原為百濟與中國往來的交通樞紐，也是外來佛像最初登陸朝鮮半島的地點，傍晚迎著夕照光輝，佇立於白花山頂，不但景致動人，也給予人一種靜謐溫煦的感動。

(3) 斷石山石窟摩崖群像

〈斷石山神仙寺石窟摩崖群像〉位於慶州斷石山雨徵洞的叢林中，是由四塊巨岩屹立，排列成匸字型的石窟，由於出土時在附近發現不少瓦片，推測原來應有屋頂覆蓋。在此四塊岩壁上一共發現十尊佛像浮雕，包括北面兩塊巨岩所刻高約八公尺的本尊彌勒大佛，東面約三公尺高手持淨瓶的菩薩立像，及南面二公尺高的菩薩立像，所構成的「彌勒三尊」。本石窟在雕刻史上深具意義，從匸字型石窟佛像的配置上看來，有前後室的分隔，是韓國石窟的最初雛型，之後南山「三花嶺彌勒三尊石窟」、八公山「軍威三尊石窟」、及統一新羅「吐含山石窟庵」，內部的構造幾乎是依此而建。

以〈軍威三尊石佛〉而言，自地上十公尺高處的岩壁上開鑿洞窟，內奉主尊阿彌陀如來裳懸而坐，頭部及身軀線條刻劃簡約，左手持與願印，右手自然的垂放於膝上；觀音菩薩頭戴化身佛冠，手持淨瓶，勢至菩薩頭冠有寶瓶裝飾。此阿彌陀如來三尊像，對石窟庵的群像配置形制有相當大的啟示。

斷石山石窟另一重要發現是，在北面一塊巨岩下端刻有穿著新羅服飾的供養人，面向主尊膜拜，其上端有著偏袒右肩法衣的兩如來、一菩薩像，恭敬

斷石山神仙寺石窟摩崖群像
慶尚北道月城　新羅（六世
紀）（國寶199號）

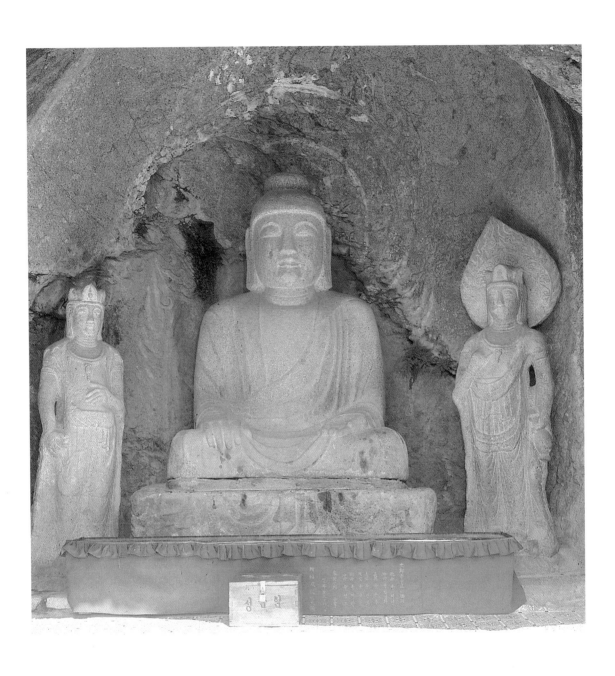

軍威三尊石佛　慶尚北道軍威　主尊高288cm，左像高192cm，右像高180cm　新羅（七世紀）（國寶109號）

的以手指向一半跏思惟像。此半跏思惟像根據南壁上所刻三百八十字銘文內容，可知為彌勒石像，與國寶八十三號〈金銅半跏像〉頗為相似，可以說是新羅思惟像的原型，由於神仙寺是新羅花郎的大修道場，也是新羅的護國寺院，彌勒與花郎密切的關係，由此可見一斑。

(4) 掘佛寺址四面石佛像

韓國的方位佛出現於六世紀，現存世最早的方位佛為百濟的〈禮山四方佛〉。四面佛主要在體現佛國十方世界無所不在的思想，據《金光明經》及《觀佛三昧海經》所敍述的四方為「東為阿閦，南為寶相，西為無量壽，北為微妙聲佛」，但八世紀後四面佛加入藥師佛，中央置釋迦牟尼如來或毘盧舍那佛統攝。

〈掘佛寺址四面石佛像〉傳說是新羅景德王（七四二─七六五），在經往栢栗寺途中，突然聽到自地下傳出讀經的聲音，大感詫異，派人挖掘，結果挖出了一個四面佛像，於是景德王便在此築掘佛寺。此四面石佛西面本尊為阿彌陀佛，左右觀音勢至菩薩脇侍；東為手持藥盒的藥師如來坐像；南可能為釋迦三尊立像，於日據侵略時期遭受到嚴重破壞，難以辨識；北面左為陽刻的菩薩立像浮雕，右為線刻的十一面六臂觀音菩薩；此四面佛像大小不一，可能是經由不同的人，約在八世紀中先後雕刻完成。此種四面佛的形式，亦見於南山七佛庵、安康金谷寺址、虎愿寺址等處。

(5) 慶州南山三花嶺石造彌勒如來三尊像

本三尊像是少數在文獻上有記錄可尋的石龕佛像，據《三國遺事》載：新羅善德女王十二年（六四四）為安置三花嶺石彌勒，創建生義寺；景德王高僧忠談師每逢重三（三月三日）或重九（九月九日），必奉茶禮於此石彌勒

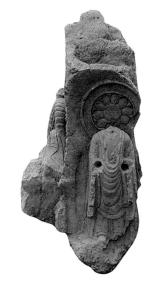

禮山四方佛　忠清南道禮山　百濟　（寶物794號）（右圖）
三花嶺石造彌勒如來三尊像　慶州南山　主尊高160cm，左像高100cm，右像高98.5cm　新羅（七世紀）　韓國國立慶州博物館藏（左頁上圖）
掘佛寺址四面石佛像　慶尚北道慶州　高351cm　統一新羅時代（八世紀）　（寶物121號）（左頁下圖）

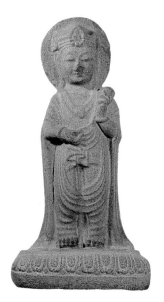
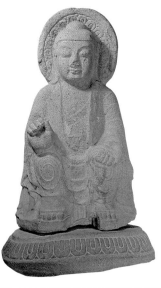
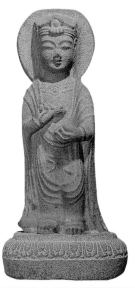
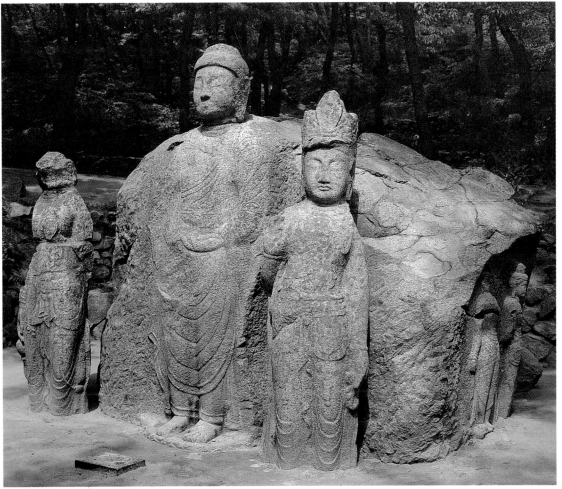

佛。「三花嶺」是新羅花郎遁山隱居修練的道場，「三花」之名，所指為花郎三人，但是何人已不得其考。

主尊彌勒素髮高髻，佛身短小，手足豐厚，帶有新羅佛像的童稚面貌，兩腳自然垂下的坐姿，不同於中國的交腳形式。兩旁脅侍菩薩，玲瓏可愛，含著羞澀的微笑，因而被稱為童佛，彷彿是新羅少年花郎的化身。由於韓國民間盛傳不孕的婦女，如果刮取石佛的鼻子研成粉末食用的話，可以如願以償，求得子嗣，因此導致許多佛像的鼻部都遭受破壞，此三尊像鼻樑被破壞的情形，即是一例。

(6)甘山寺石造彌勒、阿彌陀如來立像

甘山寺此二尊像據刻文所載，為統一新羅聖德王十八年（七二九）金志誠為供養其往生父母所造。兩尊像受到印度笈多王朝秣菟羅樣式的影響，具有濃厚的西域異國風貌。〈阿彌陀如來立像〉臉型豐圓謹嚴，頸有三道，持說法印，薄衣貼體，肢體曲線畢露。佛身造型單純簡要，但背光裝飾細膩，以

石造釋迦如來立像　高201cm　新羅（七世紀）　韓國國立慶州博物館藏（右圖）

甘山寺石造彌勒菩薩立像　高183cm　統一新羅時代（719）　韓國國立中央博物館藏　（國寶81號）（上圖）

甘山寺石造阿彌陀如來立像　高174cm　統一新羅時代（719）韓國國立中央博物館藏　（國寶82號）（左頁圖）

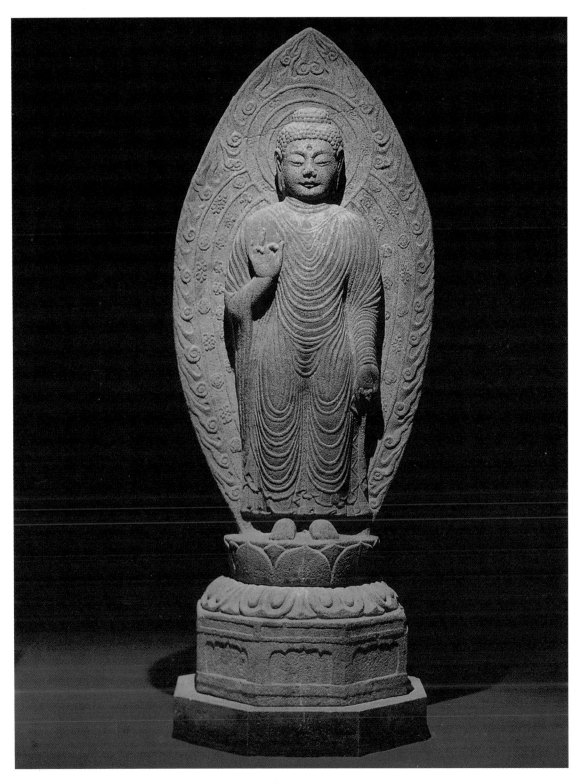

三道外環區隔頭光與身光，外圍加以火燄紋裝飾，文彩斑爛。〈彌勒菩薩立像〉髮髻寶冠富麗，上有化佛，天衣輕薄清晰，胸飾瓔珞環身，腰細中實，婀娜動人，有豐潤感。相較於身軀的精巧細緻，光背的簡潔明快，呈現出華麗與樸質的對比之美。

(7) 吐含山石窟庵

韓國石窟的開鑿，一方面受了中國的影響，一方面也從王室陵墓的修築得到啟示。新羅統一三國以後，歷經八十餘年，進入政治安定、文化鼎盛的景德王時期；傳說宰相金大城為今生父母築建「佛國寺」以後，又為追念前生父母開鑿了「石窟庵」。石窟庵所在的吐含山面向東海，地形險峻，自古以來是倭寇來襲時的登陸地，因此石窟庵的開鑿，是新羅人凝聚「依佛力攘敵」的意志，所建立守護疆域的鎮國寺院。此石窟穹窿形的開鑿，是用切割成的花崗岩石，一塊一塊砌起來的，象徵著天方地圓，陰陽調和的宇宙觀。長方形的前室與圓形的主室之間有一道短窄的走廊，壁面浮雕四天王。主室內的大佛，高達三・二公尺，台座也有一・五八公尺，環繞主尊佛周圍壁上，配置文殊、普賢、十一面觀音三菩薩，梵天、帝釋天，及十六羅漢浮雕。在這些雕像的頂部壁上，還有十個龕室，裡面分別供奉菩薩。（附表二）

本主尊佛髮彩螺髻，長眉細目，靜謐渾厚的氣宇，令人深省；佛身壯碩圓融，造形簡潔，左手為禪定印，右手則是輕放於膝上的降魔觸地印，衣紋刀線如曹衣出水般暢然滑順；如來背後牆面及天井部分刻有蓮華瓣綴成圓形的頭光，與主尊間隔的距離，引出三度空間的悠遠；如來目光凝視的正前方，正是新羅人民景仰的文武大王葬身的水中陵岩石，這樣的安排真是含意深

石窟庵內部佛像
慶尚北道月城
統一新羅時代（八世紀）
（國寶24號）（右圖）
附表二　石窟庵佛像配置圖
（左頁圖）

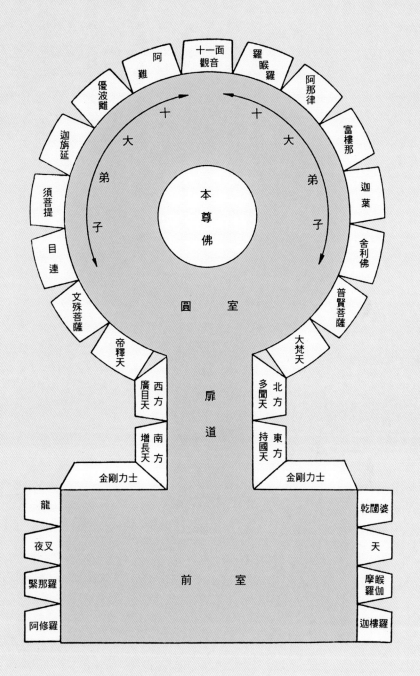

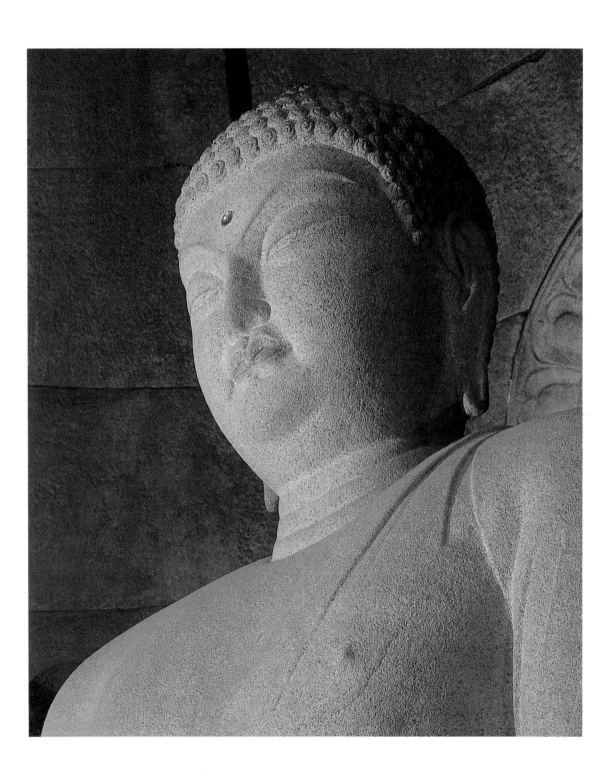

石窟庵主尊佛像側面圖

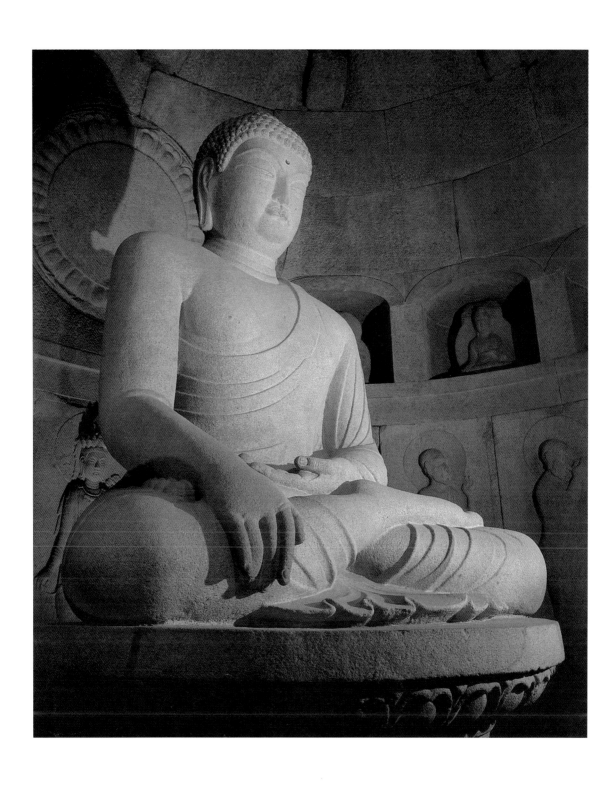

石窟庵主尊佛像　高326cm　慶尚北道月城　統一新羅時代（八世紀）（國寶24號）

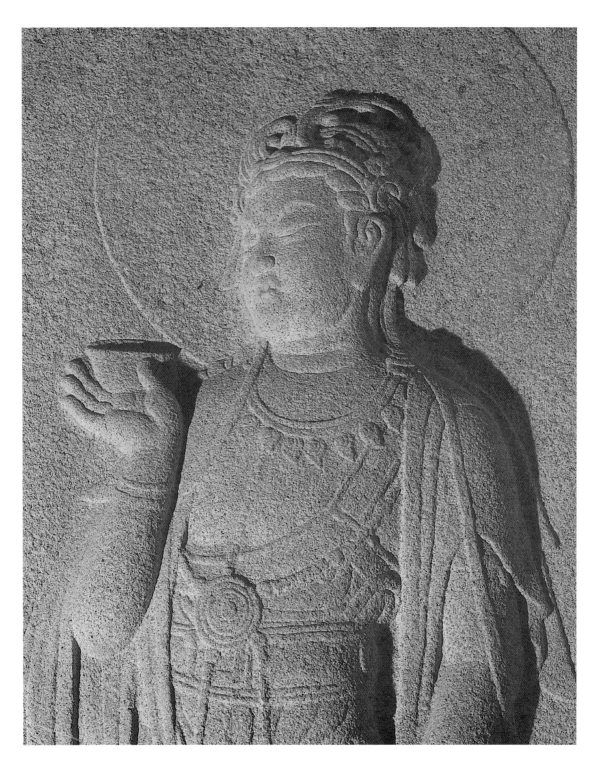

石窟庵普賢菩薩立像（局部） 高 198cm 慶尚北道月城 統一新羅時代（八世紀）（國寶 24 號）

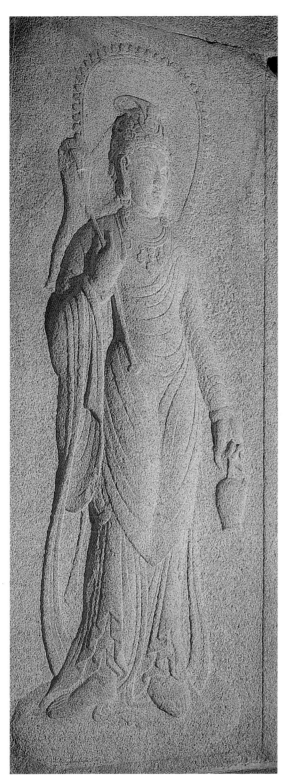

石窟庵帝釋天（左）・大梵天（右）　慶尚北道月城　統一新羅時代（八世紀）（國寶24號）

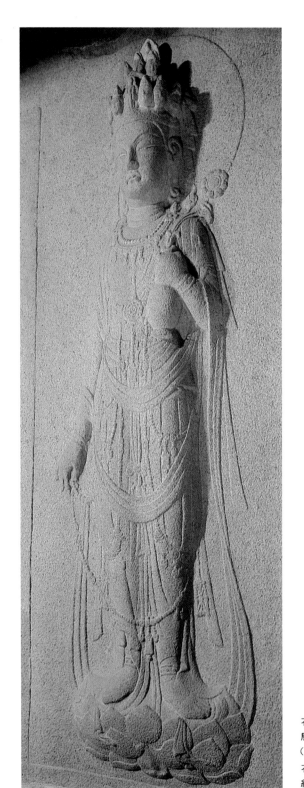

遠，用心良苦。

位於主尊之後圓壁中央的十一面觀音像，可說是統一新羅最美的一尊觀音像。此像是全石窟中惟一以深浮雕手法雕刻的佛像，刀法細緻精美；所在的位置，處於主尊背後，這樣的安排，或許是有意更突出其重要性。此觀音像裝身華麗莊嚴，無與倫比，雍容明澈的慈悲，撫慰了無數膜拜者的心靈。

佇立石窟入口的是密迹、那羅延兩金剛力士像，兩像分別雕刻在石板上，廣額豐頤，怒眉突眼，具咄咄逼人之態，而紮實緊縮的筋肉，握拳揮舞的架勢，在均衡之中，表現出剛健有力的陽剛之美。

探訪石窟庵如在凌晨，更能感受到佛法的殊勝無盡，踏著星空殘夜的微

石窟庵十一面觀音菩薩像　高218cm
慶尚北道月城　統一新羅時代（八世紀）
（國寶24號）（左圖）

石窟庵金剛力士　高203cm　慶尚北道月城
統一新羅時代（八世紀）（國寶24號）（左頁圖）

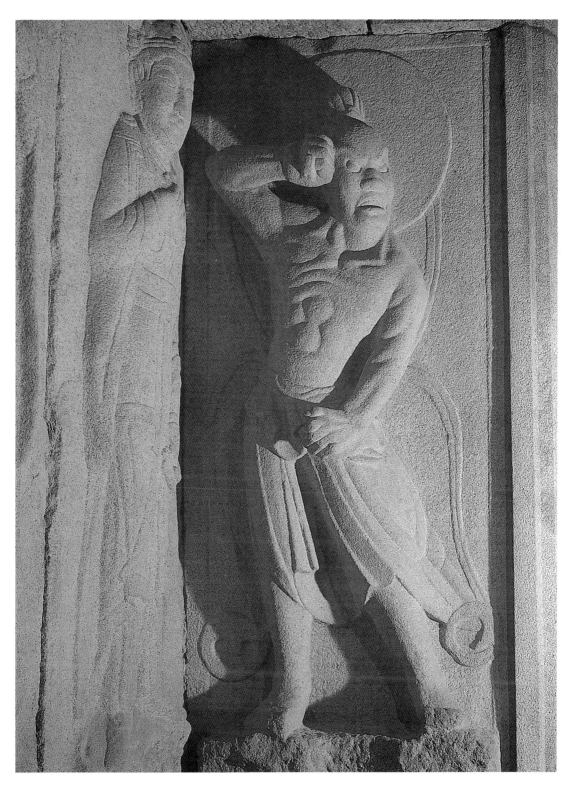

光，沿著往山頂的小路漫行，拂面而來松林清香，寧靜而蕭穆；及至石窟，鐘樓鼓動，劃破天籟，彷彿幡然驚醒世間人事，而陣陣晨梵唱聲繚繞悠遠，令人神往，不禁泫然而淚下，此時方才體會出石窟庵之華嚴真貌。最後再登上吐含山，遠眺日出的景觀，氣象萬千，叫人嘆為觀止。石窟庵因其精密的幾何造型與高超的建築雕刻水準，已在一九九五年被聯合國世界遺產委員會指定為「世界文化遺產」。

(8)法住寺摩崖如來倚像

法住寺為法相宗著名寺剎，號稱湖西第一伽藍，寺中擁有多項重要佛教寶物，如目前韓國僅存的木塔「捌相殿」（國寶五十五號），或龍華殿外高達三十三公尺的青銅彌勒大佛。〈法住寺摩崖如來倚像〉位於捌相殿西側一巨大岩壁上，如來頂有寶髻，五官深刻，眉眼銳利，臂膀強勁豐實，著偏袒右肩身衣，右手手心向外，中指輕彈姆指，左手是提至胸前平放的說法印，雙足敞開，倚坐於彷彿浮飄而上的蓮華座。此像的特殊之處，為有別於一般如來的結跏趺坐的慣例，及近似繪畫手法表現的蓮華台座。韓國的倚坐像並不多見，存世之中最早的倚坐如來像，見於慶州〈三花嶺石造彌勒如來三尊像〉（六四四）。此像與高麗〈彌勒下生經變相圖〉（一三五〇）所繪彌勒如來極為相似，因此可能為高麗末期刻鑿的彌勒像。

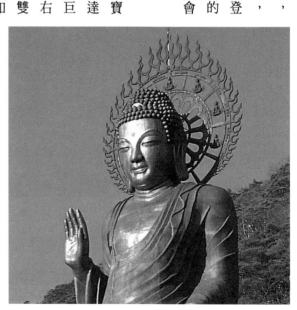

法住寺青銅彌勒大佛　忠清北道報恩
高3300cm　（寶物216號）

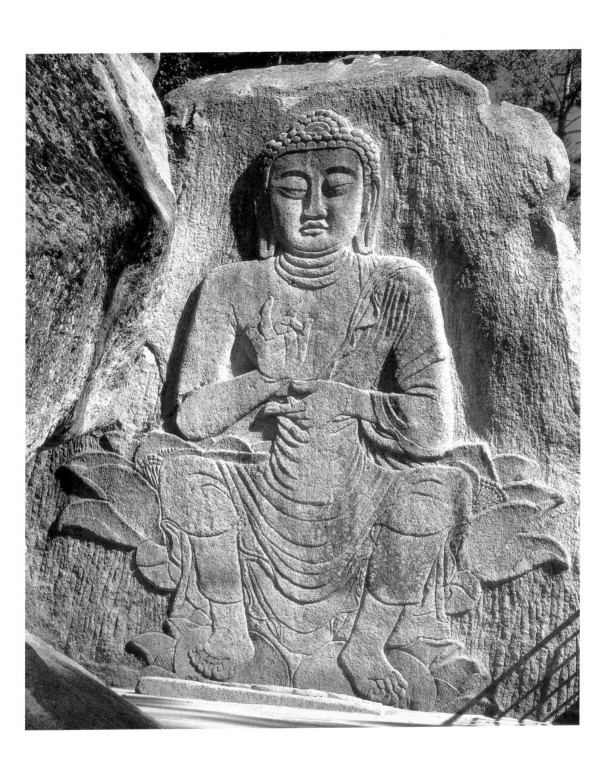

法住寺摩崖如來倚像　忠清北道報恩　高500cm　高麗時代　（寶物216號）

【思惟像‧木雕佛像】

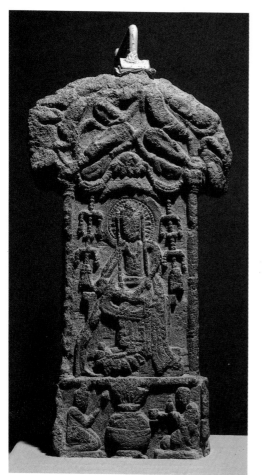

韓國思惟像約出現於六世紀末至七世紀初，主要流行在三國末至統一新羅時期，三國雖都有思惟像出土，但主要集中於中南部的百濟與新羅。在中國，思惟像指的是佛傳中「樹下靜觀」的悉達多太子思惟像，因此思惟像的光背或台座銘文中多題稱「思惟像」、「思惟佛」、或「心惟佛」，至今尚未發現刻有彌勒菩薩名號的情形。而韓、日的思惟像則被認為與彌勒菩薩有關，其原因可能是來自三國時代彌勒信仰的盛行，或是受到日本野中寺飛鳥時代思惟像，所刻「彌勒菩薩」銘文影響所致。但究竟半跏思惟像是否就一定是指彌勒菩薩像，至今仍無定論。

彌勒本是釋迦如來的弟子，先於釋迦入滅，上生於兜率天宮。釋迦滅度以

彌勒菩薩半跏思惟像　高40cm　百濟（七世紀）　韓國國立中央博物館藏　（寶物368號）（上圖）
方形台座半跏思惟像　金銅　高28.5cm　百濟　韓國國立中央博物館藏　（寶物331號）（左頁圖）

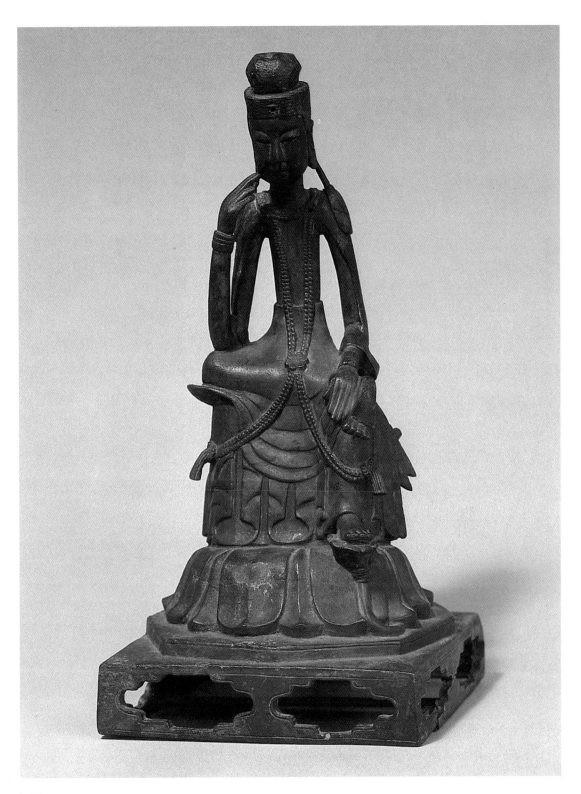

後，經過五十六億七千萬年，下生到人間，在華林園龍華樹下成佛，以解救當時未被釋迦所度化的眾生，是釋迦滅度以後，下生人世的未來佛，因此彌勒像是繼釋尊如來像以後，首先被造的佛像。彌勒信仰在中國兩晉時開始流行，北魏中期以前，主要流行上生彌勒信仰，即彌勒在兜率天宮為諸天眾生說法；後漸漸被彌勒下生取代。因此中國的彌勒像多為菩薩形，一般是交腳而坐，主要分布在新疆克孜爾石窟及莫高窟一帶。韓國彌勒像的傳來，應是經由中國北朝經高句麗，南下到百濟、古新羅兩國，然後再傳入日本。不過，中國流行的交腳形彌勒像，卻並未在朝鮮半島發現案例，也是令人覺得奇怪的現象。

隨著彌勒信仰的流傳，五六世紀間的朝鮮半島域內各處建有彌勒寺，安置

皇龍寺址金銅思惟像佛頭　慶尚北道慶州出土　高8.3cm　新羅（六一七世紀）　韓國國立慶州博物館藏（上圖）
金銅菩薩半跏思惟像　高17.1cm　新羅　韓國國立中央博物館藏（左頁上圖）
中原鳳凰里摩崖佛像群　忠清北道中原郡　三國時代（七世紀）（有形文化財131號）（左頁下圖）

94

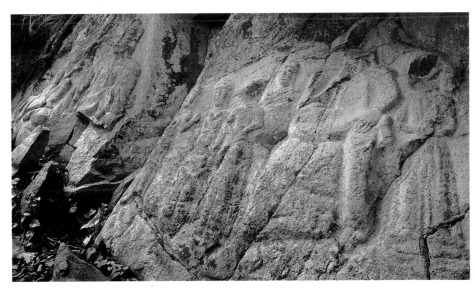

彌勒像。彌勒信仰在新羅極受尊崇，並與「花郎」密切結合。「花郎」是新羅為訓練青年領袖，由貴族子弟組成的一種武士道組織，他們以彌勒為其化身，自稱為「龍華香徒」，平日修身養性，勤練武藝，戰時投入軍旅，為國效勞，可見彌勒思想對新羅人具有深遠的意義。日人田村圓澄認為，以新羅思惟像在三國之中，體型最為龐大，且在佛寺被視為主尊禮拜，是經過彌勒信仰→救世者→花郎→思惟像，演變過程中所產生的結果。

目前出土的思惟像，將近約四十軀，但由於佛像本身皆無銘文，出土地也不分明，要從這些大大小小、破損不全的佛像中，歸納出它的圖像系譜，並非易事。忠清道高句麗〈中原鳳凰里摩崖佛群像〉，可能是目前發現最早的花崗岩摩崖佛像，此摩崖佛像因其中的一尊思惟像，同時出現彌勒上生與下生信仰的描繪，特別引人注目，可惜損壞得相當嚴重，有些部分難以辨識。

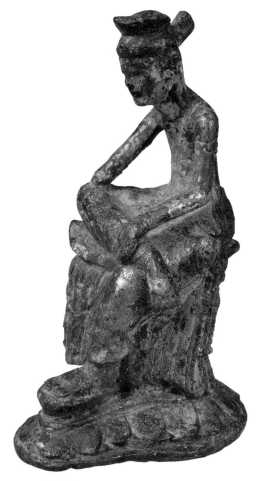

(1) 金銅思惟像

如果出土地確實的話，〈平壤平川里金銅思惟像〉可能是目前唯一的高句麗思惟像，此半跏像推測約為六世紀作品，坐於單瓣蓮華台座，頭戴三山冠，面貌古拙，長耳垂肩，上身纖細，左手輕置弓起之右膝上，右手已斷臂，原應為弓起托住下巴。此像與韓國國立中央博物館藏〈金銅思惟像〉、安東玉洞寺〈金銅半跏思惟像〉頗為類似，前者頭戴寶冠，幾近方形的臉孔中，帶著微笑，手臂細長，下半身部分與日本淨林寺發現〈金銅半跏思惟像〉、觀松院〈半跏思惟像〉十分類似，裙邊下襬的摺紋，在日本「止利派」的佛像中亦可見，是日本與百濟佛像圖像交流融合下產生的樣式。

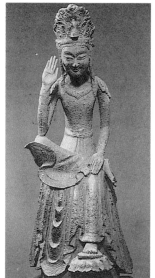

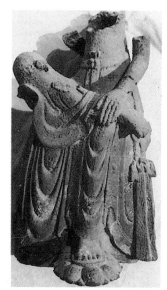

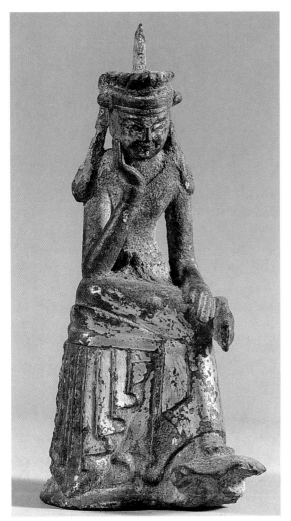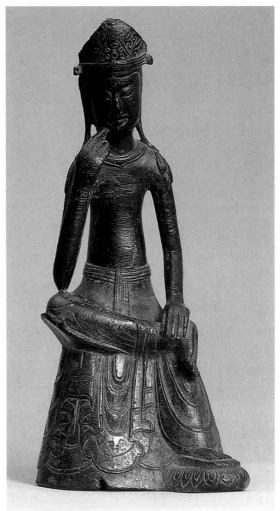

金銅思惟像　高 20.9cm　高句麗　韓國國立中央博物館藏（右圖）

金銅半跏思惟像　安東玉洞寺　高 13.6cm　新羅（六世紀）　韓國國立中央博物館藏（左圖）

平壤平川里金銅思惟像　高 17.5cm　高句麗（六世紀）　韓國私人收藏　（國寶 118 號）（右頁上圖）

金銅半跏思惟像　日本對馬島淨林寺　六—七世紀（右頁下右圖）

金銅半跏思惟像（線描圖）　日本對馬島淨林寺　六—七世紀（右頁下中圖）

半跏思惟像　日本長野縣觀松院　青銅　六—七世紀（右頁下左圖）

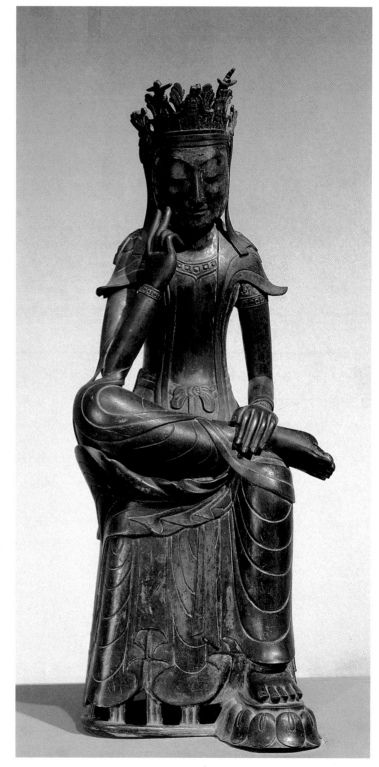

(2) 金銅日月飾寶冠思惟像

思惟像因其優美獨特的氣質，儼然已成為韓國佛像的象徵，其中又以國寶七十八號〈金銅日月飾寶冠思惟像〉，及八十三號〈金銅三山冠半跏思惟像〉最為世人所知。這兩尊約為六、七世紀鑄造的佛像，是韓國佛像中公認最美麗、最有價值的佛像。有關這兩尊像的製造地，一直有不同的看法。以國寶七十八號而言，首先映入眼簾的，是頭上飾以日輪與新月，優雅美麗的三山形寶冠，此種寶冠形亦見於敦煌雲岡菩薩像，及日本法隆寺金銅釋迦三尊脇侍像及觀松院金銅思惟像。此像從面相方碩，細眉長鼻，表情端莊，肩

金銅日月飾寶冠思惟像　高83.2cm
六一七世紀
韓國國立中央博物館藏
（國寶78號）

98

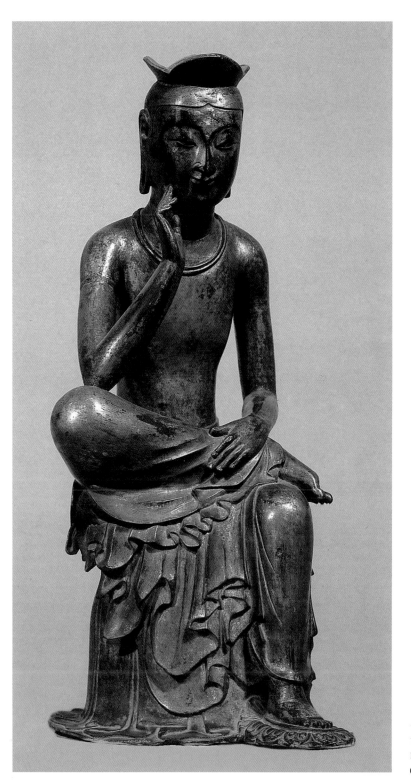

圓胸平，衣摺簡化流暢、均衡有秩看來，帶有東魏的風格。而三國之中東魏樣式的佛像，以高句麗居多，故推測為高句麗佛像，年代應該較國寶八十三號為早；但日月飾寶冠與背後天衣呈大 U 字形垂下的樣式，又與百濟的捧珠菩薩像及日本止利派的菩薩像極為相近，為百濟佛像的可能性，也非全然不可能。

不過透過此像所呈現出的形式語彙，說明了當時佛像風格在中、韓、日的傳播路線，應是中國東魏樣式進入高句麗以後，高句麗影響了百濟樣式，然

金銅三山冠半跏思惟像
高 93.5cm　百濟（七世紀）
韓國國立中央博物館藏
（國寶 83 號）

後百濟傳遞至日本，又造就日本止利派樣式。

(3) 金銅三山冠半跏思惟像

提到韓國國寶八十三號思惟像，就令人想到日本京都廣隆寺〈木造半跏思惟像〉，只因為它們之間如學生雙胞胎的近親關係。關於廣隆寺〈木造半跏思惟像〉，是自朝鮮半島傳來，或是在日本所造，到目前仍然論述未休。據《日本書紀》記載，新羅遣使來日本，進貢推古天皇佛像、舍利、金塔等，其中一具佛像被安置於新羅人秦河勝所創之葛野秦寺（即今廣隆寺），從這段記載看來，〈木造半跏思惟像〉為新羅對日本佛像的可能性很大；但以當時新羅對日本佛教交流的關係，事實上不如百濟對日本輸出那樣頻繁，同時新羅彫刻技術的水準，也尚未達到能誕生如此高水準的作品，加上廣隆寺〈木造半跏思惟像〉所用的材料是韓國僅有的朝鮮松木，在日本並不出產；故以國寶八十三號〈金銅三山冠半跏思惟像〉濃厚的北齊風貌看來，應為百濟全盛時期所造佛像，而廣隆寺〈木造半跏思惟像〉，有可能是百濟人模仿金銅思惟像，然後贈送給日本。

廣隆寺〈木造半跏思惟像〉在明治時代曾經修補過，因而目前的臉形表情較接近日本佛像的味道，修補以前原有的面貌與八十三號思惟像非常相似。

不過，在這世界上恐怕再也找不出這麼相似的一對佛像，他們的共同之處是，都是高近一公尺，頭戴三山冠，似少年般細長的腰身，扁平的身軀，靈巧樸拙的手指與腳趾，台座與天衣飾紋隨著流暢的線條奔放，柔和貼體。右手指輕觸著微傾的下頰，稚氣未脫童顏般的微笑冥想，是如此震撼人心。而其不同之處，則是〈金銅三山冠半跏思惟像〉散發出一股活躍的生命力，〈木造半跏思惟像〉顯現出溫和沉靜的內斂，也唯有在這一動一靜的對照

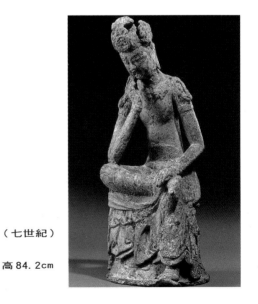

金銅半跏思惟像　慶尚南道梁山出土　高27.5cm　（七世紀）
韓國國立中央博物館藏（右圖）
木造半跏思惟像　京都廣隆寺靈寶館　木造漆箔　高84.2cm
西元七世紀前半（左頁圖）

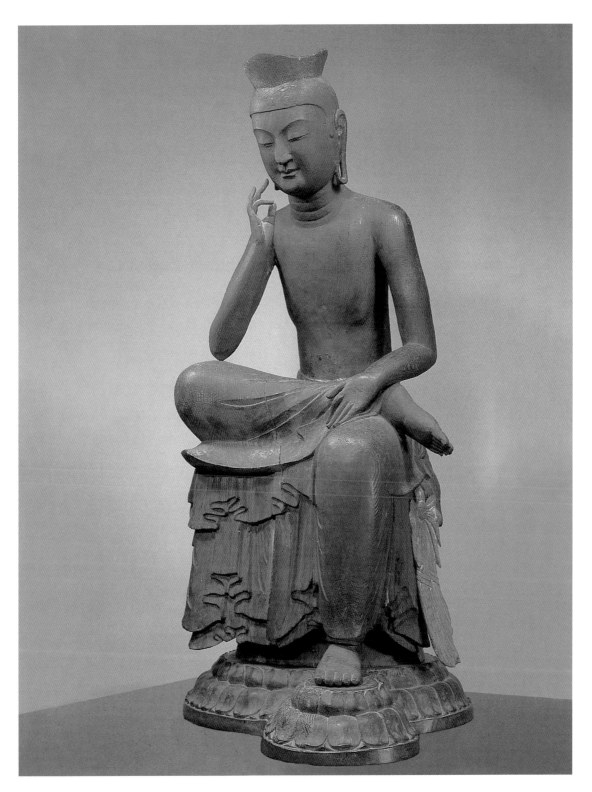

中，才讓人感受出兩者之間的差異。

(4) 松廣寺木造三尊佛龕

自佛教傳入以後，朝鮮前往印度及中國求法者，即絡繹於途，這些僧侶或修行者圓滿得道歸國時，除了帶返佛經舍利以外，經常也攜回一些小型的佛像或法器。此折合式佛龕，傳為創建松廣寺的普照國師自唐所帶回。高度僅十三‧九公分，合起為圓筒狀，打開則有三佛龕，設計非常輕巧，乃為外出或雲遊四方行者方便禮佛。中央本尊螺髮高髻，裳懸坐姿於菩提樹下，五官分明，著通肩法衣，右手持施無畏，左手持說法相，身後有剃髮之羅漢合掌相隨，左右菩薩脇侍，依其雕刻風格推測為九世紀作品。

(5) 木刻佛幀

所謂「木刻佛幀」，是指擷取佛畫的圖像內容用木刻佛像來表現的形式，即用一塊或數塊木板雕刻組合，所發展出來另一種「後佛幀畫」的形式。此種新樣式成熟於朝鮮後期，可以說是「佛像的佛畫化」與「佛畫的佛像化」兩者的融合體。例如慶北大乘寺，本尊坐於高台座之上，比例精確，尊容莊嚴；左右安置菩薩、四天王、天部、羅漢等二十四尊像，這些從屬或坐或立、或曲身跪坐；手握蓮華、寶珠、長劍、琵琶、錫杖等物；或是雙手合掌、持智拳印。上方的華蓋部有化佛、飛天，下方台座則飾以雲彩、唐草紋；全體條理分明的以透雕技法雕出，並利用台座或背景雲紋的裝飾，作為橋樑銜接，木雕表面除瑞氣與光背部分著上紅綠以外，全漆以金色，色彩閃爍，耀眼醒目。此類「木刻佛幀」，諸如龍門寺大藏殿、實相寺藥水庵、南長寺普光殿後佛幀等，都是十九世紀朝鮮後期之作。

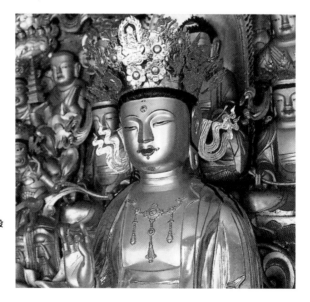

觀世音菩薩像及木刻後佛幀
（寶物923號） 慶尚北道尚州南長寺觀音殿
（右圖）

松廣寺木造三尊佛龕　全羅南道昇州
高 13.9cm　高麗時代（九世紀）
（國寶42號）（左頁圖）

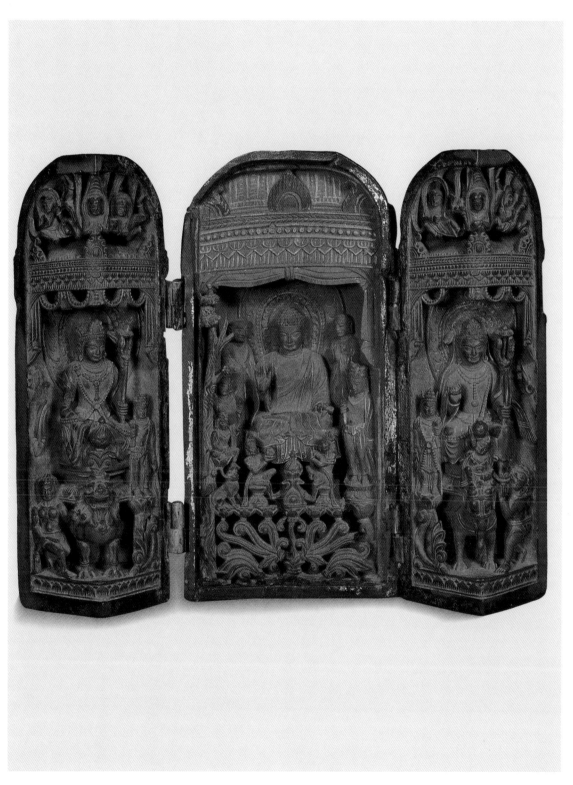

103

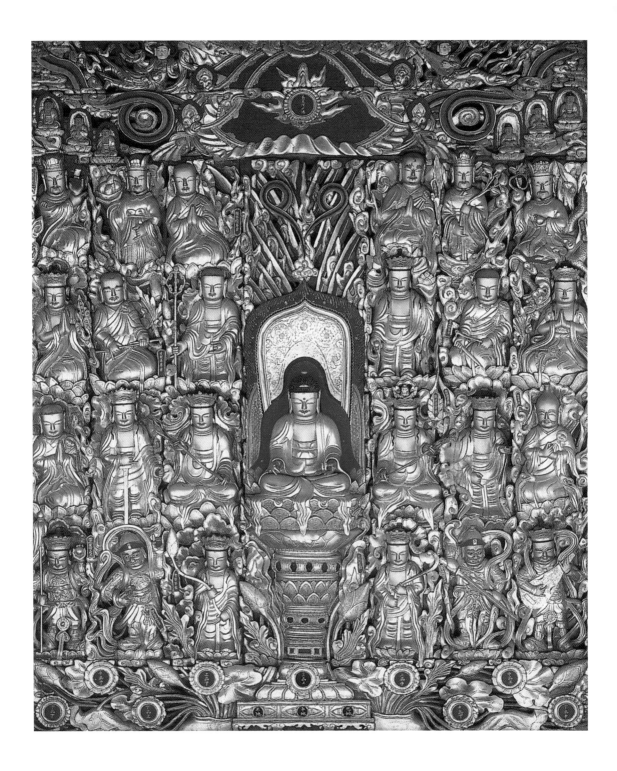

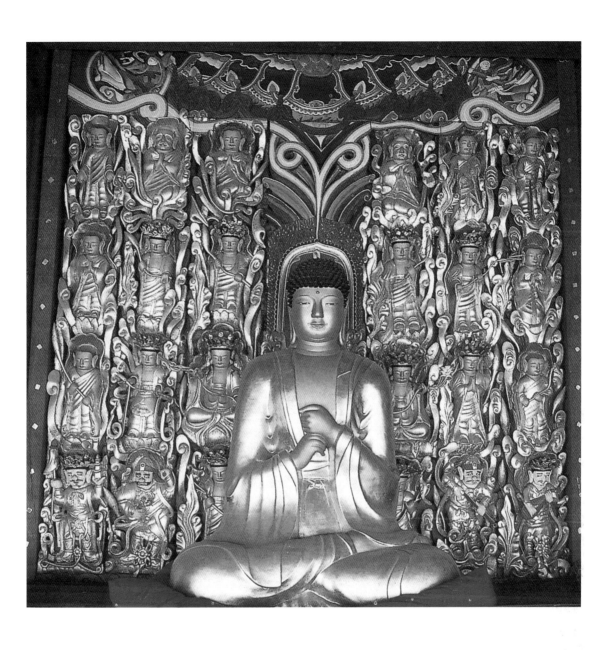

南長寺普光殿木刻佛幀　慶尚北道尚州　高226cm　朝鮮時代　（寶物922號）　木刻佛幀前為鐵造毘盧舍那佛像，編號寶物990號。（上圖）
大乘寺木刻佛幀　慶尚北道聞慶　高256cm　朝鮮時代　（寶物575號）（右頁圖）

【佛畫概說】

所謂的佛畫，廣義的說是指所有與佛教有關的繪畫，就其種類來說有壁畫、天井畫、經變畫和幀畫等。其中壁畫與天井畫屬於寺廟彩繪，是在建築物的椽木、包栿、藻井、屋頂等部分漆上色彩鮮艷的丹青，兼具保護及莊嚴的功能。經變畫又稱變相，技法上有手繪或版畫，多附於佛經卷首之前或經文之中，用來輔助解讀經義；至於幀畫，是指供奉在法堂中的尊像畫，或戶外法會使用的掛佛。經變畫和幀畫都是狹義的佛畫，也就是以下本文所將介紹的佛畫。

佛畫通常兼具有莊嚴、禮拜、教化等多重功能，以丹青彩繪寺廟建築，莊嚴輝煌，讓人能生起虔誠的信仰之心；設置畫像、壁畫、掛佛，能強化佛寺禮拜的功能，而圖繪八相圖、地獄變、盂蘭盆經變等變相圖，則可用來解說經典或勸人為善。

佛畫的製作，多使用絹、麻、苧等纖維材質為底本，施以植物性的繪料。絹綾織物是最常見的材質，一般將綾布染成紫色或紺色；生絹則要先上膠處理，技法上多以金銀泥或墨線描繪上色；麻苧本則適於反覆多次的著彩，能長期保存，目前現存韓國佛畫多屬於此類；紙本在經變畫中常見，有寫經和版畫兩種，寫經通常以金、銀泥直接書繪在紺紙或紅紙上，如統一新羅〈大方廣佛華嚴經變相圖〉，高麗〈妙法蓮華經卷三變相圖〉等。版畫中年代久遠的如高麗大藏經初藏本（一〇一〇─一〇三一）、寶篋印陀羅尼木版畫（一〇〇七），及海印寺華嚴經變相圖等。

佛殿彩繪丹青紋樣之二（右圖）

佛殿彩繪（左圖）

佛殿彩繪丹青紋樣之一（右頁圖）

善於繪製佛畫的畫工被稱為「金魚」、「畫員」或「片手」，其中有不少是僧侶。三國時代，畫師更遠赴海外，傳說日本法隆寺金堂的釋迦淨土圖等壁畫，就是來自高句麗畫工曇徵所作，而活躍於各時期的畫僧也不計其數。他們自小接受嚴格的訓練，包括白描、調膠製色、裱製繪紙、貼金、灑金等技能；以世襲的稿本臨寫，遵守繪製的儀軌與禁忌，畫作精緻工整，水準整齊。

【韓國佛畫的緣起與傳說】

除了西藏以外，韓國佛畫是當今在世界各國中，極少數仍隨著民族文化機能及信仰生活而被繼續使用，且堅持以傳統繪製的民間藝術。西藏以其神秘的、象徵性的曼陀羅圖（Mandala）早為世人所熟知，而充滿俗世的、具象圖像的韓國佛畫，則是從一九七〇年代開始才為人所注意，有較深入的研究。

韓國佛畫的濫觴起於四世紀的三國時期，如安岳三號（三五七年）古墳出土蓮花壁畫、長川一號墳如來壁畫、舞踊塚供養圖、雙楹塚儀式行列圖、安岳二號墳飛天圖、及百濟武寧王陵所出現的瑞鳥圖、忍冬圖紋等都是與佛教有關的繪畫。三國統一後，國家設有「彩典」掌丹青繪事，畫工輩出，成為後代畫院圖畫署的前身。如新羅著名畫僧率居，出身「彩典」，也是惟一列入正史列傳的畫家，有關率居炙人口的傳說是，畫師在慶州皇龍寺所繪老松壁畫，非常生動逼真，使得鳥兒都紛紛飛來棲息，久久而不離去。但歲月消逝，壁畫丹青逐漸剝落褪色，後人雖加以修補，鳥兒卻不復再來。

統一時期有關佛畫紀事頗多，傳說景德王時，天上突然出現了兩個太陽，這時國王請路過的月明國師來化解這場天變，說也奇怪，當月明師唱起「兜

長川一號墳如來
坐像壁畫
高句麗

率鄉歌」時，奇異的景象立即消蹤匿跡，天空出現一片清明。國王為感謝他，賜贈茶與念珠，但立刻被一童子搶走，放置於南邊彌勒佛壁畫的前邊。

而在尚州腹藏寺，當時寺中為製作佛畫，廣徵畫師。某日忽然出現來自大唐的僧侶，聲稱能在三日內完成此畫，但在作畫期間內，任何人都不得進入其繪製佛畫所在的法堂。寺方為求佛畫能完成，便遵照其約定。不過當最後一天來臨時，一直在佛殿內作畫的畫僧，卻沒有任何動靜，廟中的小和尚再也忍不住好奇心，想一探究竟，便偷偷的闖入裡面，在空曠的法堂內，不見畫僧人影，卻只看到一隻青鳥正銜著畫筆在作畫。而青鳥一見生人，驚嚇的自門窗飛向天空而去，至今畫中還留下尚未完成的部分。

【高麗佛畫的特徵】

韓國佛教藝術的發展，整體上來說，是以佛教之前的民族神話觀，融合佛傳以後的教義所形成，而其主題呈現的是佛國淨土的表徵。高麗時期，由於對信仰的深入，與積極吸收外來樣式，使得佛畫作品水準日趨成熟，從諸多文獻記載，如毅宗年間內侍白善淵鑄造銅佛四十軀，觀音圖四十幅；忠烈王為元皇室祈繪十二觀音；元宗彌勒寺的重建彩繪壁畫等，可知佛畫的興盛。而佛畫的題材，有發心往西方淨土思想的阿彌陀畫；有來自《法華經》信仰供養的觀音菩薩畫；有為抵擋外敵，攘兵息災的帝釋、梵天、摩利支天、四天王等佛畫；也有祈祝滯元為人質的忠宣王及王妃，能早日歸國的〈阿彌陀坐像〉……等。此時期佛國的表象，可說是來自於阿彌陀的淨土信仰與祈福思想的基礎。可惜高麗佛畫歷經四十年與蒙古間的戰火，對元的忍辱屈服，及至朝鮮的排佛毀釋、壬辰倭亂、丙子胡亂等戰事的洗劫，使得許多寺廟壁畫、寫經、幀畫等盡毀於灰燼，或流落於日本域外等地。

韓國佛畫畫師—無形文化財丹青匠四十八號李萬奉藝師作畫情景。

【結合佛像與佛畫的配置形制】

自高麗以來，佛教因受到禪宗、密教頓悟教理及追求現世思想的影響，眾高僧以學問的鑽研及廣泛佈道的形式擴散，使得過去以統治者或是貴族為中心的佛教，產生了變革，於是佛教信仰更大眾普及化，深入於底層的文化；加以高麗朝鮮諸王篤信佛法，相信風水圖讖之說，大張齋僧法會，祈福禳災，助長了佛教與民俗信仰的結合；因此為滿足民眾瞻仰膜拜的需求，及具

高麗佛畫的主要資助者，來自統治階層或系出名門貴族，他們是政治的權力者，也是社會的核心分子，佛畫的製作，對他們而言，是對信仰的功德奉納，一方面為祈求國家王室的安寧興盛，另一方面也為其家門的繁榮或族人的壽福而發願。因此為了顯現供養者的身分地位與投其所喜好之品味，高麗佛畫大量的採用朱色與金色，意圖以華麗的格調，襯托出宮廷貴族的氣息；構圖上多採主尊上，脅侍下的上下兩段式，如〈阿彌陀八大菩薩圖〉或〈地藏圖〉，這種構圖形式雖來自於敦煌的影響，但也象徵著君王與臣下、貴族與庶民之間所必須嚴守的身分階級。此外〈觀經變相圖〉、〈彌勒下生經變〉、〈華嚴經變〉等佛畫，則是採取曼荼羅圓盤式構圖，以主尊位於中心，脅侍人物左右對稱環繞於本尊的四方、四隅，最外圍則畫菩薩或護法神像。

以現存的高麗佛畫看來，有以淨土宗為基礎，再吸收禪宗而形成的宋畫風格；也有形式上受到宋畫的影響，但風格上卻有著高麗佛畫的特徵，或後期在形式和風格都深刻表現出高麗特色的佛畫。

李萬奉　瓔珞圖（局部）
麻布著色（右圖）

薛沖・李□　觀經變相圖
絹本著色　224.2 × 139.1cm
高麗至治三年（1323）
日本知恩院藏
（日本重要美術品）（左頁圖）

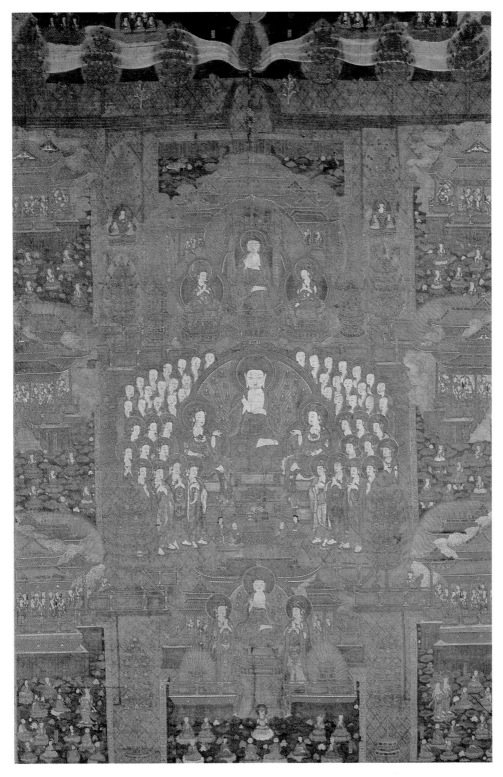

殿 閣 名 稱	本 尊	左 右 脇 侍	後 佛 幀 畫
大雄殿 （大雄寶殿）	釋迦牟尼佛	◆迦葉·阿難 ◆文殊菩薩·普賢菩薩	◆靈山會上圖 ◆三如來幀畫
大寂光殿 （大光明殿） （毘盧殿）	毘盧舍那佛	◆盧舍那佛·釋迦牟尼佛 ◆文殊菩薩·普賢菩薩	◆三身幀畫 ◆華嚴幀畫
極樂殿 （無量壽殿） （彌陀殿）	阿彌陀佛	◆觀世音菩薩·大勢至菩薩 ◆觀世音菩薩·地藏菩薩	◆極樂會上圖 ◆阿彌陀三尊幀畫 ◆極樂九品圖
藥師殿 （琉璃殿）	藥師如來	◆藥王菩薩	◆藥師琉璃光會上圖
龍華殿 （彌勒殿）	彌勒佛 （彌勒菩薩）	◆日光菩薩·月光菩薩	◆龍華會上圖 ◆彌勒幀畫
靈山殿 （捌相殿）	釋迦牟尼佛	◆提和羯羅菩薩·彌勒菩薩	◆靈山會上圖 ◆八相圖
應真殿 （羅漢殿）	釋迦牟尼佛	◆迦葉·阿難、十六羅漢	◆釋迦三尊幀畫 ◆十六羅漢圖
五百羅漢殿 （羅漢殿）	釋迦三尊	◆迦葉·阿難、五百羅漢	◆釋迦牟尼幀畫 ◆五百羅漢圖
千佛殿	賢劫千佛		◆千佛幀畫
圓通殿 （觀音殿） （寶陀殿）	觀世音菩薩	◆南巡童子·海上龍王	◆觀音幀畫 ◆四十二手或千手觀音圖
冥府殿 （地藏殿） （十王殿）	地藏菩薩	◆道明尊者·無毒鬼王、十王等	◆地藏幀畫 ◆十王幀畫
祖師殿 （祖師堂）	歷代祖師		◆祖師影幀
獨聖閣	那畔尊者		◆獨聖幀畫
山神閣 （山靈閣）	山神		◆山神幀畫
七星閣 （北斗殿）	七如來		◆七如來幀畫

體化體現佛國淨土的形式，促使了雕像與繪畫在殿閣中產生並列的配置形態。這種情形是：在寺廟佛堂中除了供奉佛像以外，在主尊佛像後面另外配置與主尊像相關的佛畫，稱之為「後佛幀畫」。例如大雄殿的釋迦牟尼佛像之後，供奉〈靈山會上圖〉或是〈三如來佛圖〉；極樂殿的阿彌陀佛像之後，供奉〈極樂會上圖〉、〈阿彌陀三尊〉，或是〈極樂九品圖〉佛畫等（附表三）。

附表三
佛殿尊像與
佛畫的配置
（上圖）
韓國佛畫紋樣
（局部）
今人作品
（右圖）

慶尚北道惠國寺大雄殿內配置（後佛幀畫）

截至高麗為止，雖然佛像的光背可視為一種「後佛幀畫」功能的形式，但在作為說明佛像的性質與角色，及空間所造成的現實性與真實感，仍受到材質表現上的限制，不如以繪畫的表達方式來得自由寬廣。而這種佛像與佛畫並列的形式，雖然使原有佛像的獨立性為之喪失，但結合佛像象徵的、抽象的、立體的特色，與佛畫說明的、寫實的、平面的特點，卻讓佛殿的莊嚴空間生動活潑不少，在東亞地區是別具一格。

【雅緻與俗化美感的對照】

如果說三國統一期的佛像之美是「雄渾堅實，整齊遒勁」；那麼高麗佛畫之美就是「纖細優美，炫爛流麗」。高麗佛畫纖細優雅的重要原因，來自當時淨禪宗融合的人文思想中強調的整齊性與和的觀點，其所反映於筆墨技巧的精確工整、色彩柔和及畫面空間餘白的效果。其中精密描繪的裝飾手法與調和色彩的搭配，更散發出高麗佛畫雅緻的風貌。高麗青瓷、銅鏡等工藝品中出現的牡丹紋、蓮花紋、菊花紋、唐草紋、雲紋、寶相華紋、寶輪紋、水禽紋等紋樣，也是佛畫經常使用的紋飾，如在佛或菩薩的衣飾及台座部分，一般是混合好幾種紋樣來描繪，筆法細微精確，裝飾效果顯著，令人讚嘆，可見高麗畫工作畫的嚴謹。此時期由於顏料調製技術發達，出現朱紅、青藍、草綠、金色等多樣的色調，特別是從畫紙背後著彩的方法，流露出炫麗不妖俗，隱約厚實的美感。

相對於高麗佛畫的雅致，朝鮮佛畫呈現的是一種俗化的審美觀，主要是進入朝鮮時期以後，由於當局的尊儒廢佛，教化樸實風氣，加以戰事不斷，民

高麗象嵌青瓷中的菊花紋、雲鶴紋等紋樣　高麗時代（十二世紀中期）

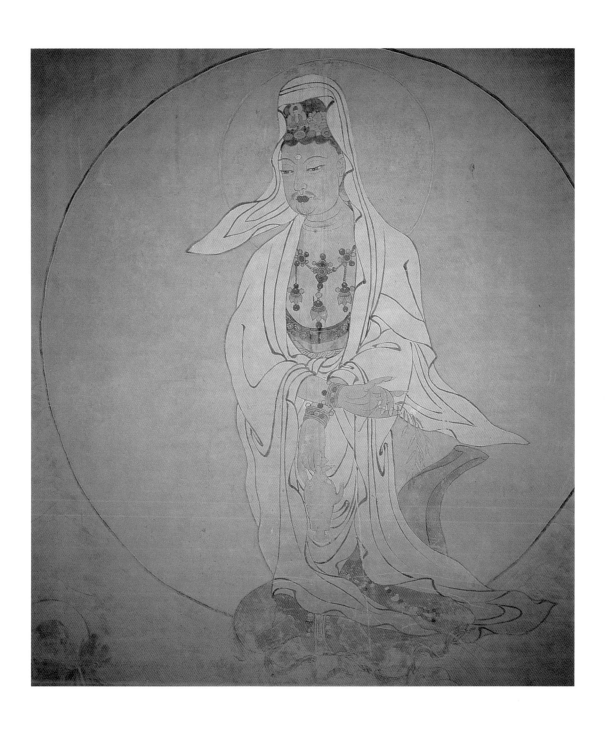

楊柳觀音圖　全羅南道無為寺　土壁著色　朝鮮時代（十五世紀）

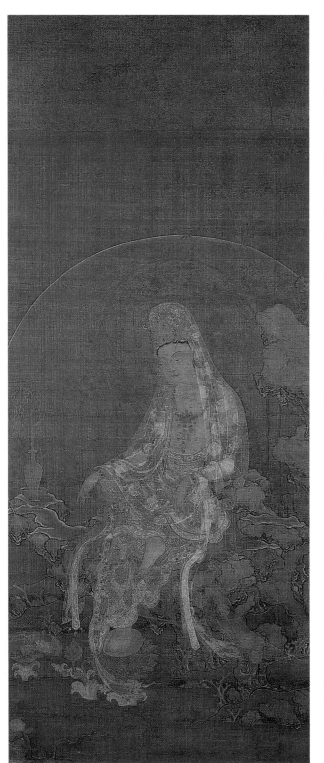

生資源短絀，除了王室發願製作的佛畫以外，已難得再見耗費不貲的佛畫。

佛畫也從貴族化的氣質，移轉至民間，與本土信仰相結合，帶有濃厚的民俗色彩，呈現出朝鮮佛畫詼諧樸實的寫實風格。

此時期流行的〈觀音菩薩圖〉、〈甘露幀〉、〈地藏十王圖〉、〈山神圖〉等佛畫，都是與常民生活關係密切的題材，反映出底層文化的特色；其中較為明顯的變化是，如來佛尊相的瘦脊、線條的僵硬與圖式化、用色的增多，尚紅綠兩色與參雜胡粉的青色及使用多次上色的平塗表現手法等。以朝鮮後期〈龍門寺十王圖〉為例，主色以紅綠相間，豔麗異常，冥王已無驕倨的威儀，仁慈的文官面貌帶著民間繪畫的純樸與親切；城廓圍牆以界尺畫出

水月觀音菩薩圖　絹本著色
119.2 × 59.8cm　高麗時代
韓國湖巖美術館藏　（寶物926號）
（左圖）
水月觀音菩薩圖（局部）　絹本著色
119.2 × 59.8cm　高麗時代
韓國湖巖美術館藏
（寶物926號）（左頁圖）

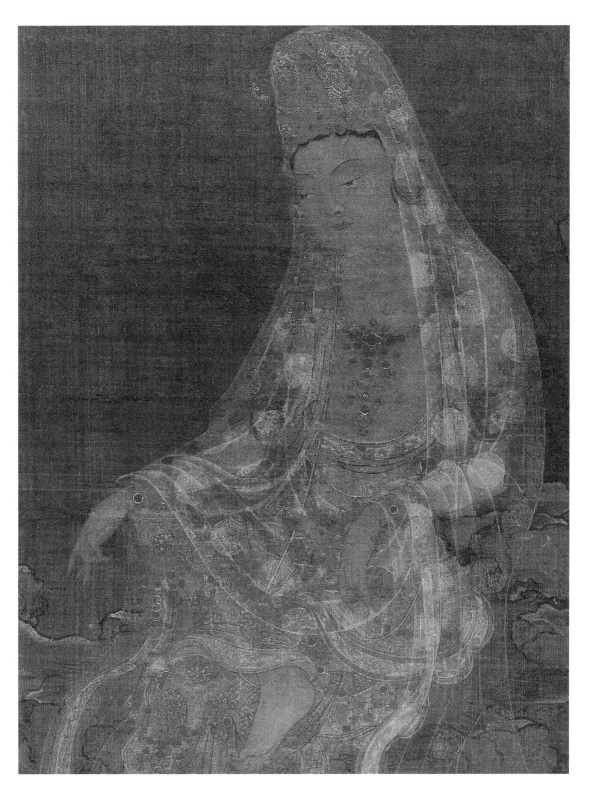

整齊的幾何圖形，山脈石塊是尖硬平整的輪廓線，勁直如鐵線般的筆法，即使在線與線的接合處，也儘量不露出粗細肥瘦的變化，這種鐵線，對於人物臉部、眼睛、頭髮、鬢鬚等的描繪，有纖細精巧的效果，但在形態動感的傳達上就顯得僵硬，因此隨著畫面人物的增加，感覺就像是圖式化的肖像陳列在畫面上，雖然裝飾性強烈，但缺乏生動感。（參見一八一頁）

十王圖（局部） 全羅南道興國寺 絹本 色 朝鮮時代（1744）（上圖）
觀世音菩薩圖 全羅南道興國寺觀音殿 絹本著色 224×165cm 朝鮮時代（1723）（左頁圖）

【韓國佛畫之美】

韓國寺廟所使用的佛畫，有移動式的掛佛和在佛殿內固定位置的尊像畫。

由於佛畫是隨佛殿主題而製作，因此遵守佛殿上為佛壇、中為菩薩壇、下為神眾壇三段的配置方式。所謂的上中下壇佛畫，是指如釋迦牟尼佛畫、毘盧舍那佛畫、華嚴經變相、阿彌陀佛畫、觀音圖、彌勒佛畫、藥師如來圖等屬於上中壇佛畫；地獄圖、地藏十王、盂蘭盆經變相圖、帝釋神眾圖、山神圖等屬於下壇佛畫。以下將依如來、菩薩、羅漢、神眾等順序介紹。

【如來佛畫】

(1)靈山會上圖

〈靈山會上圖〉是闡述《法華經》經義中，釋迦於靈鷲山為天人說法的場面。「靈山法會」向來為法華表徵，故一般置於大雄殿主尊佛之後的佛畫，主要以〈靈山會上圖〉為主。〈靈山會上圖〉中有不少是以掛佛的形式製作，便於舉行戶外法會時懸掛。韓國掛佛約在十七世紀左右出現，一般都相當大幅，至少都是超過一萬號，約長為十五公尺、寬十公尺的尺寸，不使用時都置放於特製的木箱內。迎奉時需天氣晴朗，由二十餘人迎架到石柱或掛佛台上，由於移運與獻掛的儀式繁瑣，平常是不輕易公開，除非遇到天災地變，祈祝雨祭、靈山、豫修、水陸等大型法會，或寺院高僧圓寂的情況，才

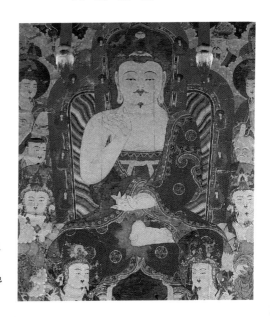

靈山會上圖（局部）　慶尚南道雙磎寺　絹本著色
403 × 275cm　朝鮮時代（1687）（右圖）
靈山會上圖（掛佛）　慶尚北道南長寺　麻本著色
1066 × 644cm　朝鮮時代（1788）（左頁圖）

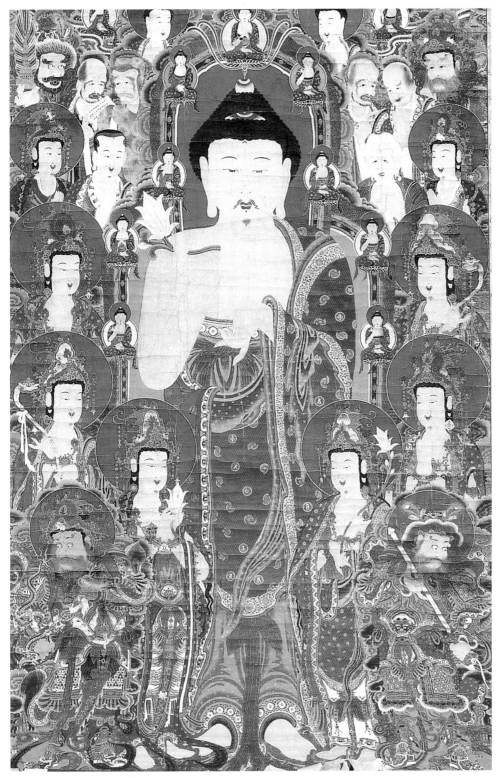

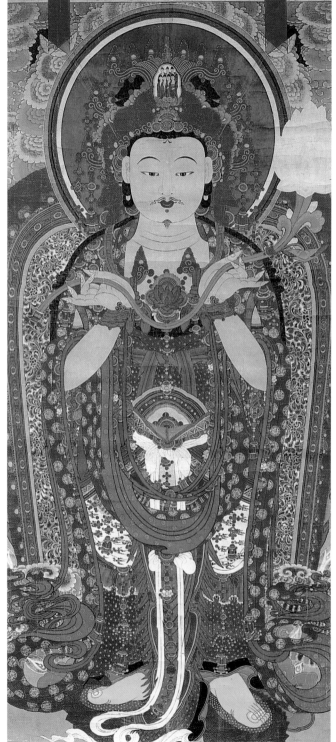

會選擇在戶外張揚，供信徒瞻仰膜拜，與西藏每年擇釋迦牟尼成道涅槃日的陰曆四月所舉行的曬佛節，有所不同。現韓國所存掛佛多為十七至十八世紀所作，約有百餘件，實際上使用的約幾十件，其中以羅州竹林寺一六二二年繪〈世尊幀〉掛佛年代最早。

十七世紀前的〈靈山會上圖〉掛佛，多繪主尊釋迦牟尼佛結跏趺坐於金剛方座或蓮花台，胸臆有「吉祥海雲相」的卍字符號，象徵佛陀功德圓滿。背景不似中國為流雲山水或廊殿，而多配置人物，除阿難迦葉兩弟子、八大菩薩、四大天王、教化聖眾隨侍圍繞外，還有聆聽妙法的國王、大臣及舍利佛

掛佛　慶尚南道通度寺
苧本著色　1170×558cm
朝鮮時代（1792）

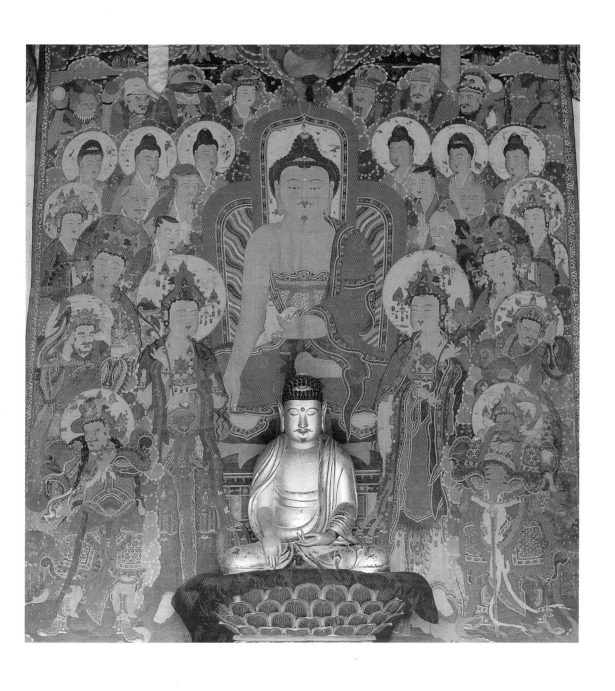

靈山會上圖　全羅南道興國寺　麻本著色　406×475cm　朝鮮時代（1693）

向釋迦問訊的場面，內容十分豐富；十七世紀之後構圖漸趨簡化，主尊多採立像，比例增大，脇侍及從屬人物因而萎縮減少。可能是為考慮禮拜使用，主尊佛皆為正面相；色彩以高明度的紅綠為主，加以其他多樣的顏色，鮮艷醒目。除了王室繪製的佛畫以外，已復不見高麗佛畫偏好金色的情形，但整體上仍維持莊嚴雄厚的風格。

(2)八相圖

八相圖是以繪畫表現佛傳故事的圖作，通常用八幅畫面，連續敘述釋迦一生中重要的行誼教化。韓國的八相圖大都依《法華經》的法華、天台宗所作，包括兜率來儀、毘藍降生、四門遊觀、踰城出家、雪山修道、樹下降魔、鹿苑轉法、雙林涅槃等內容。龍門寺〈八相圖〉為目前所存年代最早的

掛佛　慶尚南道通度寺　苧本著色　1204×493cm　朝鮮時代（1767）（上圖）

八相圖第一——兜率來儀　慶尚北道醴泉郡龍門寺　絹本著色　朝鮮時代（1709）（左頁圖）

八相圖第二──毘藍降生（與兜率來儀合幅）　慶尚北道醴泉郡龍門寺　絹本著色　朝鮮時代（1709）
（右圖）

八相圖第三──四門遊觀　慶尚北道醴泉郡龍門寺　絹本著色　朝鮮時代（1709）（左圖）

八相圖第四──踰城出家（與四門遊觀合幅）　慶尚北道醴泉郡龍門寺　絹本著色　朝鮮時代（1709）
（左頁圖）

八相圖第五──雪山修道　慶尚北道醴泉郡龍門寺　絹本著色　朝鮮時代（1709）（右圖）

八相圖第七──說大華嚴傳法　慶尚北道醴泉郡龍門寺　絹本著色　朝鮮時代（1709）（左圖）

八相圖第六──樹下降魔（與雪山修道合幅）　慶尚北道醴泉郡龍門寺　絹本著色　朝鮮時代（1709）
（左圖）

作品，八幅之中的〈兜率來儀〉是描繪兜率天中的釋尊，將轉胎於世間，化六牙白象之形，降神記胎於淨飯王家摩耶夫人腹中的故事，畫幅中以雲彩分為上下部分，上端中央為騎白象雙手合掌菩薩，周圍環繞著鼓箏奏琴的伎樂，讚嘆菩薩前世積德；下段部分則繪殿閣中侍女在旁服侍，悠然休憩的摩耶夫人；雖然場面及陪侍人物單純簡化許多，但局部的描繪仍然非常仔細，且將故事中的人物、服飾、風景、樓閣都轉化成當時俗世的情境與模樣，以期獲得民眾的認同感。

八相圖八──雙林涅槃（與說大華嚴傳法合幅）　慶尚北道醴泉郡龍門寺　絹本著色　朝鮮時代（1709）
（上圖）

靈山殿八相圖第一──兜率來儀相　慶尚南道通度寺　絹本著色　233.5×151cm　朝鮮時代（1775）
（左頁圖）

(3) 彌勒下生經變相圖

中國的彌勒信仰最早始於東晉名僧道安的提倡，而後盛行於南北朝，至唐才逐漸萎縮，被興起的阿彌陀西方淨土思想取代，但淨土思想中，彌勒仍是能與阿彌陀相提並論的的兩大宗派。彌勒信仰分為兜率天往生極樂淨土思想

靈山殿八相圖第二―毘藍降生相　慶尚南道通度寺　絹本著色　233.5×151cm　朝鮮時代（1775）（右圖）

靈山殿八相圖第三―四門遊觀相　慶尚南道通度寺　絹本著色　233.5×151cm　朝鮮時代（1775）（左圖）

靈山殿八相圖第四―踰城出家相　慶尚南道通度寺　絹本著色　233.5×151cm　朝鮮時代（1775）（左頁圖）

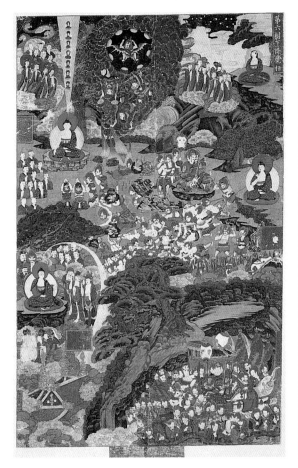
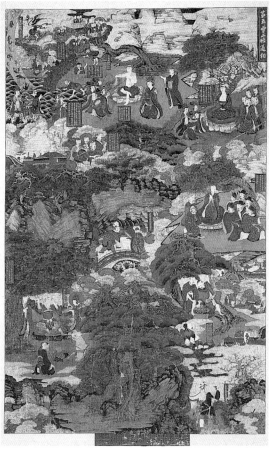

靈山殿八相圖第五―雪山修道相　慶尚南道通度寺　絹本著色　233.5×151cm　朝鮮時代（1775）（右圖）
靈山殿八相圖第六―樹下降魔相　慶尚南道通度寺　絹本著色　233.5×151cm　朝鮮時代（1775）（左圖）
靈山殿八相圖第七―鹿苑轉法相　慶尚南道通度寺　絹本著色　233.5×151cm　朝鮮時代（1775）（左頁圖）

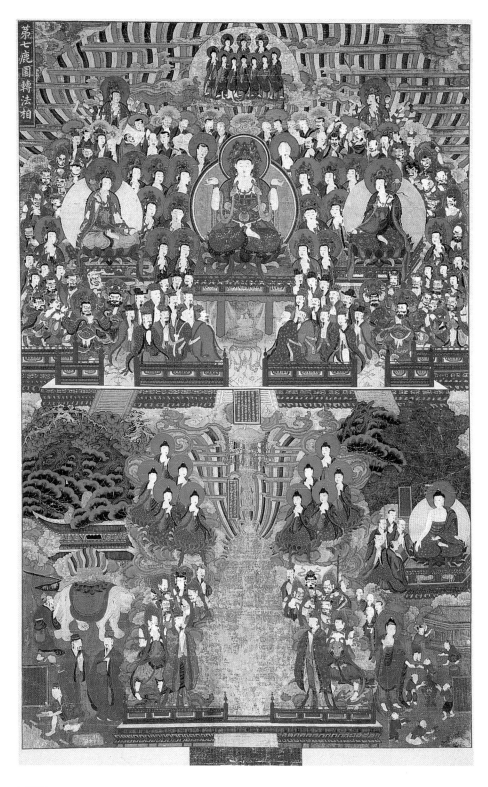

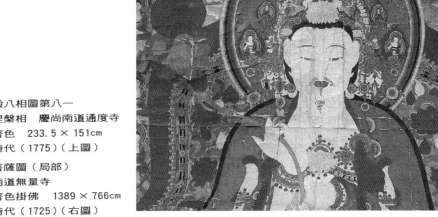

的《彌勒上生經》，與彌勒菩薩在釋尊滅度後，以兜率天下生，在龍華樹下成道，分三次說法，拯救釋迦未能度化諸眾生的人間淨土《彌勒下生經》兩部分。彌勒經變相的出現約在敦煌隋代的壁畫，而韓國彌勒思想隨著三國時期的揭開序幕，在新羅遺有不少的彌勒像，但未見有變相圖，迄高麗時期因法相、天台、華嚴各宗派，都分別納入《彌勒上生經》與《彌勒下生經》思想，彌勒信仰繼續流傳，變相圖得以現世。

〈彌勒下生經變相圖〉是體現彌勒佛在人間淨土宣說妙法的圖像，此變相圖分為上下兩段，上段約占全圖三分之一，為《彌勒下生經》中所述翅頭未大城內的種種情景的場景，下段三分之二，為《彌勒下生經》中所述翅頭未大城內的種種情景。上段本尊彌勒佛端坐於畫面中央，法華林與大妙相兩菩薩脇侍左右，周

靈山殿八相圖第八一
雙林涅槃相　慶尚南道通度寺
絹本著色　233.5 × 151cm
朝鮮時代（1775）（上圖）

彌勒菩薩圖（局部）
忠清南道無量寺
紵本著色掛佛　1389 × 766cm
朝鮮時代（1725）（右圖）

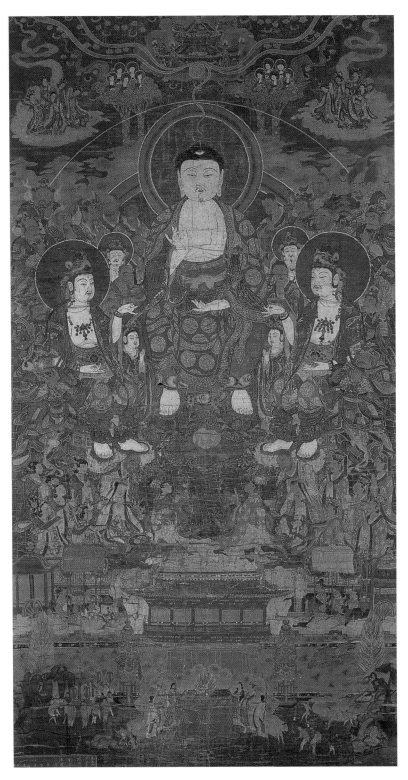

圍環繞十大弟子、帝釋、梵天、四天王等。順著彌勒佛頭光上昇之瑞氣，深入雲彩中的兩幢華麗宮闕，即為兜率天宮，兩側還有駕雲而來的他方佛與仙女，向下凝視。主尊足部之下，描繪彌勒於龍華樹下成道後，當時轉輪王儴佉王率八萬四千大臣，儴佉王女舍彌婆帝領八萬四千婇女，在彌勒佛法的感召之下，剃度出家，修習梵行的場面。下段部分彌勒佛所下生的翅頭末大城內，有美侖美奐的雕欄畫棟、平台曲檻、寶樹寶幢等，其中農民犁田耕作，

悔前　彌勒下生經變相圖
絹本著色　178×90.3cm
高麗至正十年（1350）
日本親王院藏

刈稻收割，表現春耕秋收的場面，應是詮釋經文「雨澤隨時，天園成熟，香美稻種，天神力故，一種七穫，用功甚少，所收甚多」的內容。

此圖於高麗至正十年（一三五○），玄哲僧率施主二十餘人發心，由畫工悔前所作。全圖主要以綠、紅色調為主，搭配金色的裝點，莊嚴纖麗。畫中彌勒三尊像罕見的倚坐姿勢，端莊穩健，只可惜臉部表情略為僵硬不自然，可能是後來修補時重繪的。彌勒三尊和畫中其他人物比起來，比例稍大，這樣誇大主尊的手法，一方面是為凸顯其地位，另一方面也是考慮到符合禮拜的功能。

(4) 觀經變相圖

阿彌陀信仰在東漢時期傳入中國，與彌勒淨土信仰並重，後來彌勒信仰衰退，阿彌陀日漸興盛，至唐創立淨土宗，影響至為深遠。韓國阿彌陀淨土思想自新羅以來歷經元曉、義湘等祖師高僧的倡議弘化，超越了華嚴宗、禪宗、法華宗等各宗派的歧見，成為民間各階層普遍接納的信仰，因此造就為數不少的阿彌陀佛畫。高麗時期阿彌陀佛畫有觀經變相圖、阿彌陀獨尊圖、阿彌陀三尊圖、阿彌陀與八大菩薩的九尊圖及以阿彌陀為主尊，十大弟子、四天王、八部眾等脇侍的群像圖；朝鮮時代則盛行阿彌陀在極樂世界為眾生說法的〈阿彌陀極樂會上圖〉，及救濟惡鬼往生的〈甘露佛畫〉，多安置於阿彌陀殿、無量壽殿、極樂殿等主尊像阿彌陀佛的後方。

〈觀經變相圖〉是淨土三部經中流傳最廣的《觀無量壽經》圖說化的作品，內容描述，一對父子為爭奪王權互弒的悲劇。完整的觀經變相圖內容，一般有「序分」、「正宗分」、「流通分」三部分，「序分」為說法的緣起；「正宗分」是對極樂世界的觀想，有為韋提希王妃往生極樂的「十三定

阿彌陀如來圖（局部） 絹本著色
104×46cm 高麗時代
巴黎基美美術館藏

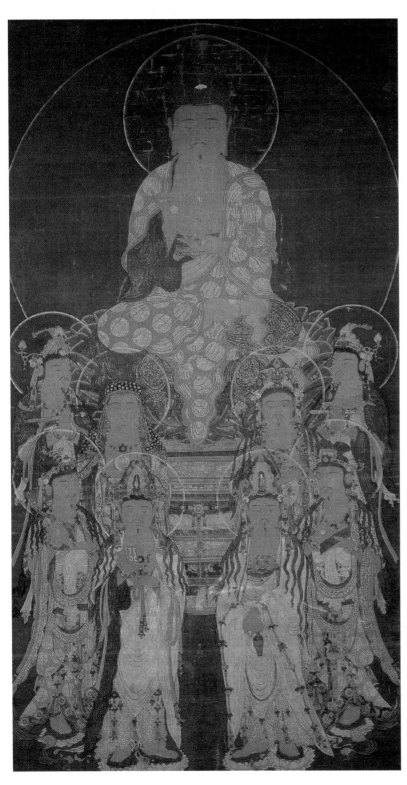

阿彌陀九尊圖
絹本著色　177.2×91cm
高麗延祐七年（1320）
日本松尾寺藏

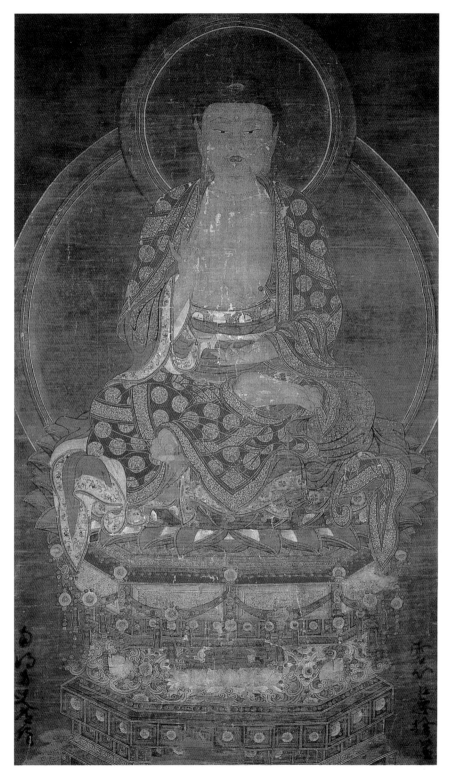

觀經序分變相　絹本著色　105.5 × 113.2cm　高麗時代　日本西福寺藏（上圖）
阿彌陀如來圖　絹本著色　164 × 89.5cm　高麗時代　日本玉林院藏（右頁圖）

善觀」，和為一般販夫之輩的「散善觀」；「流通分」則在闡述散播經典所獲得的功德利益。

日本西福寺現存高麗觀經變相圖，有描述「序分」的〈觀經序分變相〉及「正宗分」極樂淨土世界的〈觀經十六觀變相〉兩幅，可能是為同一組系列。〈觀經序分變相〉以左右對稱殿閣的場景，分別描繪王舍城所發生的悲劇故事，加上釋迦如來率目連及阿難離開耆闍崛山，現身王宮上空為韋提希王妃說法的場面。全圖構成手法縝密，色調以褐色為主，配合殿閣的青綠屋頂紅柱，及金色銘文的點綴，莊嚴富麗。

〈觀經十六觀變相〉構圖層次分明，分為上部、中央、外緣三部分；中央有四層，最上層是以釋迦世尊為中心的淨土變相，左右配置十大弟子、十六聖眾、六大天王，以下三層則是以閣樓圖解「散善觀」的上、中、下三輩觀，閣樓屋頂上方以金泥書寫「上品三輩之殿」或「第十五觀中品三輩之殿」等字體。在外緣部分，左右兩側各以六個圓形繪成十二觀，加上畫面最上端，紅底圓形內的「第一表日沒之觀，安樂世界佛會圖」，即為「十三定善觀」。（附表四）本變相圖佛與菩薩儀態莊重，層層高昇仰視的殿閣，金壁輝煌，營造成崇高的空間效果，庭園恬逸寧靜，蓮花脫俗出於寶池，飛天舞於樓閣台榭間，彷彿一切遠離煩惱，進入安謐的極樂世界。

(5) 阿彌陀來迎圖

〈阿彌陀來迎圖〉指描繪接引一切眾生前往西方極樂淨土的大如來佛，一般有獨尊立像與阿彌陀三尊圖。獨尊立像大都持施無畏與願印，足踏蓮華座，不管是側身面向下方注視，或正面相向，都是「來迎接」的姿態。署名自回禪師繪〈阿彌陀來迎圖〉，是高麗忠烈王寵臣廉承益「特為國王宮主福

第八觀	第一觀	第二觀
第九觀	釋迦如來說法圖	第三觀
第十觀		第四觀
第十一觀	第十四觀	第五觀
第十二觀	第十五觀	第六觀
第十三觀	第十六觀	第七觀
聲聞眾		聲聞眾
	蓮花池	

附表四　觀經變相圖解（上圖）

觀經十六觀變相圖　絹本著色　202.8 × 129.8cm　高麗時代　日本西福寺藏（左頁圖）

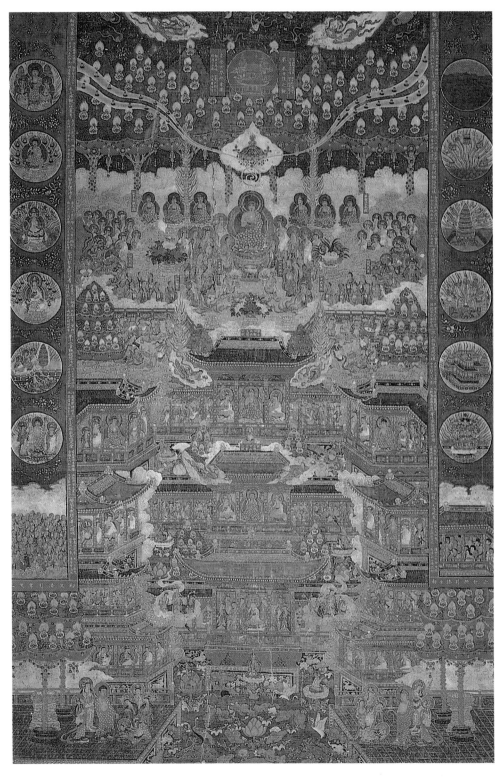

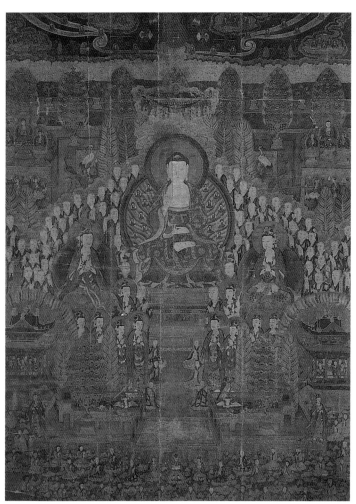

壽無疆，願我臨欲命終時，盡除一切諸障礙，兼及已身不逢梏難，面見彼佛阿彌陀，即得往生安樂利」所作。如來面相豐滿，臂膀堅厚，比例修長適中，身軀向左，但頭部朝右，視線隨著右手伸垂的方向而下，翩然開敞接引眾生之慈悲胸懷。所著大紅身衣，飾以金色寶相華紋，衣紋線條輕柔暢然，更顯豪華煥燦，莊嚴非凡的氣度。

〈阿彌陀三尊圖〉通例是以阿彌陀為主尊，觀世音菩薩、大勢至菩薩脇侍，所組成的〈西方三聖圖〉，例如日本知恩寺藏〈阿彌陀三尊圖〉。但唐

觀經變相圖　絹本著色　222.6 × 160.8cm　朝鮮初期　日本知恩寺藏

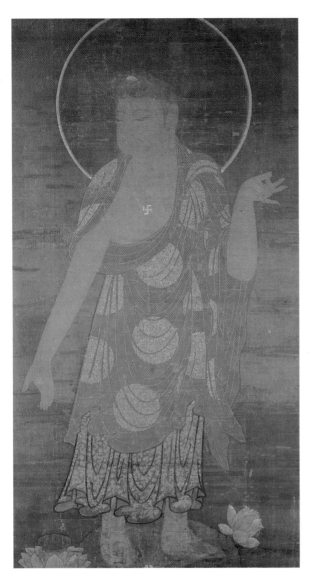
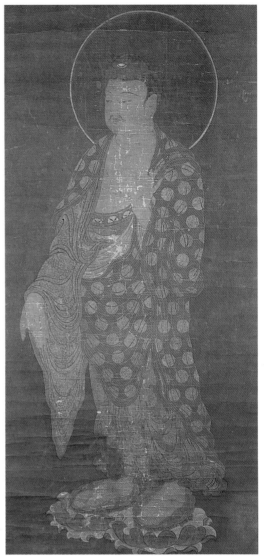

自回　阿彌陀來迎圖　絹本著色　203.5 × 105cm　高麗至元廿三年（1286）　日本銀行藏（左圖）
阿彌陀如來圖　絹本著色　184.5 × 86.5cm　高麗時代　日本正法寺藏（右圖）

末隨著阿彌陀吸收地藏信仰，與之結合後，地藏遂取代大勢至菩薩，形成〈阿彌陀三尊圖〉的另一種新圖像組合。如龍門石窟蓮華洞地藏觀音菩薩造像長壽二銘（六九三），便記載了任智滿為亡母敬造阿彌陀、地藏觀音菩薩像，以祈福追善，讓亡者能早日往生西方極樂淨土。徐兢《高麗圖經》中也提到高麗安和寺的彌陀殿，採用觀音、藥師、祖師、地藏為脇侍的伽藍配置，其中地藏位於西廊的方位，即象徵著西方極樂淨土所在。

阿彌陀三尊的配置，一般都是主尊在中，觀音在左，地藏在右，但有「最完美高麗佛畫」讚譽的〈阿彌陀三尊圖〉，卻打破了左右脇侍的形式，大膽的以阿彌陀側身於右，觀音傾身向下凝視，地藏立於兩尊之後的構圖，使得

阿彌陀三尊圖　絹本著色
110×51cm　高麗時代
韓國湖巖美術館藏　（國寶218號）

畫面不失莊嚴，又富有變化。在中國佛畫中佛、菩薩大都正面處理，此圖的側面像尤顯得特別。〈阿彌陀來迎圖〉在韓、日兩國特別發達，但表現手法略有不同，在俄羅斯聖彼得堡冬宮美術館也發現有類似圖作，在研究韓日與敦煌佛畫的交流上，都是可以相互比較的圖像資料。

阿彌陀三尊圖
絹本著色
130×68cm
高麗時代
日本知恩寺藏

(6)阿彌陀極樂會上圖

〈阿彌陀極樂會上圖〉主要盛行於朝鮮末期，是極樂殿主尊阿彌陀如來的後佛幀畫。泉隱寺〈阿彌陀極樂會上圖〉，繪阿彌陀如來結跏趺坐於中央，觀音、大勢至、文殊、普賢、地藏、彌勒、金剛藏、除障礙等八菩薩，阿難、迦葉等十大弟子，四天王、舍利佛尊者、聽聞眾等侍從環繞主尊周圍，整幅畫面緊湊細密，幾乎無空隙，形成群圖形式。佛、菩薩部分的描繪頗為

N 阿難菩薩
M 除障礙菩薩

K 地藏王菩薩
L 普賢菩薩

A 阿彌陀如來

H 彌勒菩薩
I 文殊菩薩

O 迦葉菩薩
J 金剛藏菩薩

G 西方天王
F 南方天王

C 攝化眾生大勢至菩薩

B 聞聲救苦觀世音菩薩

E 北方天王
D 東方天王

阿彌陀極樂會上圖草本
283 × 259cm
韓國私人收藏（上圖）
阿彌陀極樂會上圖
尊像圖解
（左圖）

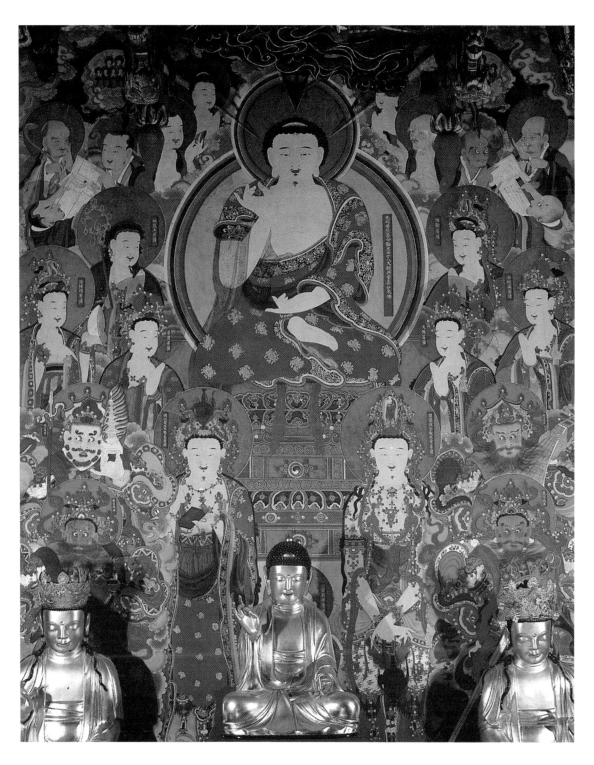

阿彌陀極樂會上圖　全羅南道泉隱寺　麻本著色　360 × 277cm　朝鮮時代（1776）

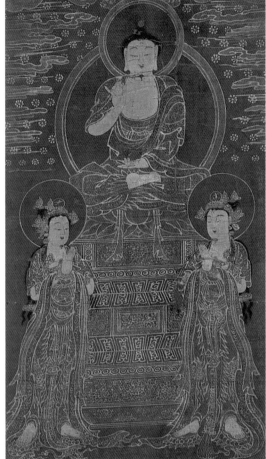

用心，尤其是菩薩花冠及覆掛全身的瓔珞，流麗繁複，光輝燦然，但柳眉杏眼的神情較為木然一致；而四天王的詼諧滑稽、或聽聞眾的交頭接耳，接近人性化的表情描繪，則是增添了不少活潑的趣味。本圖大膽使用民間繪畫中大紅大綠的強烈對比，或攙入粉紅、紺青等多種色彩；光背衣袖領口紋飾，更是用了多種不同的顏色鑲滾，豔麗鮮明；四天王胄甲或武器局部則施貼金箔，已不復見高麗佛畫雅緻的氣質。

(7) 藥師三尊圖

藥師如來圖一般有以藥師如來為主尊、日月光菩薩脇侍的「東方三聖」藥師三尊圖，藥師經變相圖，及東方淨土變相圖等幾種形式出現。

檜巖寺〈藥師金泥三尊圖〉是朝鮮少有的紙本金泥佛畫，藥師如來佛結跏趺坐於高須彌台上，日光、月光兩菩薩隨侍於下方，全圖以剛柔並濟的線條

藥師三尊圖　京畿道檜巖寺　紺紙金泥彩色　54.2×29.7cm　朝鮮明宗廿年（1565）
韓國國立中央博物館藏

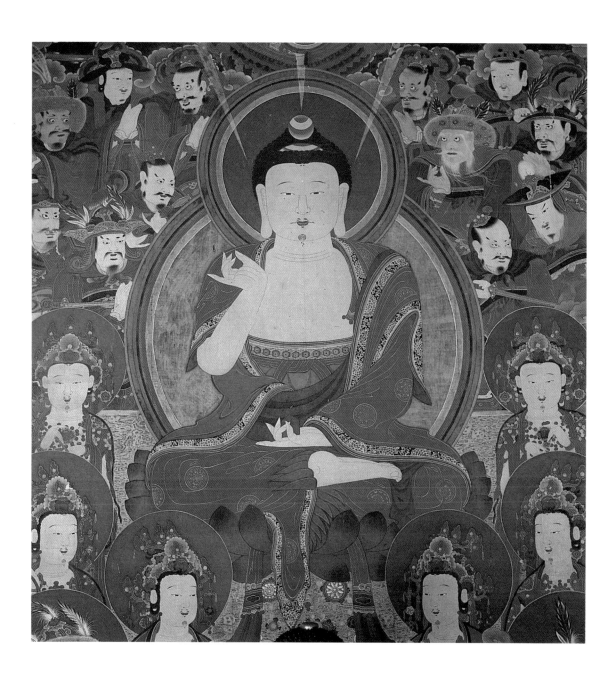

藥師佛會圖　慶尚南道雙磎寺　絹本著色　504 × 313cm　朝鮮時代（1781）

揮灑，但衣摺交接處勁直的鋒路迴轉，卻顯得有些牽強；左右脇侍菩薩向中合掌，寶冠上以日月像標示名號，天衣與台座皆以草花紋或蓮華紋等盡情莊嚴，主尊身光與頭光空白處，以流雲和似滿天星花蕊圖案隨意填滿的手法，亦見於寫經畫。構圖雖採高麗佛畫慣用的上下兩段式，但從主尊高聳縮小的頂髻與加長的佛身看來，屬於朝鮮初期佛畫風格，亦如畫記所載，此圖為朝鮮明宗二十年（一五六五）文定王后為祝禱國王萬壽無疆與祈求王妃世嗣誕生發願所作。

(8) 華嚴經變相圖

《華嚴經》為華嚴宗、禪宗重要教典，與《法華經》並列為大乘佛教的兩大經書，通常華嚴宗寺廟「大寂光殿」主尊毘盧舍那佛之後的佛畫，以華嚴經變相圖或毘盧舍那三身佛畫為主。華嚴經變相圖出現於唐寺廟壁畫，韓國傳說始於三國時期的海印寺，現存最早的統一新羅〈大方廣佛華嚴經變相圖〉（七五四），雖已殘破不堪，但仍可辨認出主尊為菩薩形的智拳印毘盧舍那佛。不過八世紀以後，智拳印毘盧舍那佛卻主要以如來形出現。

高麗華嚴經變相圖或朝鮮華嚴經壁畫所描繪內容，多依新譯《華嚴經》描寫的「七處九會」說法場面，九個場面有以九幅、或集中於單幅的描繪方式，但寺廟殿閣佛畫多將「七處九會」說法場面集中於一幅，如松廣寺〈華嚴經變相圖〉，畫面下方為一列蓮花排開的「刹種」，往上部分以須彌山狀態分配，地面為一、二、七、八、九會說法，天上為三、五、四、六會說法；而最底端則是善財童子為求五十五善知識歷參的場面，有條不紊的將毘盧舍那佛開闊無垠、莊嚴殊勝的蓮華藏世界，濃縮扼要的描繪於畫幅之中。

（附表五）

大方廣佛華嚴經變相圖（局部）　紺紙金銀泥　25.7×10.9cm／24×9.3cm
統一新羅時代（754—755年）　韓國湖巖美術館藏　（國寶 196 號）（左・右圖）

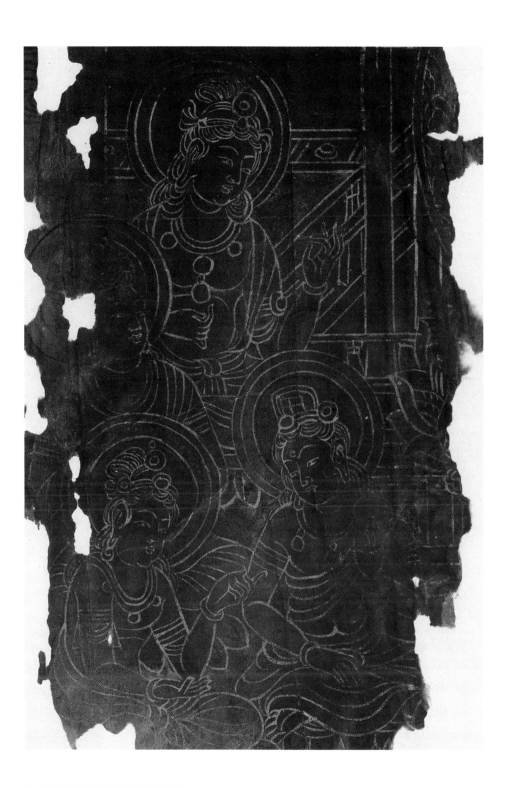

大方廣佛華嚴經變相圖（局部）

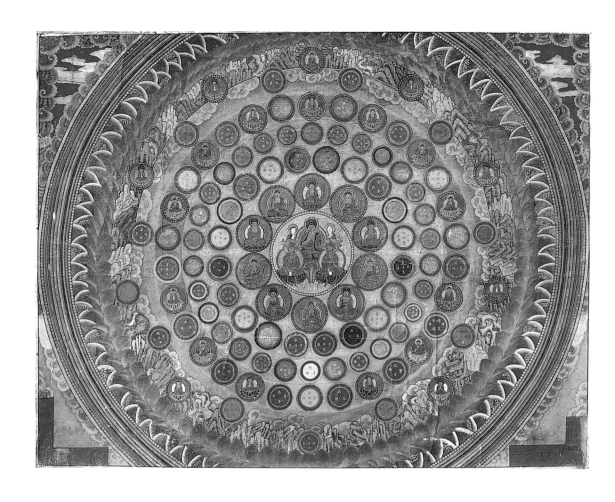

九 會 配 置 圖

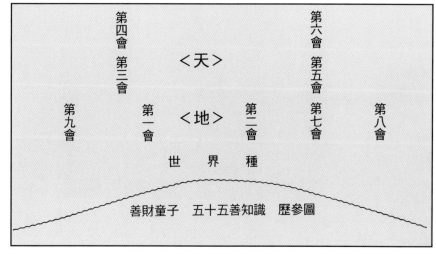

華藏刹海圖
京畿道龍門寺
麻本著色
230 × 297cm
朝鮮後期（上圖）

附表五
華嚴經變相圖解
（右圖）

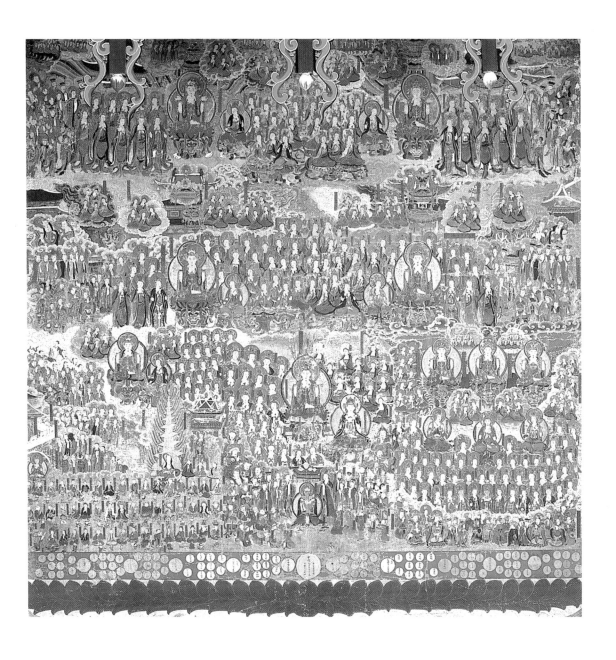

華嚴經變相圖　全羅南道松廣寺　絹本著色　281 × 255cm　朝鮮時代（1770）

《菩薩畫》

(1) 水月觀音菩薩圖

大乘佛教興起後，菩薩道的信仰與實踐成為佛教的重心，其中觀音是影響最大、信仰最眾的菩薩。韓國觀音圖內容，源自《法華經・普門品》、《楞嚴經》，及《華嚴經・入法界品》等經典，其中又以《華嚴經》影響最為深遠。高麗時期由於《華嚴經》與華嚴宗信仰的盛行，觀音圖便以描述水月觀音所在的補陀落山為主，不但作品數量多，水準也高。

湯垕在《古今畫鑑》中稱「高麗畫觀音像甚工，其源出唐尉遲乙僧筆意，流而至于纖麗。」對高麗觀音佛畫有很高的評價。高麗觀音菩薩圖目前大部分流落在日本，以水月觀音最多，韓國國內則多為十七世紀以後的作品。

水月觀音又稱白衣觀音，日本稱為楊柳觀音。在中國繪畫史上，水月觀音圖的出現，是從唐周昉畫菩薩妙創水月之體開始；而韓國水月觀音，與華嚴宗師新羅義湘創建觀音聖地──洛山寺的傳說有密切關連。據說，自唐歸國後的義湘為覓求觀音靈跡，來到了白衣觀音現身的東海孤絕神秘巖洞；義湘在洞外齋戒念佛靜候，卻不得其門而入。經過七日後，從海中跳出天龍等八部神，才將其迎入洞穴。幾日後，忽然自天降下一串念珠，海上躍出一條龍，送給義湘一顆如意珠，可是仍不見觀音蹤影。義湘卻不氣餒，更專心一意求法，又經七日之後，終於見得觀音真身，並得到指示，要找到有雙竹的地方建寺。義湘後來歷盡千辛萬苦，創建圓通寶殿，也就是今日江原道東海岸所在的洛山寺。這段有關韓國洛山寺的傳說，與唐代補陀落山觀音信仰內容實在是非常相似。

徐九方　水月觀音菩薩圖（局部）　絹本著色
165.5 × 101.5cm　高麗至治三年（1323）
日本私人收藏（右圖）

徐九方　水月觀音菩薩圖　絹本著色
165.5 × 101.5cm　高麗至治三年（1323）
日本私人收藏（左頁圖）

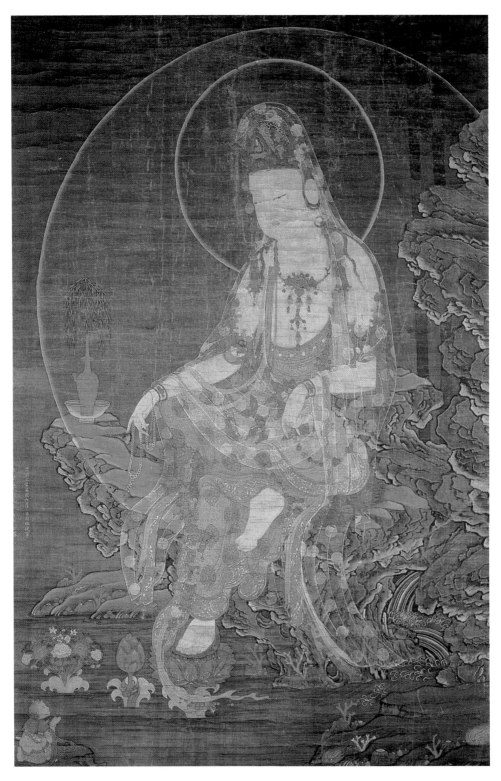

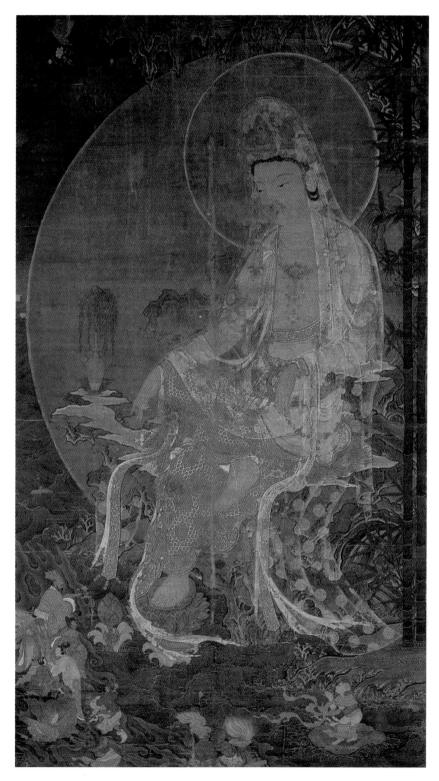

水月觀音菩薩圖
絹本著色
227 × 125.8cm
高麗時代
日本大德寺藏

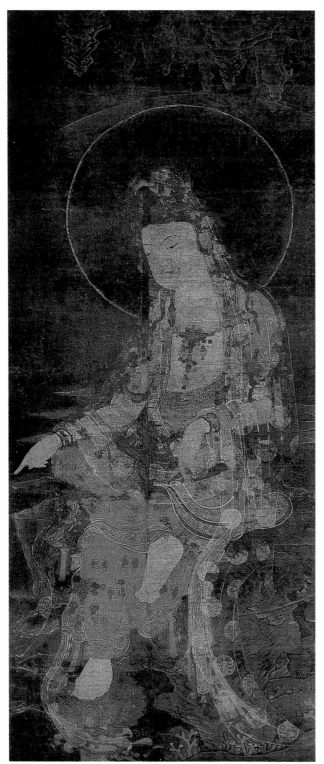

水月觀音菩薩圖（局部）　絹本著色
227×125.8cm　高麗時代　日本大德寺藏
（上圖）
水月觀音菩薩圖　絹本著色　83.4×35.7cm
高麗時代　韓國湖巖美術館藏（左圖）

水月觀音圖的特色，便是觀音姿態的自在活潑與背景以山水來表現的手法。高麗水月觀音多身著薄紗裳衣，側面半跏趺坐於中央，下方以南巡童子或海上龍王脇侍，背景則是流泉浴池，林木鬱茂，香草柔軟。畫面中出現的善財童子、巖窟、念珠、供養者、寶珠、海龍或青竹等，都是出自義湘大師洛山寺傳說，高麗畫工除了忠實體現《華嚴經》觀音所在的淨土世界以外，似乎也嘗試將現實人間的情景或憧憬的理想境界融入在畫幅之中。

如湖巖美術館藏高麗〈水月觀音圖〉，觀音側身半跏趺坐於水邊奇岩怪石上，單腳垂踏蓮花，右手持念珠，左手倚靠於岩石。菩薩頭戴化佛寶冠，兩側有垂飾物，寶冠之上再覆蓋一層薄紗垂下，神情悠閒自得。菩薩裳衣的描繪極盡精緻，以龜甲格子為底，綴以蓮華紋；領子袖口之間飾以唐草紋或雲鳳紋，加上S形漩渦圓紋的金泥，顯得非常纖麗莊嚴。菩薩前方有高麗青瓷淨瓶，瓶中插楊柳，身後有大圓光與雙青竹，足下蓮花池散佈著珊瑚琉璃等七色寶石，畫面右下腳則有不繪頭光向觀音雙手合掌的善財童子。

朝鮮水月觀音圖則以正面像較多，現日本西福寺藏朝鮮〈水月觀音菩薩圖〉，是以金泥細線在紫紺色染成的絹布上描繪，畫中以巖窟洞穴的山水為背景，菩薩半跏結坐於水中平台，泉流縈映，寶冠異常華麗，化佛阿彌陀佛位於上方圓形光環內，頗為特殊。觀音右手持蓮花，左手輕放膝上，紋飾璀璨，瓔珞環身，菩薩、童子的身體部分著上金彩。根據畫記載「功德主咸安郡夫人尹氏」內文，得知本圖為王室貴族發願所作，無怪乎金碧輝煌。

(2) 觀音三十二應身圖

觀音的三十三變身來自《法華經·普門品》，謂觀音菩薩現身佛以下弟子、聲聞、四眾、天龍八部等各階層人物的三十三種變化身，為眾生說示生

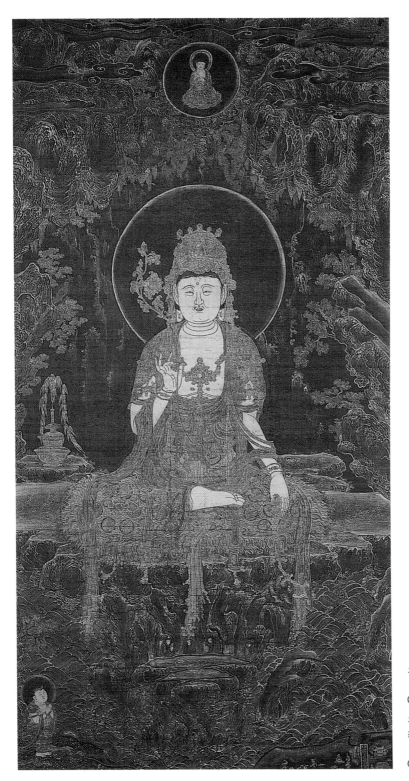

滅無常的佛法真理。本圖主尊觀音菩薩以遊戲坐姿，位於中央高聳的巖石台座上，上方中央及左右雲層共有十二如來像，觀音菩薩周邊以群山圖形式展開，諸山重疊的雲海之間，則描繪觀音現聲聞身、林王身、帝釋身等圖像，並加註經文，全部總計二十二身，而非畫題所說三十二應身圖。此圖為朝鮮明宗五年（一五五〇），仁宗王妃恭懿王大妃為仁宗祈福，特召畫工李自實繪製，供奉在全羅南道道岬寺內，圖中山水樹林的筆墨皴法，有朝鮮初期院

水月觀音菩薩圖　絹本著色
170.9×90.9cm　日本西福寺藏
（重要文化財）（左圖）

水月觀音菩薩圖（局部）
絹本著色　170.9×90.9cm
日本西福寺藏　（重要文化財）
（右頁右圖・右頁左圖）

體畫之風，擬似曼陀羅圖敘景式的構圖，不用特定的象徵圖軌，以單一的尊像配置來描繪的手法，也是之前佛畫所未見的。

(3) 觀音地藏圖

觀音地藏兩菩薩並列的作品，可見如中國四川大足北山第二五三號龕北宋的觀音地藏像，而高麗佛畫〈觀音地藏圖〉，在日本南法華寺及西福寺各藏有一幅。西福寺本〈觀音地藏圖〉，觀音在左，地藏於右，上方有寶蓋裝飾，題榜為「放光菩薩」。觀音地藏並列被稱為「放光菩薩」的由來，據說是梁朝畫家張僧繇在漢州善寂寺所繪的觀音地藏壁畫，時常放光顯靈，受到民眾的膜拜。甚至有難產婦人，因忽睹光明，一心發願於菩薩，而後生下相貌端好男孩，故世稱「放光菩薩」。在這長方形的畫幅之中，兩菩薩約占畫面三分之二，餘三分之一留白，僅在中央繪有三角形祥雲，內有華蓋。觀音身著白衣，手持淨瓶，與日本松尾寺觀音圖頗為接近，地藏菩薩像為聲聞比丘形，雙手捧寶珠；兩菩薩正面左右並立，但下半身與腳足向畫中心靠攏，使畫面不失單調，顯得安定穩重。

(4) 地藏菩薩圖

韓國的地藏圖大致有地藏獨尊、地藏三（二）尊圖、地藏十王圖等幾種形式。現存世作品多為高麗朝鮮時代所作，尤其是高麗地藏圖因數量頗多，頭戴巾帽，造型特殊，而引人注意。頭巾形地藏一般是戴金泥細圓紋飾的黑底布巾，垂至肩坎，額前以頭箍固定，露出兩耳，縹帶自耳後垂下，看起來有些像宋元時一種擋風避寒的風帽。目前所知最早的頭巾形地藏，出自五世紀吐魯番西邊的高昌，而敦煌唐宋地藏圖亦可見頭巾形地藏。地藏披戴頭巾，可能與中亞地區僧侶或男子著用頭巾的風俗，或是修行的著衣法有關。雖然

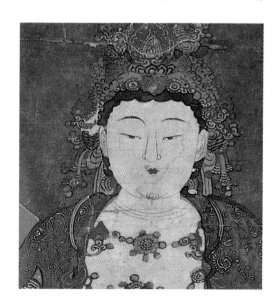

李自實（局部） 觀音三十二應身圖
絹本著色　235×135cm　朝鮮明宗五年（1550）
日本京都知恩院藏（右圖）

李自實 觀音三十二應身圖 絹本著色
235×135cm　朝鮮明宗五年（1550）
日本京都知恩院藏（左頁圖）

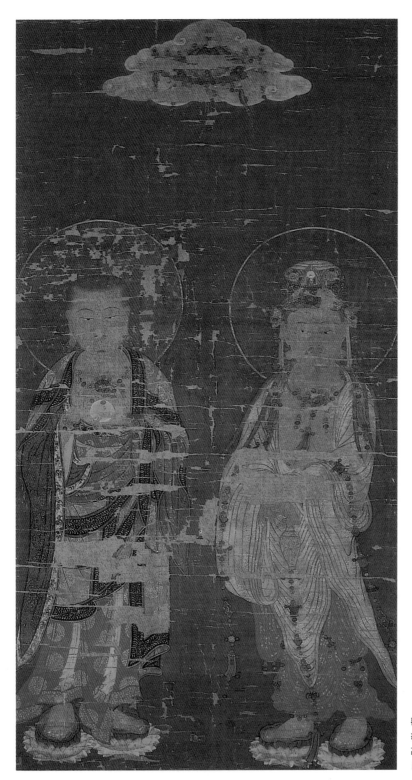

高麗僧侶也有頭戴冠帽的慣習，但頭巾形地藏的出現，應與敦煌地藏圖有關；據《高麗史》記載，蒙古、吐魯番僧侶曾多次來朝宣教說法，高麗忠烈王與公主更遠赴吐魯番受戒，可能是當時高麗與吐魯番西域國家頻繁的接觸，對佛教圖像的影響。

觀音地藏菩薩圖
絹本著色　99×52.2cm
高麗時代
日本西福寺藏

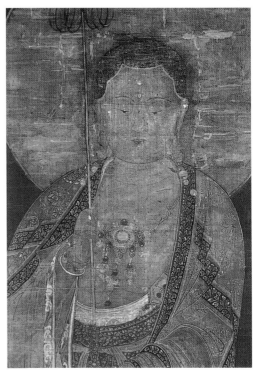

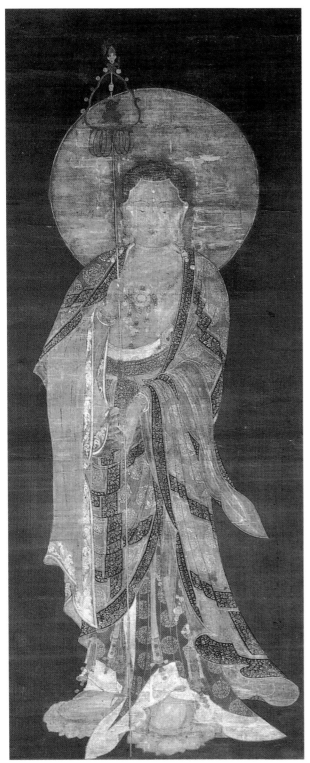

地藏菩薩圖（局部）　絹本著色　111×43.5cm
高麗時代　日本善導寺藏　（市指定文化財）
（上圖）
地藏菩薩圖　絹本著色　111×43.5cm
高麗時代　日本善導寺藏　（市指定文化財）
（右圖）

165

所謂地藏獨尊圖，是指畫中僅繪地藏菩薩，一般有坐姿和立姿兩種：坐姿為半跏或結跏於蓮花台座上，身著裳衣加覆肩衣或僧祇偏衫，外披袈裟，一手持寶珠，一手自然垂放。立姿則赤足踏蓮花座，雙手或單手持錫杖、寶珠。如同阿彌陀獨尊圖所象徵的「來迎接」，此種立姿的地藏菩薩也被認為有「來引路」的涵意。據《地藏菩薩本願經》閻羅王眾讚嘆品第八云：

是迷路人忽聞是語，方知險道，即便退步，求出此路，是善知識。提攜接手，引出險道，免諸惡毒。至于好道，令得安樂。

說到地藏菩薩為眾生「引出險道」，不令其遭受諸害；而〈孟蘭盆經變相圖〉或〈十王圖〉的地獄場面中，也常可看到持錫杖地藏的出現，扮演著救

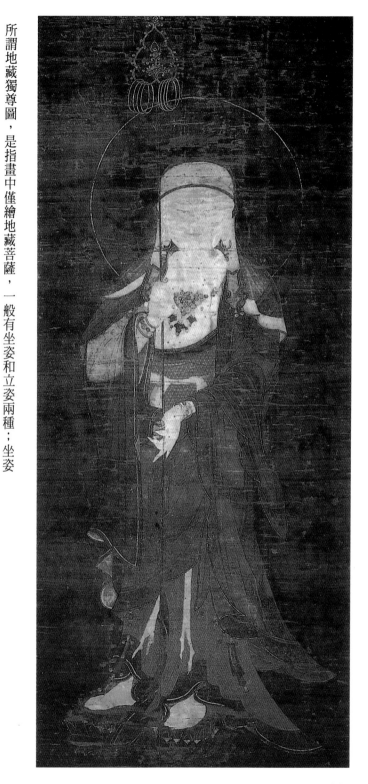

地藏菩薩圖　絹本著色　93 × 38.5cm
高麗時代　日本琵琶湖文化館藏
（縣指定文化財）

166

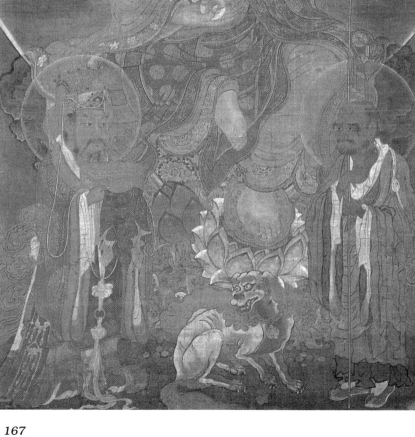

助餓鬼脫離苦難的角色，故將地藏獨尊立像賦予「引路菩薩」身分的聯想，就呼之欲出了。

(5) **地藏三（二）尊圖**

有關地藏三尊的說法，在中國主要來自九華山地藏傳說，所指為地藏、閔

地藏菩薩圖
絹本著色
239.4 × 130cm
高麗時代
日本圓覺寺藏

公及道明和尚三人。而韓國的地藏三尊是以地藏為主尊，道明和尚、無毒鬼王為脇侍的組合。在此捨閔公而用無毒鬼王脇侍地藏的原因並不清楚，無毒鬼王出自《地藏菩薩本願經》，祂現身告知入地獄尋母的婆羅門女，謂其母已脫離地獄痛苦，昇天受樂，婆羅門女才尋如夢歸，悟此事已，並立弘誓願，為眾生修福解脫。後釋迦牟尼告訴文殊菩薩，無毒鬼王便是財首菩薩，婆羅門女即為地藏菩薩。若以這段經文來看，無毒鬼王成為地藏菩薩左右手的理由，似乎有些牽強，還有待研究。

日本圓覺寺高麗〈地藏菩薩圖〉繪頭戴被巾之地藏菩薩半跏趺坐，手持寶珠，兩旁道明和尚、無毒鬼王侍立，前方下則有為地藏察看人間善惡的「諦聽」怪獸金毛獅子。無毒鬼王頭戴遠遊冠，手捧經函，相貌莊嚴慈善；道明深目高鼻，膚色黝黑，似西域人，與元羅漢畫的描繪手法十分類似。此圖線條流暢有力，衣飾描繪細緻，設色優雅，為不可多得的地藏三尊像代表作。

湖巖美術館〈地藏菩薩圖〉，除三尊以外，還在左右兩側加上四天王、帝釋、梵天等從屬。四天王、帝釋、梵天等人物出自《佛說十王經》，祂們受命分別在「十齋日」下界，觀察人間的善行惡作，以其輕重，作為審判諸罪結集，因此成為地藏的從屬。本圖為十四世紀末作品，構圖有上下兩段區分，但兩旁從屬位置已昇高至主尊地藏膝蓋以上，且無六道輪迴的描繪，與敦煌地藏圖不同。地藏表情端莊，右手持寶珠，左手輕放於膝上，胸部與手臂飾以瓔珞，衣著紋飾描繪富麗精緻。

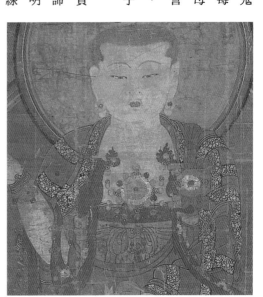

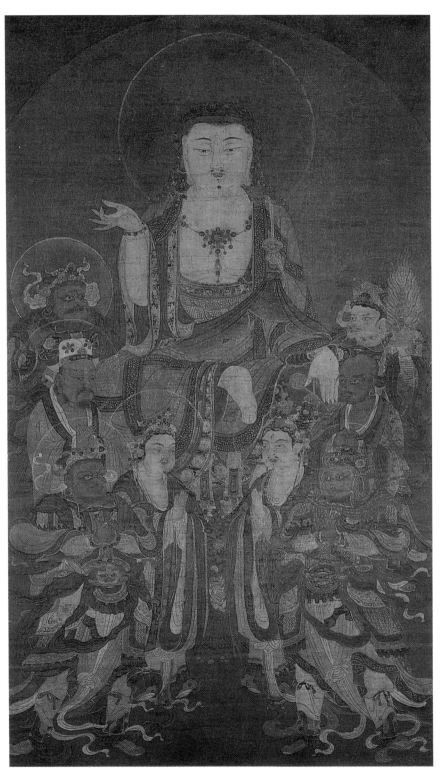

地藏菩薩圖
絹本著色
104.3×55.6cm
高麗時代
韓國湖巖美術館藏
（寶物 784 號）（右圖）
比丘形地藏菩薩──
地藏菩薩圖（局部）
絹本著色
朝鮮時代（約 1500）
日本西方寺藏（右頁右圖）
頭巾形地藏菩薩──
地藏菩薩圖（局部）
絹本著色　高麗時代
韓國湖巖美術館藏
（寶物 784 號）
（右頁左圖）

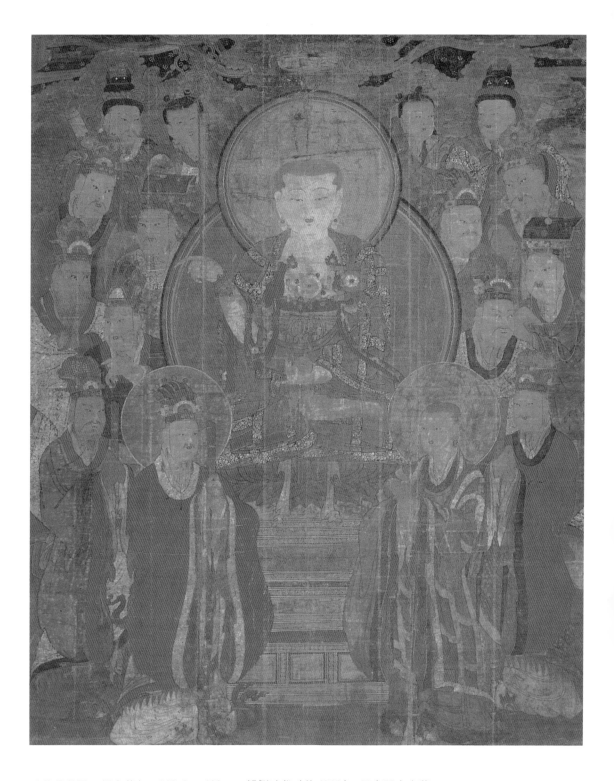

地藏菩薩圖　絹本著色　205.8 × 162cm　朝鮮時代（約 1500）　日本西方寺藏

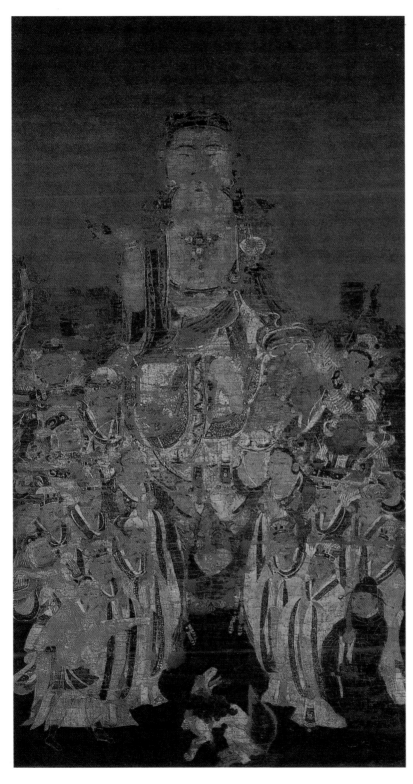

地藏十王圖　絹本著色
111.3 × 60.5cm　高麗時代
韓國湖林美術館藏
（寶物 1048 號）

⑹地藏十王圖

地藏十王圖是地藏、十王信仰混合後所產生的佛畫形式，如敦煌三九○窟所見五代《十王廳與地藏》，及榆林卅三窟的《地獄變》。韓國現存有不少高麗朝鮮時期《地藏十王圖》，其中高麗《地藏十王圖》，形式與內容皆十分雷同，推測是出於同一稿本。這些地藏十王圖，皆採上下兩段式的構圖，上段為半跏坐姿，手持寶珠的地藏菩薩，地藏兩膝以下配置道明尊者、無毒鬼王、四天王、梵天、帝釋天、十王、判官、使者等從屬。十王中閻羅王頭戴冕旒冠、五道轉輪王身著盔甲戎裝，其他各王則都戴遠遊冠，身著團領袍服，手執笏，以地獄審判官的姿態出現於畫面，惟無地獄場面描述。以畫風及技法而言，與宋元人物畫頗為接近，說明高麗當時仍受到中國畫風相當大的影響。

高麗地藏十王圖與敦煌地藏十王圖略有差異，以人物來說，敦煌地藏十王圖為地藏結（半）跏趺坐於中央，周圍脇侍道明和尚、金毛獅子、十王、侍從、獄卒；高麗地藏十王圖多加入無毒鬼王、帝釋天、梵天、判官等人物；以構圖形式來說，敦煌以地藏結（半）跏趺坐於畫面中央，脇侍呈左右對稱或環繞包圍的形式，並繪有六道輪迴；高麗地藏十王圖多採上下兩段構圖，並無六道輪迴。

朝鮮時代因十王信仰的盛行，為亡者薦度十王供齋儀式，使得十王及其他脇侍地位提高，人員不但增多變大，且自畫面下方漸漸往上提升至地藏肩部兩側。日華藏院所藏高麗末期《地藏十王圖》即是此種形式轉變中的一例，圖中地藏結跏趺坐，但自肩膀兩側緊密羅列各脇侍人物，前排地獄判官、善惡童子、牛頭馬面獄卒等，也排列得非常整齊有序，地藏的地位被削弱不

地藏十王圖（局部） 絹本著色
143.5×55.9cm 高麗時代
日本靜嘉堂藏

172

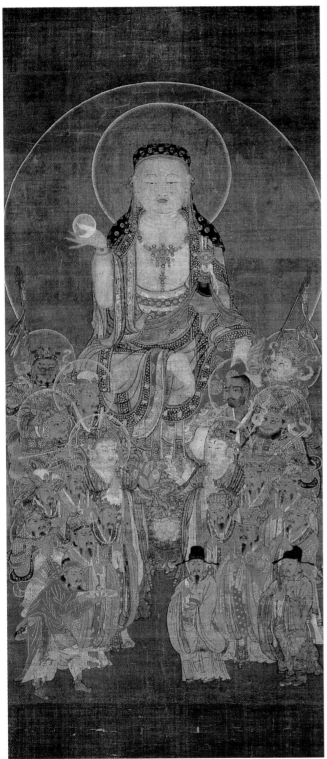

地藏十王圖　絹本著色
143.5×55.9cm　高麗時代
日本靜嘉堂藏

少。

(7)十王圖

十王圖就是俗稱的〈十殿閻王圖〉，內容闡述人死後在地獄接受審判，並
依生前所作的業障，決定懲罰、轉世、或永遠沉淪於六道。因此描繪十殿閻
王審判世人，及亡者在地獄接受各種刑罰場面的十王圖，常出現於冥府殿，
是勸人為善，萬惡莫作的警世佛畫。十王思想最初隨著佛教傳入，它所提出
的「審判」和「救贖」的觀念，基本上是在闡釋佛教的「輪迴」思想；但在
審判過程及受刑罰的態度上，所依據的道德標準，是遵照儒教倫理價值的規
範；而在滿足民眾的心靈需求，和圖像表現的形式上，卻又是很道教的，因
此是融合儒、釋、道三教的民間信仰。目前所知遺世最早的十王圖，來自敦

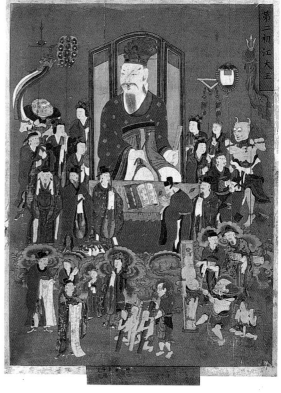

冥府殿十王圖——第二・初江大王　慶尚南道通度寺　絹本彩色　朝鮮時代（1775）（右圖）

冥府殿十王圖——第三・宋帝大王　慶尚南道通度寺　絹本彩色　朝鮮時代（1775）（左圖）

冥府殿十王圖——第一・秦廣大王　慶尚南道通度寺　絹本彩色　朝鮮時代（1775）（左頁圖）

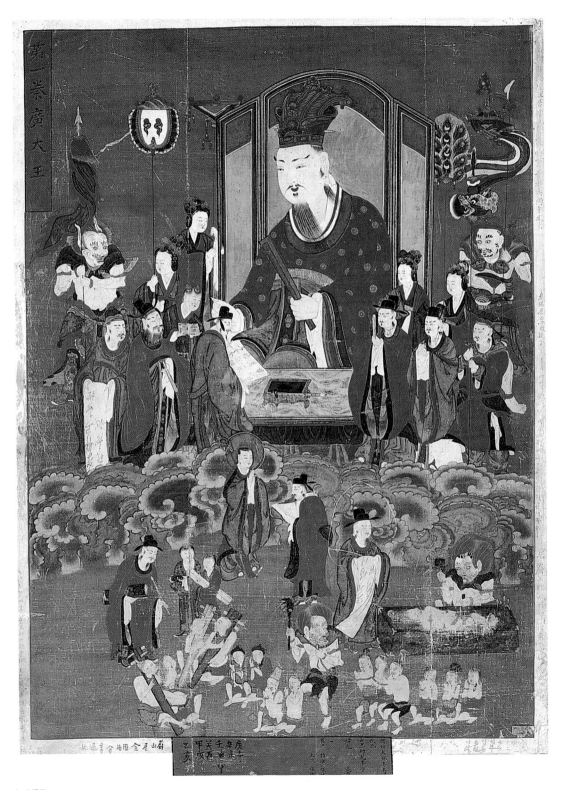

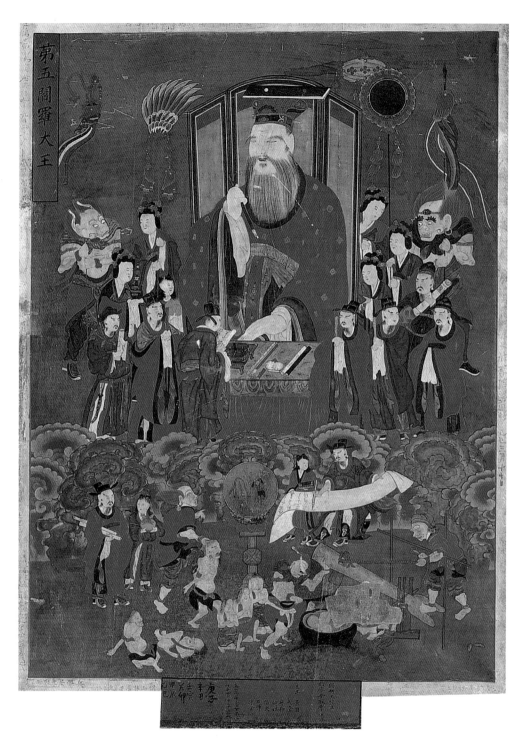

冥府殿十王圖──第五・閻羅大王　慶尚南道通度寺　絹本彩色　朝鮮時代（1775）（上圖）

冥府殿十王圖──第六・變成大王　慶尚南道通度寺　絹本彩色　朝鮮時代（1775）（左頁圖）

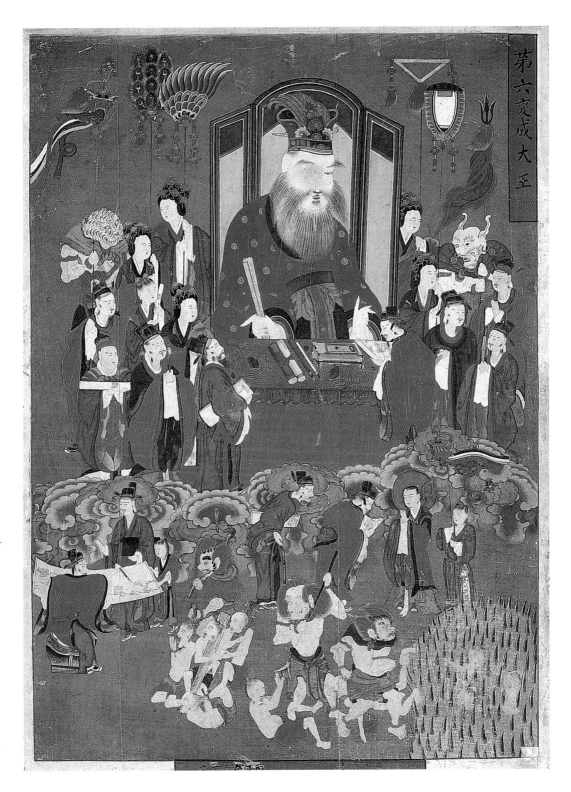

煌千佛洞五代《佛說十王經》變相圖卷，此圖卷與一般變相不同，也非俗講時所用的各種圖繪形式，應是供預修追薦所用。韓國約在十世紀末，十王信仰已廣為流行，海印寺高麗《預修十王生七經》木版變相圖，是現存最早之十王變相圖，與敦煌《佛說十王經》變相圖布局類似，可見傳承自中國的影響。

敦煌早期出土的十王圖，大多為上下兩段式的構圖，即上半部分是冥王的審判，下半部分是地獄刑罰的場面，但多著重在各殿冥王審判的描繪，對地獄刑罰的敘述輕描淡寫帶過，至多是繪獄卒鞭策戴頭枷犯人而已；宋以後

冥府殿十王圖——第八·平等大王　慶尚南道通度寺　絹本彩色　朝鮮時代（1775）（上圖）
冥府殿十王圖——第九·都市大王　慶尚南道通度寺　絹本彩色　朝鮮時代（1775）（左頁圖）

在地獄刑罰部分逐漸加重描繪。此種情況在朝鮮亦然，朝鮮時代由於盛行延僧修齋，或為亡者薦駕逆修，十王圖除供齋醮儀外，兼有感化警世的作用，因此對地獄刑罰場面也詳加描述。以通度寺〈十王圖〉來說，共計十幅，各幅上下交界處用雲彩來區別空間場景，下端部分很寫實的描繪了開膛抽腸、拔舌犁耕、鋸解鐵鉄、壓石倒刺、刀山油鍋、剝皮斬腰、倒吊地獄等慘不忍睹的各種刑罰，令人觸目心驚。

而龍門寺〈十王圖〉內容亦多樣複雜，畫面中心上半段以冥王為主，周圍環繞手持卷宗或笏的判官及揚幡張幢的牛頭馬面獄卒等從屬，密密麻麻，沒有留一點空隙存在，地獄場景的描寫將近佔據畫面二分之一。像這樣眾多圍繞在冥王周圍的從屬人物，是朝鮮後期十王圖的特色之一。十王圖中冥府原

冥府殿十王圖——
第十・五道轉輪大王
慶尚南道通度寺
絹本彩色　朝鮮時代（1775）
（上圖）

冥府殿十王圖——
第四・五官大王（局部）
慶尚南道通度寺
絹本彩色　朝鮮時代（1775）
（下圖）

十王圖（局部）　慶尚北道醴泉郡
龍門寺　麻本彩色　168×103cm
朝鮮時代（1884）

是陽世衙門組織的模擬，而民間也深信在它在陰間的存在；冥府圖像的出現，多少反映出對現實社會人情和法治的不滿，但它也提供一些人生的覺悟及反面的直觀寫照，能舒解現實社會所帶來的壓抑與滿足超我的正義感與道德情結。像這樣反映世俗的圖像，也說明了朝鮮時代政局的不安，民眾希望有強勢的領導者能來化解社會的不公，拯救國家的危機。

不過，朝鮮十王圖在預修追薦儀式中，雖然能發揮教化的功能，與社會習俗的需求相互呼應，但在反映現實生活的批判上，卻不如中國明清以後的十王圖，尖酸刻薄，借圖像將當時的社會現象鞭撻無遺。

十王塑像之一　朝鮮時代

(8) 盂蘭盆經變相圖

盂蘭盆經變相圖又稱甘露王圖，是為盂蘭盆齋儀式所繪製。盂蘭盆會是在陰曆七月十五日為死去的先祖或鬼魂供養食物、迴向功德，祈求其早日脫離餓鬼道輪迴痛苦所舉行的一種佛教法會，即俗稱的中元普渡。

自古以來，韓國是是一個祖先崇拜及敬天思想發達的民族，過去傳承下來祭祀宗孫四代的美德，使得孝道的實踐深入每一家庭之中，民間敬祖的各種儀式祭典也非常發達。高麗以來，隨著「目連救母」傳說的盛行，盂蘭盆會發展成為民間重要的民俗活動，迄今仍在各寺廟持續不輟。

甘露圖主要盛行於朝鮮時期，日本奈良博物館藏朝鮮〈藥山寺甘露圖〉

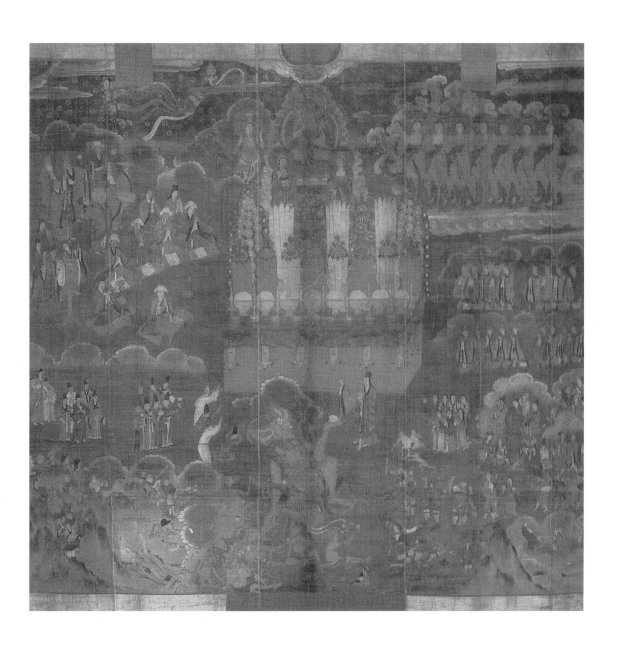

甘露王圖　原出日本藥山寺　麻本著色　158 × 169cm　朝鮮時代（1589）　奈良國立博物館藏

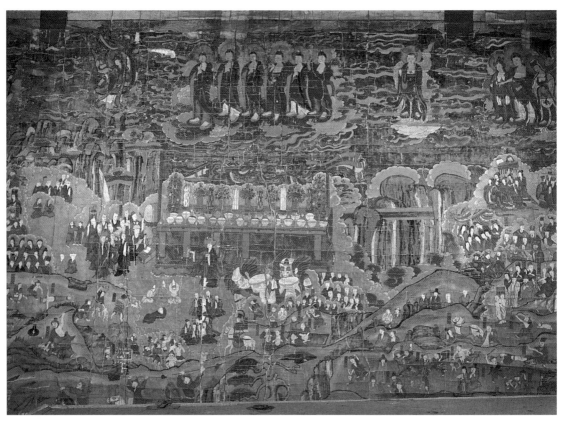

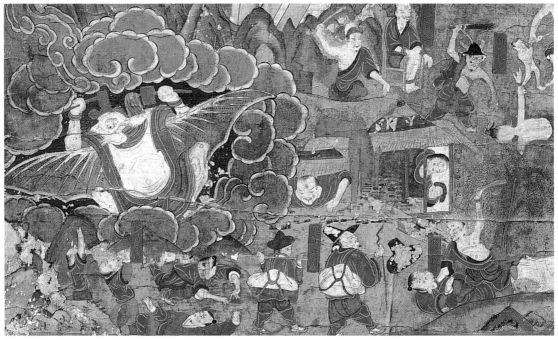

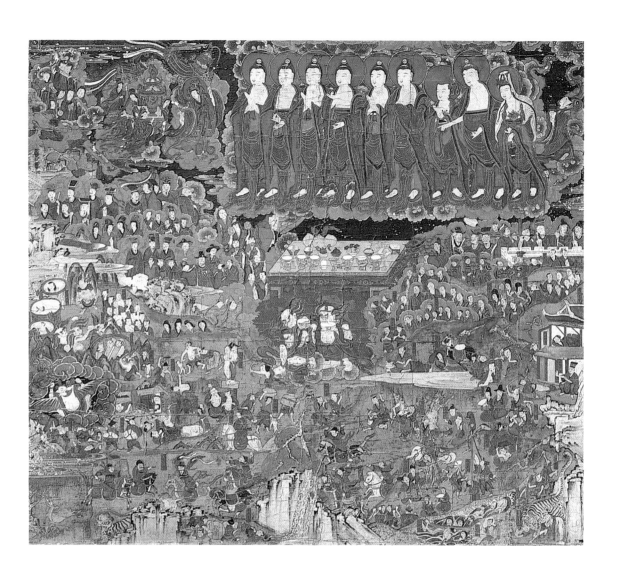

甘露王圖　慶尚南道通度寺　絹本著色　189×204cm　朝鮮時代（1786）（上圖）

甘露幀　全羅南道興國寺　絹本著色　279×349cm　朝鮮時代（1741）（右頁上圖）

甘露王圖（局部）　慶尚南道通度寺　絹本著色　189×204cm　朝鮮時代（1786）（右頁下圖）

（一五八九），為現存年代最早作品。甘露圖的畫面，一般可分上中下三部分，上方有接引往西方極樂世界的七如來，及引路王、地藏、觀音三菩薩來迎的場面；畫面中央有供壇，整齊的排列著各類蔬果盛飯供品，供壇之下有祈禱甘露雨的雷神。下方則是描寫餓鬼所在的諸地獄，接受刑罰與受難的六道輪迴，這也是甘露圖中最生動的部分，以山水或雲層間隔的每一部分，詳細描繪了油炸餓鬼、開膛剖腹、虎食人……等慘無人道的情景，令人生畏。

十九世紀的甘露圖，除了地獄場面以外，更加入民間生活的描繪，如巫師的作法、農樂的行事等多達二十餘種的場景，令人目不暇給，從其中亦可窺知當時的歲時風俗。

【羅漢‧神眾畫】

(1) 十六羅漢圖

羅漢尊者，據佛經說他們原是釋迦牟尼的弟子，在釋尊涅槃後，受佛的囑咐，在彌勒佛出世以前，留住世間，為眾生作福業護持正法。通常供奉於羅漢殿或應真殿的羅漢圖，以十大弟子、十六羅漢、五百羅漢等佛畫為主，製作的形式有單幅羅漢，或二、四位羅漢同列一幅的形式，配置於本尊佛左右兩側，左為單數羅漢，右為雙數羅漢。十六羅漢圖出現於晚唐、五代，所依經典為唐玄奘譯《大阿羅漢難提蜜多羅所說法住記》，韓國十六羅漢圖亦多依此經繪製。松廣寺十六羅漢圖共有六幅，配置如下：

左（向右）：第一幅……賓度羅跋羅惰闍尊者、迦諾迦跋釐惰闍尊者、諾距羅

右

左

尊者

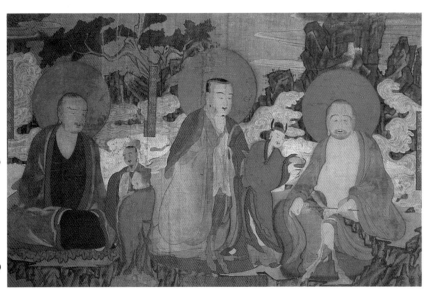

十六羅漢圖
（第四幅）
全羅南道松廣寺
絹本著色
122.5×183cm
朝鮮時代（1725）
（右圖）

十六羅漢圖
（之一）
慶尚北道南長寺
絹本著色
136×228cm
朝鮮時代（1790）
（左頁圖）

第二幅：迦哩迦尊者、戎博迦尊者

第三幅：囉怙羅尊者、因揭陀尊者、阿氏多尊者

第四幅：迦諾迦伐蹉尊者、蘇頻陀尊者、跋陀羅尊者

第五幅：伐闍羅弗多羅尊者、半託迦尊者

第六幅：那迦犀那尊者、伐那婆斯尊者、注荼半吒迦尊者

右（向左）：

每一羅漢皆以金泥銘記名號，姿勢與視線都向著本尊釋迦如來，背景繪以岩壁、深山、樹木、雲層，並搭配童子侍從等人物，描述出「以佛道聲，令一切聞」的修行者面貌。本系列圖作筆法柔和，但無高麗佛畫的勁揚與變化，因此畫面略為沉悶；圖案式的岩壁或樹林描繪，則融入了民間繪畫的表現手法，色調以綠紅為主，其中羅漢綠色的頭光特別突出醒目。

(2) 摩利支天圖

神眾圖可以說是佛教在吸收民俗信仰的過程中，發展出來最具有濃厚本土味圖像的產物。它的題材包括帝釋天、四天王、地獄系列佛畫、七星圖及山神圖等，都是民眾非常熟悉的圖像符號。

摩利支天在古代印度的傳說是神仙或學者的兒子，但在佛教中是女性神格，以類似天女的姿態出現，祂走在日月之前，看不見，不能捕捉，不會受害，因此只要一心一意，向祂禱告就能避免一切災禍，故在外患頻擾的高麗時代，象徵護國天神的摩利支天神自然地興起而被崇敬。

此圖描繪的摩利支天並沒有一般密宗經典中所述三面六臂醜惡的容貌，而是與不空譯《摩利支天經》圖像較為接近，是「……於蓮花上或立或坐，頭冠瓔珞種種莊嚴極令端正，左手把天女扇，其扇如維摩詰前天女扇，右手垂下揚掌向外，展五指作與願勢……」，圖中端坐方形台座之上，頭戴花冠，手持天扇，穿紅衣裳，狀極莊嚴端正的摩利支天，彷若浮現出高麗王公貴族的

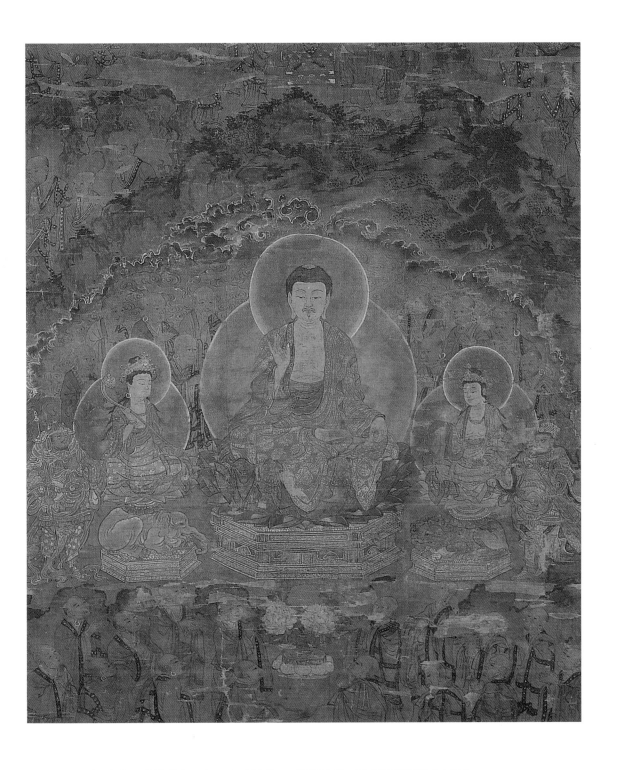

五百羅漢圖（局部）　絹本著色　187.5×121.5cm　朝鮮時代　日本知恩院藏（上圖）

五百羅漢圖　絹本著色　187.5×121.5cm　朝鮮時代　日本知恩院藏（右頁圖）

模樣。

(3) 山神圖

寺廟供奉山神老虎圖，最初見於隋代浙江天台山國清寺的山王閣，而唐以後甚為普遍，高麗朝鮮時多在寺廟中設有山神殿佛畫，供民眾參訪膜拜。老虎化身為山神的觀念，來自於巫教中的山岳神靈崇拜，和守護四方的青龍、白虎、朱雀、玄武四神信仰。從出土的高句麗古墳四神壁畫，或新羅王陵的十二干支神像，可知韓國人很早即視虎為驅邪避災的動物，而境內各處的古跡奇石、山嶽崇拜，也蘊藏著許多神話傳說，成為民間傳統信仰。佛教傳入以後，也吸收了老虎精靈傳說，使其成為保護佛國境域的守護神。

在韓國流傳著許多有關老虎與佛教的傳說：話說從前某山中古寺向來寧靜平和，與世無爭，一日忽有老僧來訪，要求暫宿一夜。不幸，當晚村落即有少女失蹤，寺中弟子便懇求居於寺中的隱士拯救少女，隱士交給弟子一卷佛經，言若能在少女家中專注的誦經，便可為少女除去厄運。弟子遵照指示如辦，果真讓少女平安脫險歸來。然而在讀經過程當中，因為心急，不小心讀錯了三處。事後察看該少女家門窗上竟留下了三道被老虎咬過的痕跡，而老僧人也不知去向……。這是一則內容生動有趣，韓國人都耳熟能詳的民間傳說，由故事內容可見韓民族詼諧幽默，及豐富的想像力。

山神圖中常繪老虎與白髯老者山神相隨，背景慣用山水、老松、童子等搭配。老虎倚坐於山神前面，嬌憨覷覷的神情，別有拙趣。由於老虎在韓國人的心目中，並不是凶惡的猛獸，故被描繪成誇張逗趣的模樣，具有擬人化的情感與親和力，此種表現手法亦在許多民間繪畫中可見。

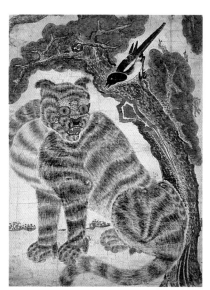

臺鵲老虎圖　紙本　116.5×82cm
朝鮮時代（19世紀）　韓國湖巖美術館藏

摩利支天圖
絹本著色
97.9 × 54.4cm
高麗時代
日本聖澤院藏

山神圖　慶尚北道聞慶郡金龍寺　麻本著色　142×132.5cm　朝鮮時代（1894）（上圖）

山神圖　慶尚北道文殊寺　麻本著色　94×73cm　朝鮮時代（1873）（右頁圖）

【寫經・版經畫】

(1)大方廣佛華嚴經卷普賢行願品變相圖

寫經畫是為幫助解讀經文，在經書卷首或中間，附上與經文內容相關的插畫。韓國佛經的抄寫，最早是以墨書寫在黃紙上，新羅末期以後，才漸以金銀泥來抄錄，而高麗時專設「寫經院」、「金字院」來抄錄經書，從此金銀經書大為盛行，形成一股風尚。高麗明宗時為遏阻民間漸趨糜爛浮華的風氣，曾經限制金銀的使用，只允許金銀用於佛像、佛畫與經書上，可見對金銀色裝飾的喜愛。現存最早的寫經畫，為統一新羅〈大方廣佛華嚴經變相圖〉殘片，其次是高麗穆宗（一〇〇六）所製〈大寶積經變相〉，都是研究寫經畫重要的史料。

〈大方廣佛華嚴經卷普賢行願品變相圖〉，描繪善財童子從文殊菩薩那兒

大方廣佛華嚴經卷普賢行願品變相圖（局部）
紺紙金泥　18.4×38cm　高麗時代（1341—1367）
韓國湖巖美術館藏　（國寶235號）（上圖）
大方廣佛華嚴經卷三十一變相圖（封面）
紺紙金泥　19×35.9cm　高麗時代（1337）
韓國湖巖美術館藏　（國寶215號）（右圖）

大方廣佛華嚴經卷普賢行願品變相圖　紺紙金泥　18.4×38cm　高麗時代（1341—1367）
韓國湖巖美術館藏　（國寶235號）（上圖）
白紙墨書妙法蓮華經卷三變相圖　白紙金泥　22.7×43.1cm　高麗時代（1377）　韓國湖林博物館藏
（國寶211號）（下圖）

聽聞到普賢菩薩的名號和行願，渴望得見普賢菩薩，為此精進，最後終於親
見普賢菩薩無量神通，獲得善知識，與普賢菩薩相遇的場面。此圖四邊框以
金剛杵圖紋，畫面分為左右兩部分，一方為毘盧舍那佛端坐於蓮華台上，數
以千計的菩薩聲眾環繞周圍，另一方為接受毘盧舍那佛光明普照的普賢菩薩
說法場面，普賢菩薩身後一樣被諸多聲眾包圍，善財童子則雙手合掌，恭敬
佇候，以求聞法。

此圖描金線條細膩靈活，人像優美生動，毘盧舍那佛與普賢菩薩身軀漆
金，及膝蓋部位漩渦形線條的筆法，是十四世紀中期以後寫經變相圖中慣用
的表現技法。

(2)八萬大藏經

佛經以雕版印刷大量發行，通常為的是能達到消災、祈福、宣傳及廣為流
通的目的。但是舉世聞名的八萬大藏經，其雕刻的原始動機卻是為抵抗中國
的侵略所發起製作。韓國八萬大藏經經版，前後歷經兩次雕刻，第一次是在
高麗顯宗時（一○一○—一○三一）為擊退契丹的入侵而雕刻的，當時完成
一千一百零六部、五千零四十八卷，也就是所謂的《高麗舊藏經》或《初雕
藏經》。這些經版曾奉安於八公山符仁寺，但不幸因蒙古的侵略全部燒燬。
後高宗因外敵屢屢壓境，國難當頭，為激勵民氣，希冀藉佛力的加持，來護
衛疆土，於是在江華島又重刻第二次大藏經版，歷經十六年才完成，也就
是目前珍藏於海印寺藏經閣的八萬一千二百五十八塊經版，即通稱的《八萬
大藏經》或《高麗大藏經》。海印寺也因擁有此八萬大藏經版，被稱為「法寶
寺」，與通度寺的「佛寶寺」及松廣寺的「僧寶寺」，並稱佛、法、僧三寶
寺。

此經版用的是來自智異山的穀雨木，每塊長六十七、寬二十三、厚三公

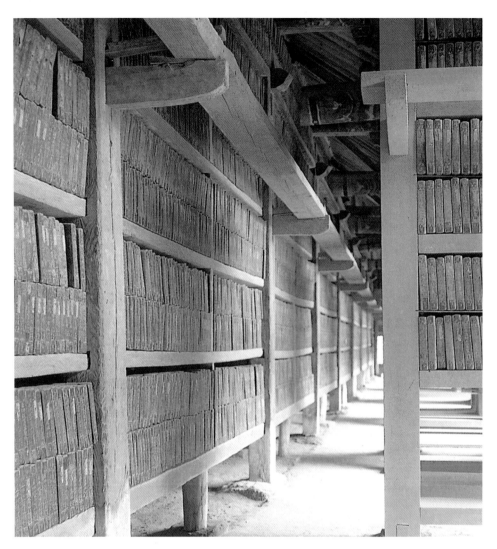

八萬大藏經　木板刻經版　高麗時代
慶尚南道海印寺藏經閣　（國寶32號）（上圖）
慶尚南道海印寺藏經閣外景（下圖）
收藏八萬大藏經經版的海印寺藏經閣，建於朝鮮
初期，圖為藏經閣一景。
（右頁圖）

分，重約三・五公斤，兩面皆刻，一面刻二十三行，行數十四字，共收錄一千五百一十二部，六千七百九十一卷。而收藏經版的藏經閣，建於朝鮮初期，開版以後成為大藏經中最優秀的漢譯版本。由於內容精密準確，內有一百零八支樑柱，通風且防濕，設計得極為科學化，使得迄今已逾七百餘年的經版仍保存完善，真是奇蹟。

《八萬大藏經》不但寫下韓國佛經雕刻史上最輝煌的記錄，也是世界上少見佛經資料齊全的寶庫，近年來更已將其電腦數位化，查閱十分便利，對佛教的貢獻真是無可計量。

(3)版經畫

可能很多人都不知道，現存世界最古老的木版印刷物，是出自統一新羅的《無垢淨光大陀羅尼經》，此木刻經書雖歷經千餘年光陰，但仍保存得相當良好，可見韓國製紙與印刷技術很早就普及發展，且多為宗教所用。〈金剛般若波羅蜜經變相圖〉為《金剛般若波羅蜜經》卷首之附圖，描繪釋迦著通肩佛衣，左右有護法金剛與靈鳥使者，上方飛天飄揚；祖師著袈裟，採懸衣坐姿，僧鞋置於地上，宛若一般高僧影幀所繪，台座之下有渴望聞法的須菩提。插圖線條簡明，刀法質樸，然如來及無量壽佛表情略為呆滯，為美中不足。

《御製秘藏詮》為宋太宗御撰，是將佛教秘法深義，以詩賦的形式詮釋，計有三十卷，其中二十卷為五言四句的千偈頌，其餘十卷是附錄。本木版畫比北宋本更早，原附在高麗《初雕大藏經》中，推測開版印刷後，於十一世紀末期流出。誠庵本存有的為卷六，版畫第二圖至第五圖四幅，畫幅中水漬斑痕可見，但秀逸山林水澤、清韻流雲野舍，一氣呵成，其間並有僧俗數人穿梭其間，渾厚古樸，是經書中少見的山水畫插圖，彌足珍貴。

附表六
中韓日年代表

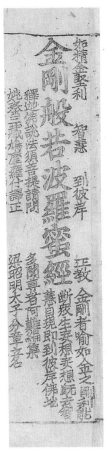

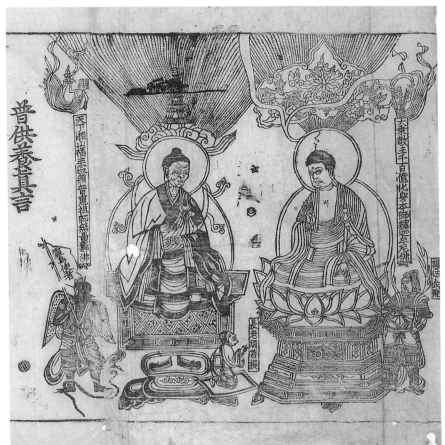

金剛般若波羅蜜經變相圖　木版畫　25.7×27.3cm　高麗時代（1357）　三省出版博物館藏
（寶物 877 號）（上圖）

御製秘藏詮　木版畫　23.2×54cm　高麗時代（十一世紀）　誠庵古書博物館藏（下圖）

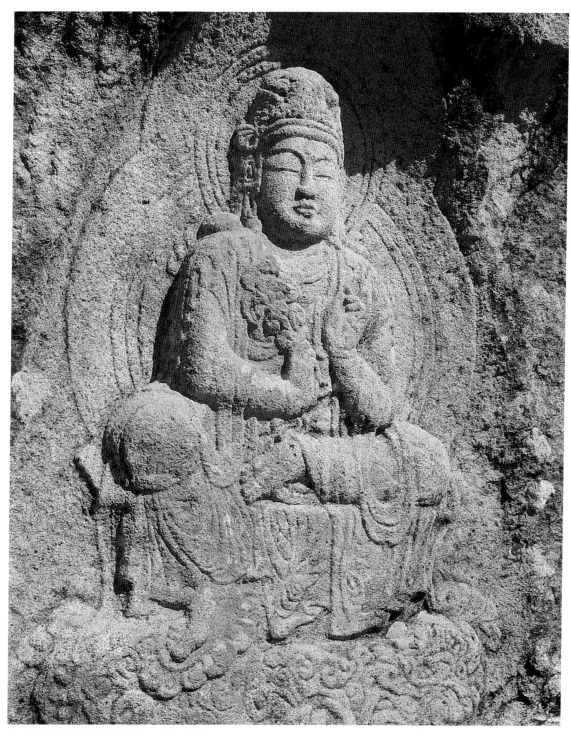

南山神仙庵摩崖菩薩半跏像　慶尚北道慶州　高 190cm　八世紀　（寶物 199 號）（上圖）
李孟根　觀經變相圖　絹本著色　269×182.1cm　朝鮮時代（1465）　日本知恩院藏（左頁圖）

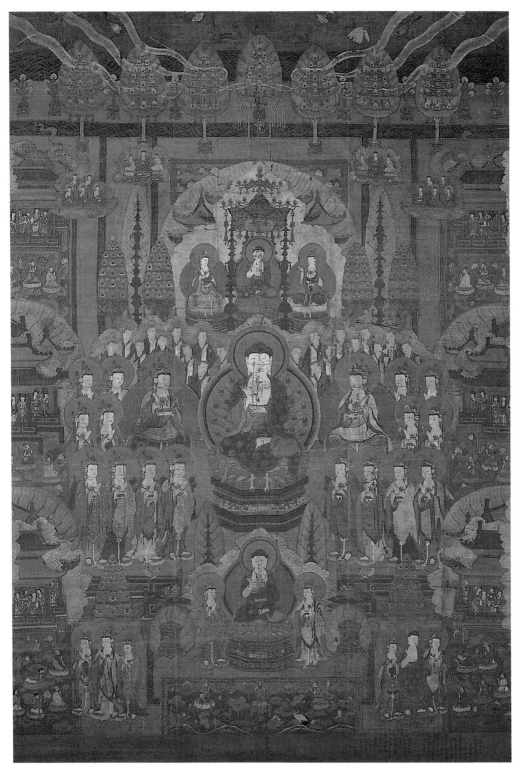

【後記】

不算短的十五年留韓生活，迄今仍令我最為懷念的就是韓國的寺廟。韓國寺廟多位於郊野深山，廟宇莊嚴靜穆，悠然自得的氣氛，是最初吸引我投入韓國佛教美術研究的原因。回想一九八〇年，初抵韓國的第一個大雪紛飛的冬天，便與友人結伴探訪江原道的雪嶽山，在積雪已達膝上的神興寺入口前，忘情的玩起打雪仗，絲毫不因零下十度的酷寒而有所掃興；之後為了學習傳統佛畫的繪製，還曾經有三年的時間成為人間文化財丹青匠李萬奉的門下生，親身體驗了寺廟生活。因此本書的撰寫，可以說是對在韓生活的重寫與總結，每行文一處，即浸沉於過去、現在時空的交錯，一張張相識的面孔，秀麗的景像，串連而起諸多情事與回憶，彷若在即，然卻是「古路非動容，悄然事已違！」

完成一本有學術深度，易讀又不致枯燥的佛教美術專書，是筆者對此書自我期許的理想目標，但考慮到大部分讀者對韓國美術陌生的印象，因此決定不以美術史流變的架構來寫作，而是將本書分為佛像與佛畫兩大部分，每章節之前概說韓國佛像（畫）的特徵與發展之後，透過精選的代表作品進行解讀與賞析，在讀者閱讀順暢無礙之後，希望能擴展其深入探討韓國美術的興趣。因此，本書作為想對韓國佛教美術有所認識的讀者或學生，應有所幫助。篇首幸運的有韓國國立慶州博物館姜友邦館長贈〈韓國古代佛教雕刻小史〉序文，姜館長研究佛教美術著作等身，成就斐然，深受各方所敬仰。精闢的導讀，相信對讀者認識韓國古代佛教雕刻發展史能有深刻的體認。而筆

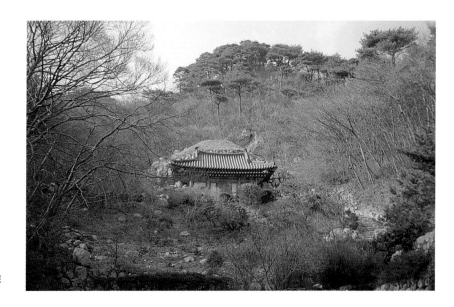

吐含山石窟庵
外觀

者儘管有田野調查的基礎與經歷，但仍盡心研讀各方先進著書論點，以補學識之孤陋寡聞，其中姜友邦、安輝濬、洪潤植、文明大、金理那等教授的著作與論述觀點，受益不淺。

本書的完成，感謝國立藝術學院教授林保堯的催促，藝術家雜誌社發行人何政廣的不棄，特別是姜友邦館長，慨然引言贈序，使得本書增色不少，相信對中韓美術文化的研究交流是一個好的開始，而保送我至韓國進修的前台北市立師範學院孫沛德校長，始終如一關心支持我的何清吟教授及美勞系師長的知遇之恩，皆時刻銘記在心；另自幼因故離散的姐妹，此次歸國後重享親情，倍感溫馨，也由於她們的擔待，得以能在利用工作之餘，時間短絀的困難處境之下，無後顧之憂完成寫作，在此都一併致上最深摯的謝意。還有也要感謝在留韓的那段日子裡，陪伴我走過人生悲歡及豐富我歷練的所有韓國師長與友人們！

近年來在歐美有關韓國美術的研究與介紹深受青睞，繼紐約大都會博物館首開先例設置韓國館以後，大英博物館及洛杉磯美術館也將跟進，策劃韓國藝術專屬館；日本向來更重視韓國美術研究為一項重要的工作，因為欲知日本文化，不能不先瞭解韓國文化與中國文化。在今日跨國研究的日趨多元與開放之下，自視為東方藝術主流的我們，似乎不能再忽略了與鄰近國家場域的互動與聯結，因此有關韓國與台灣、中國及其他亞洲區域的文化交流關係及如何看待它在東方美術史上的地位等問題，都是具有研究價值，也有待我們積極的進一步探討。

在最近引進韓國泡菜、火鍋及流行歌曲等大眾文化一股熱潮的同時，本書的出版，希望能提供給讀者認識韓國精緻文化的機會，而這也是國內首次介紹韓國佛教美術的專書，在個人能力不足及有限的篇幅之中，如有掛漏之處，還請諸方先進，不吝匡謬正誤為盼。

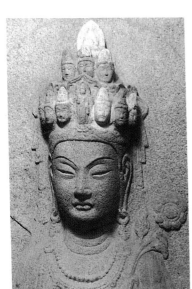

石窟庵十一面觀音菩薩像 （局部） 高218cm 慶尚北道月城
統一新羅時代 （八世紀） （國寶24號）

【圖版索引】

作者簡介
陳明華

1957　出生於台灣省嘉義縣
1978　台北市立女師專畢業・台北市立永建國小教師
1980　以交換學生身分赴韓進修
1982　韓國祥明女子大學美術學士
1983　陸續於韓國漢陽、明知、檀國大學等校擔任講師
1985　韓國祥明女子大學美術碩士
1991　韓國檀國大學文學碩士
1992　韓國德成女子大學專任講師
　　　入韓國重要無形文化財48號丹青匠李萬奉門下習傳統佛畫
1994　韓國觀光公社教育研修院講師
1995　美國馬利蘭大學（ASIAN DIVISION）講師
現任：
韓國美術史學會會員、台北市立師範學院美勞教育學系教師
論著及展覽：
1985　SEOUL 冬之三人展
1994　三芝白沙灣三十三觀音浮雕設計
1997　〈從萬卷堂看趙孟頫對高麗文人書畫的影響〉（美育月刊88期）
　　　〈東傳韓國地獄十王圖之研究〉（台北市立師範學院學報）
　　　〈論韓國無形文化財〉（文建會傳統藝術學術研討會論文集）
1998　〈韓國服飾工藝的傳承與再生〉（文建會傳統藝術學術研討會論文集）
　　　〈藝術教育教師手冊〉一幼兒篇（合著，國立台灣藝術教育館出版）
1999　〈藝術教育教師手冊〉一國小篇（合著，國立台灣藝術教育館出版）

國家圖書館出版品預行編目資料

韓國佛教美術／陳明華著 —— 初版，—— 臺北
市；藝術家， 1999〔民88〕
面 ： 公分 ——（佛教美術全集：11）
含索引
ISBN 957-8273-24- X （精裝）

1.佛教藝術 - 韓國

224.5 88002403

佛教美術全集〈拾壹〉

韓國佛教美術

陳明華◎編著

發行人 何政廣
主 編 王庭玫
編 輯 魏伶容・陳淑玲
版 型 王庭玫
美 編 莊明穎
出版者 藝術家出版社
台北市重慶南路一段 147 號 6 樓
TEL：（02）23719692~3
FAX：（02）23317096
郵政劃撥：0104479-8 號帳戶

總 經 銷 時報文化出版企業股份有限公司
桃園縣龜山鄉萬壽路二段351號
TEL：（02）2306-6842

印 刷 欣佑彩色印刷有限公司
初 版 1999 年 12 月
定 價 台幣 600 元
ISBN 957-8273-24-X
法律顧問 蕭雄淋